鋼琴藝術史
A History of Piano in Art

馬清　著

序

我從六歲時開始學鋼琴。父親是位工程師，喜愛音樂。父母親的意願是把我培養成為女工程師，但同時要有較高的藝術修養。那時我家經濟並不寬裕，但父母還是借錢為我買了一架鋼琴。我很喜愛鋼琴，小時母親一次次陪我去學琴，現在回想起當時的情景仍十分感動。難忘父母對我的培養之恩。

青年時期，正逢「文化大革命」。歷經了艱苦的磨練之後，有機會在中央音樂學院鋼琴系學習，並有幸受教於兩位著名的鋼琴教授。陳比綱教授治學嚴謹，處理教學上的問題果斷剛毅，對基本功要求嚴格。對練習曲、複調 (polyphony)、奏鳴曲 (sonata) 他都選擇最有價值和代表意義的，特別是他對貝多芬 (Beethoven) 奏鳴曲的教學，不僅在演奏技巧上使我有了長足的進步，而且提高了我對作品的理解，特別是貝多芬那深刻的思想及其特有的熱情與宏大的氣魄。易開基先生雖已過世，但他那細膩典雅的風格，以及對蕭邦 (Chopin)、李斯特 (Liszt)、德布西 (Debussy) 等人作品

馬清

的深刻而獨特的見解，使我終生受益，終生難忘。兩位老師帶我從巴洛克（baroque）時期一直走到印象派後期，漫長的時間跨度，使我系統地接觸了各類風格的作品。彈著這些音樂家的樂曲，就彷彿在觸及著他們的思想與情感，聞其聲如見其人，我於此中受教於各位大師。

來到北京大學，我擔任了管弦樂隊的藝術指導，自己的練琴時間少了。但樂隊像一架大鋼琴，我感謝兩位老師給我深厚的鋼琴基礎，使我指揮這架樂隊大鋼琴也能得心應手。我繼續自學二十世紀鋼琴音樂。雖然對其音響與手法不盡理解，但也深被荀白克（Schoenberg）、興德米特（Hin-demith）、梅西昂（Messiaen）、布萊茲（Boulez）等人的探索精神與勇氣所感動。

由巴洛克經古典至浪漫後期，是鋼琴音樂史的繁榮時期。在這長達三百餘年的發展中，鋼琴作品文獻豐富多彩，演奏技術在浪漫時期達至頂峰。可以說，鋼琴音樂是在器樂音樂中發展得最為系統、全面、廣泛和深入的。一切事物總在向前發展，儘管有不少學者認為鋼琴作品的精華在於十八至十九世紀，二十世紀以來的鋼琴作品早在一、二十年前就被否定了，但我仍希望能找到一條符合客觀規律的創新之路，使鋼琴音樂繼續繁榮於二十一世紀。

在此，我要感謝北京大學學報主編龍協濤教授對我工作的大量關懷與支持。同樣感謝北京大學

計算機系碩士研究生冉亞軍同學對我工作的無私幫助。

最後，我要向中央音樂學院錄音室、北京圖書館、北京大學圖書館的有關工作人員致以謝意。

本人學識有限，書中不妥之處歡迎台海兩岸讀者指正。

目錄

目錄

IX

目錄

X

第一篇　鋼琴藝術的起源與發展

鋼琴藝術的起源

鋼琴的先驅

鋼琴的全名爲pianofort，是指一種既可以產生很強的音量，又可以被控制在很弱的音響之下的樂器。鋼琴的音域很寬廣，現代大鋼琴一般含有八個八度音域。其低音低於管弦樂隊中的小低音號（contrabass tuba），高音高於短笛（piccolo）。其音域範圍比人類可聽見的區域僅僅少十四個音。鋼琴的音色純美、豐富。隨著時代的發展，它逐漸成爲應用最廣的世界性樂器之一。

鋼琴是西方文明的一種表現。它的起源與發展是與西方音樂藝術的發展息息相關的。

鋼琴的祖先是楔槌鍵琴（clavichord）和羽管鍵琴（harpsichord）。這兩件樂器幾乎同時產生於十四世紀後半葉。

楔槌鍵琴又叫古鋼琴，是一種小型鍵盤樂器，由十四世紀的測弦器（monochord）發展而成。

測弦器在古希臘的音樂中就有記載，當時的人們用它來測定音高。據說它是由畢達哥拉斯（Pythagoras）發明製造的。

早期的古鋼琴音色纖細優美，音量微弱。多數古鋼琴無支架，演奏時要把它放在桌子上。每一個音用一個楔槌，按鍵使其觸弦而發聲。到十六世紀，古鋼琴已發展到三個半八度，並增加了黑鍵。十八世紀時，它已包含五個八度。同時在外部也加以裝飾，成為家庭演奏、娛樂的主要樂器。演奏的內容包括歌曲伴奏、小型舞曲和練習曲等。著名的音樂家C‧P‧E巴赫曾寫過大量的古鋼琴作品。

羽管鍵琴又稱大鍵琴，對其最早的文獻記載是在一三九七年。它是一種臥式豎琴形或梯形的鍵盤樂器，用羽管或皮製的簧片撥弦而發音。在德國一四○四年的一首詩文中，曾提到它受到當時宮廷人士的喜愛。早期的大鍵琴音色精美、纖細，音域包含四個八度（從C到C三）。

義大利是重要的大鍵琴製造地。主要有安特衛譜（Antirorp）的呂克斯（Rackers）家族。他們不斷改進工藝。把大鍵琴的一層鍵盤發展成為兩層鍵盤。第二層鍵盤用於移調和產生音色變化，到十八世紀末，大鍵琴作為數字低音樂器成為樂器組合的基礎，同時也是一種普及流行的家庭樂器。

大鍵琴不僅用於獨奏，也用於爲歌劇、清唱劇中的人聲伴奏。許多大作曲家，像史卡拉第 (Scarlatti)、韓德爾 (Handel) 和庫普蘭 (Couperin) 等都爲它寫過不少作品。

屬於大鍵琴族系的鍵盤樂器還有維吉那琴 (Virginls) 和斯皮耐琴 (Spinet)。

文藝復興末期的鍵盤音樂

在西方音樂史的記載中，中世紀 (四五〇—一四五〇年) 的音樂是以教會音樂爲主的。當時的教會音樂是純聲樂。十三世紀以後，在教會裡開始使用管風琴爲聲樂伴奏。在當時的教堂中，除了管風琴，其他的樂器都被禁止使用。

管風琴是最古老的鍵盤樂器，它源於古希臘的水力風琴，後經改進，利用壓力使氣流通過它的一系列音管而使之發聲。管風琴廣泛應用於整個中世紀的教堂活動中。由於教會的音樂出於宗教儀式的需要與限制，帶有一種朗讀式的音調與節奏，導致管風琴音樂也受到了影響。

文藝復興時期大約是在西元十三、十四世紀，這一時期在哲學上最偉大的成就是人文主義的提出。人文主義的主導思想包括提倡人類智慧、提倡人們對生活的熱愛、相信人類的力量等。在這種

思想指導下，歐洲在這一時期湧現出了不少偉大的科學家、探險家和文學藝術家。如哥倫布（Christopher Columbus, 1451-1506）、麥哲倫（Ferdinand Magellan, 1480?-1521）、達文西（Leonardo da Vinci, 1452-1519）和莎士比亞（William Shakespeare, 1564-1616）等。

音樂上的文藝復興大約發生在西元一四五〇至一六〇〇年，比文學和造型藝術領域晚約一百年。這是一個充滿改革與活力的年代，是近代西方音樂的開端。它開始於勃艮地（Burgundy）、比利時和荷蘭。

文藝復興時期的作曲家們並沒有完全拋棄舊時代的風格，他們常用素歌聖詠（plainsong）作為複調音樂的基礎，不少作曲家還以愛情詩作為他們世俗音樂的內容。這些作曲家還大膽使用三和弦，改變了中世紀音樂理論家曾倡導的純八度、純五度與純四度的傳統。

隨著音樂的發展，樂器在音樂生活中占據了越來越重要的地位。當時的鍵盤樂器主要有古鋼琴、大鍵琴和管風琴。從當時的繪畫和文學作品中可以看出，它們的主要作用是為唱歌和舞蹈作伴奏。在當時的教堂音樂中，管風琴的地位是不可取代的。

十六世紀以前的管風琴音樂主要是借用聲樂曲或聲樂改編曲。十六世紀以後，逐漸有了獨立的

管風琴曲。有文獻記載十六世紀前德國紐倫堡的盲風琴師保曼（Conrad Paumann, 1410-1473）就

曾嘗試用宗教音樂或民歌的旋律作為素材，改編成專門的管風琴樂曲。

十六至十七世紀，義大利的鍵盤樂很發達。威尼斯的教堂音樂促進了管風琴音樂的繁榮。威尼斯教堂音樂具有較高的水準，帶有音樂會的性質。當時作曲家們多採用複調手法，從樂譜分析來看，由於創作受教會影響，有相當一部分作品主題顯得機械空洞，缺乏活力。現留有記載的部分管風琴作曲家簡介如下：

弗朗切斯科‧蘭迪尼（Francisco Landinc, 1325-1397），義大利盲人管風琴音樂家。曾任佛羅倫斯教堂的管風琴師。擅長演奏管風琴、琉特琴（Lute）、長笛及其他樂器。作牧歌及一百四十餘首巴拉塔（ballata，十四世紀的一種義大利詩歌形式，弗朗切斯科‧蘭迪尼將這類詩歌譜成了大量歌曲）。現存作品一五四首。

克勞迪奧‧梅魯洛（Claudio Merulo, 1533-1604），義大利管風琴家、作曲家。他是當時最著名的鍵盤演奏家之一，二十三歲時被指任為威尼斯聖馬可教堂的第二管風琴師。從一五八六年起在帕爾馬擔任公爵聖堂管風琴師。他的鍵盤作品主要有三冊，分別於一五九二年、一六○四年和一六

○五年出版。在他的作品中，以觸技曲（toccata）最爲著名。在觸技曲的作品中，他採用了裝飾音、變化半音、音階等技術。

吉羅拉莫‧迪魯塔（Girolamo Diruta, 1560-?），義大利管風琴家、教師。他是梅魯洛的學生，曾任基奧賈大教堂、古比奧大教堂的管風琴師。他一生寫了大量的有關鍵盤樂器演奏的論文、著述。他以對話形式寫成的管風琴演奏論著《特蘭西瓦尼亞》（兩卷），分別於一五九三年和一六○九年出版，書中論述了管風琴演奏者手的姿勢與指法、管風琴與大鍵琴不同的彈奏法、創作旋律對位的規則、轉調方法、伴奏與即興演奏以及有關和聲方面的問題。

阿德里亞諾‧班基耶里（Adriano Banchieri, 1568-1634），義大利作曲家、管風琴家、音樂理論家。曾任博斯科聖米凱萊教堂和蒙特奧利韋托修道院管風琴師。一六一三年成爲蒙特奧利韋托修道院的院長。論著《管風琴演奏》於一六○五年在威尼斯出版，書中涉及的根據數字低音的伴奏，是最早的伴奏規則。

康拉德‧保曼，德國管風琴家、作曲家，先天失明。前文曾提到過他。他擅於演奏多種鍵盤樂器，曾任慕尼黑宮廷管風琴師，其著作《作曲基礎》於一四五二年出版，書中論述管風琴作曲原理，

還包括三首序曲、對位練習、節奏韻律設計以及手抄的歌曲等，是最早的鍵盤樂器樂譜手稿之一。

在慕尼黑聖母教堂中，他的墓碑上刻有他彈奏一架便攜式管風琴的圖像。

十六世紀的西班牙處於其音樂的黃金時期，產生了大量的作曲家與演奏家，他們對鍵盤樂器的發展作出了重要的貢獻。當時西班牙鍵盤樂器在變奏曲式以及和聲寫作方面均很發達。

安東尼奧·德·卡維松（Antonio de Cabezón, 1510-1566），西班牙作曲家。先天失明，曾任西班牙國王的御前管風琴師和大鍵琴師。曾隨國王出訪義大利、英國。他的器樂作品的收集及出版是由他的兒子完成的。書中包括鍵盤樂曲，如蒂恩托（tiento）；禮拜儀式（service）曲，如讚美詩（hymn）音調以及根據世俗歌曲而作的變奏曲等。他的音樂常常走在時代的前面，例如他根據當時流行曲調改編的《騎士變奏曲》（El caballero），令人耳目一新。由於他多聲部、和聲寫作的突出以及他富於幻想的旋律，人們稱他爲西班牙的「巴赫」。

十六與十七世紀英國的鍵盤作品已有多種曲式。

幻想曲（fantasia），具有十六世紀鍵盤樂的模仿對位風格。

利切卡爾（ricercar），意思是「探索」。作爲鍵盤樂曲的標題，泛指練習或習作。

觸技曲原指鍵盤樂曲。十五與十六世紀廣泛應用於教堂的管風琴音樂中，包含鍵盤樂器的各種技巧。

賦格（fugue），起源於十五世紀末複調聲樂曲中的模仿方式。在鍵盤樂曲中，它是指在一個主題上構成的多聲部對位作品。

前奏曲（序曲，prelude），十五、十六世紀為管風琴、琉特琴以及維吉那琴寫作的前奏曲均為即興風格的自由曲。

除此之外，英國的各類舞曲也很發達。當時英國著名的鍵盤演奏家有：

約翰‧布爾（John Bull, 1562-1628），英國作曲家、維吉那琴演奏家。他曾在女王伊莉莎白一世的皇室教堂的音樂團中任童聲唱詩班歌手，後在赫里福德大教堂、皇室教堂音樂團中任管風琴師，一五九一年與一五九二年獲得牛津大學和劍橋大學音樂博士學位。他是一位技術精湛的維吉那琴演奏家和作曲家。於一六一一年出版的作品《處女時代》（*Parthenia*），對北歐有很大的影響。

十六世紀法國著名音樂出版商皮埃爾‧阿唐南（Pierre Attaignant, 1494-1552），在鍵盤音樂文獻方面作出了重要貢獻。他是巴黎採用活字印刷的第一人，於一五二九年至一五三一年間出版了

七本鍵盤樂曲，主要是管風琴曲與琉特琴曲。內容包括世俗音樂、舞曲、定旋律（cantus firmus）及宗教音樂。多數作品是法國作曲家，特別是塞米西（Claude de Sermisy, 1490-1562?）等人寫的。

早期的鍵盤樂曲還有一重要特點，就是舞曲音樂占很大的比重。這些舞曲音樂廣泛流傳在德國、西班牙，特別是法國與義大利的宮廷。以下介紹的這幾種舞曲類型，不僅見於文藝復興時期的鍵盤樂，還見於巴洛克、古典時期，甚至浪漫時期的鋼琴作品中。

阿勒芒德（allemande），源於德國的一種較慢的二拍子舞曲。十六世紀為法國人採用，後傳入英國。

庫朗特（courante），一種源於十六世紀的活潑的三拍子舞曲，廣泛流傳於義大利與法國。

吉格（gigue），十七世紀在英國鍵盤樂曲中常出現的一種輕快活潑的舞曲。

布朗萊（branle），十六、十七世紀盛行於英國與法國的舞曲，有二拍子和三拍子兩種。

號角單簧管（hornpipe），在英國十六世紀初的鍵盤音樂常出現的一種三拍子的舞曲。

薩拉班德（sarabande），在西班牙的音樂中最早記載，是一種緩慢的3/2拍或3/4拍的舞曲。

小步舞曲（minuet），源於法國民間的一種舞曲，3/4拍，中速。十七世紀後鍵盤音樂廣泛用這種曲式。

嘉禾舞曲（gavotte），源於法國的一種4/4拍的舞曲，十七世紀後也是鍵盤音樂廣泛採用的曲式。

布雷（bourree），十七世紀初法國流行的一種輕快的二拍子舞曲。

2 巴洛克時期

巴洛克一詞源於葡萄牙語barroco，詞義為「形狀不規則的珍珠」。這一術語原指十七世紀和十八世紀初德國與奧地利裝飾華麗的建築風格。後被音樂家們借以說明同一時期的音樂。巴洛克時期的音樂大致發生在一六○○至一七五○年。這一時期歐洲歷史上曾發生過英國資產階級革命（一六四○），它對整個歐洲的文學藝術及自然科學都產生了很大的影響。這一時期的文學家有莫里哀(Moliere, 1622-1673)，自然科學家牛頓的名著《自然哲學的數學原理》（一六八七）也是在這一時期完成的。

巴洛克時期的音樂是連接中世紀與古典時期的橋樑，當時的音樂家們在許多方面為近代音樂奠定了基礎。

曲式方面，是早期奏鳴曲式形成的時期。

器樂曲式方面，是觸技曲、賦格、幻想曲、變奏曲（variation）、組曲、奏鳴曲以及協奏曲

（concerto）等曲式產生和發展的時期。

調式與和聲方面，是大、小調式代替教會調式，和聲體系確立的時期。

樂律方面，是十二平均理論付諸實踐的時期。

即興演奏方面，這一時期達至高峰階段。經常是大鍵琴演奏家根據數字低音的指定，即興演奏一段和聲樂曲，以展示其高超技巧。

樂器製造方面，是古鋼琴及提琴類樂器製造達到較高水準的時期，也是鋼琴製造開始的時期。

巴洛克時期是以巴赫（J. S. Bach）為代表的複調音樂的全盛時期，後來複調音樂逐漸向主調音樂過渡。

巴洛克時期的鍵盤樂器主要有古鋼琴、大鍵琴和管風琴。巴赫年代後期出現了鋼琴。正是這一代作曲家為人類留下了寶貴而豐富的鍵盤文獻資料，他們無論從演奏技術、曲式或音樂表現等方面，都為現代鋼琴藝術奠定了堅實的基礎。

亨利‧波塞爾

　　亨利‧波塞爾（Henry Purcell, 1659-1695），英國作曲家、管風琴家。波塞爾的父親曾是國王御前樂師。波塞爾幼年雙親早逝，從小就在皇家教堂唱詩班當歌童。他是在不斷的音樂實踐中得到磨練與提高的。他當過樂器管理助手，嘗試過為多種樂器作曲，研究過大量的法國與義大利音樂。一六七九年任威斯敏斯特教堂管風琴師，一六八二年任皇家小教堂管風琴師。他一生創作了大量的聲樂與器樂作品，包括教堂音樂、頌歌（ode）、歡迎歌（welcome song，由獨唱、合唱與樂隊演出的慶典式歌曲）、室內樂、舞台音樂、進行曲、舞曲以及流行的愛爾蘭音調等。這些作品具有較高水準，成為後來作曲家們研究巴洛克時期音樂的重要文獻資料。

　　他的主要鍵盤作品有：

　　管風琴曲：《舊約》《詩篇》第一〇〇篇主題《儀式終始曲》、G大調儀式終始曲。

　　鍵盤樂曲：大鍵琴組曲八首（一六九六年出版）、《音樂的侍女》（Musick's Handmaid，一六八九年出版）、E小調號管舞曲、A小調展技曲等。

其中《音樂的侍女》分兩部分，包括多首曲式短小精悍的作品，這些作品一般含有二至三個聲部，採用舞曲或歌曲的音調寫成。其中第二部第九首是《G大調新愛爾蘭曲調》，即萊萊伯萊羅（Lilliburiero）。波塞爾的作品多數旋律清晰、簡明，和聲效果強烈，對位層次豐富，有很強的感染力，同時又平易近人。

弗朗索瓦・庫普蘭

弗朗索瓦・庫普蘭（Francois Couperin, 1668-1733），法國作曲家、大鍵琴演奏家、管風琴家。他是庫普蘭家族中最優秀的一員，被人稱爲「大庫普蘭」，青年時任聖熱爾韋教堂管風琴師、凡爾賽宮皇家管風琴師，一七一七年獲得「內廷樂師」之稱。他擅長創作鍵盤樂曲、器樂重奏曲、教堂音樂與世俗歌曲。

他的鍵盤樂作品主要有：

管風琴曲：四十二首管風琴曲（連續用於兩個彌撒（42 Pièces d'orgue consistantes en doux Messes），一六九〇年出版）。

室內樂：《國民》（Les Nations，為兩把小提琴和大鍵琴而作，一七二六年）、《御用音樂會曲四首》（Quatre Concerts Royaux，組曲形式，為大鍵琴或大鍵琴與小提琴、雙簧管等樂器合奏而寫，一七二二年）。

大鍵琴樂曲：《大鍵琴曲》（Pièces de Clavecin，共四冊二十七曲，分別於一七一三年、一七一七年、一七二二年和一七三○年出版）。這些樂曲多採用舞曲形式，帶有標題式的曲名，使人容易理解。

《大鍵琴演奏藝術》（L'Art de toucher le clavecin）是獻給年輕的路易十五的一本教材。書中較系統地論述了大鍵琴的觸鍵方法、彈奏指法及裝飾音彈奏法等技術，並配有二百三十餘首大鍵琴曲。這些樂曲適於教學，具有一定的技術性。多數樂曲有描繪性標題，音樂形象明確、生動，使學者易於理解接受。樂曲旋律優雅、秀麗又富於風趣，時而還伴有一些諷刺。

庫普蘭是法國洛可可（Rococo）風格的代表人物。洛可可風格是法國路易十五（一七一五—一七七四在位）時期的藝術時尚。當時的繪畫與建築崇尚纖細，喜愛用旋渦形曲線和貝殼形的裝飾。反映在音樂中則是指法國與義大利的裝飾繁縟的主調風格。這種風格在十八世紀二○年代很盛行，

與德國傳統的對位風格是相反的。法國洛可可風格的代表人物還有拉莫（Rameau）。義大利這種風格的代表人物則是史卡拉第。

喬治・菲利普・泰勒曼

喬治・菲利普・泰勒曼（Geory Philipp Telemann, 1681-1767），德國作曲家、管風琴家。

青年時期入萊比錫大學學習法律，在大學期間成立音樂社，開展各種音樂活動。在作曲方面，他基本上是透過研讀呂利（Lully, 1632-1687）和康普拉（Campra, 1660-1744）等人的作品總譜而自學成才的。他很早就嘗試創作教堂音樂與歌劇。一七○四年他任萊比錫教堂管風琴師和索勞的普羅姆尼茨親王的樂隊指揮。從此以後，他一直從事樂隊工作，為他後來創作管弦樂曲打下了深厚的實踐基礎。一七○八年在愛森納赫任首席樂師，後任樂隊指揮。一七一二年移居法蘭克福，先後任卡塔琳納教堂樂正、法蘭克福市音樂指導、拜羅伊特親王和巴富塞教堂樂正。一七二一年他與巴赫同時被推薦任萊比錫托馬斯教堂樂長，但他選擇了去漢堡任音樂指導。一七三七年他曾出訪巴黎。

泰勒曼的各種曲式的作品卷帙浩繁，包括六百餘首的序曲（即管弦樂組曲）、四十四首受難曲、

十二首全套禮拜音樂、四十部歌劇，還有大量的協奏曲、室內樂。他的鍵盤作品主要是爲大鍵琴寫的幻想曲和爲管風琴寫的賦格曲。

一七三三至一七三五年間，他親自刻製付印了他的著作《唱、奏與數字低音練習》（*Singe, Spiel-und General-bass-Ubungan*）。（數字低音又叫通奏低音（basso continuo）。當時的作品在低音上標以數字，說明在鍵盤樂器上**演奏的和聲**）。

泰勒曼在世時是德國最受歡迎的作曲家之一，他的聲譽曾勝於巴赫。這部分原因歸於他的作品數量多，在當時頗爲流行。巴赫的康塔塔（cantatâ）有三百多部，他卻有一千七百多部；巴赫作有四首樂隊組曲，他寫了二百多首。韓德爾曾說，他（泰勒曼）寫一部康塔塔就像寫一封信那樣簡單。他的對位寫作技術尤爲嫻熟、流暢。泰勒曼的才思敏捷，作曲風格流暢、明快。但相比巴赫，泰勒曼的作品深刻性卻有所遜色，他的音樂多數只具有外表的魅力。

讓・菲利普・拉莫

讓・菲利普・拉莫（Jean Philippe Rameau, 1683-1764），法國作曲家、音樂理論家、大鍵琴

演奏家、管風琴家。青年時任克萊蒙—弗朗、巴黎和里昂等地教堂的管風琴師，也曾作為小提琴家出訪義大利。一七三二年定居巴黎，教授大鍵琴並繼續創作。拉莫一生寫了不少舞曲音樂，這些音樂對法國的芭蕾舞音樂產生了巨大的影響。他也寫了不少有關大鍵琴伴奏法的論文，但最重要的著作是《和聲基本原理》（Traite de L'harmonie，一七二二年出版），書中提出的調中心、基礎低音、和弦的根音位置及轉位等原則，為現代和聲理論奠定了基礎。一七三三年，拉莫五十歲時開始創作歌劇《伊波利特與阿里西》（Hippolyte et Aricie），經過一番努力，他成為繼呂利之後的最重要的歌劇作曲家。一七四五年受命任法王室內樂作曲家。

拉莫的主要作品包括歌劇、芭蕾舞音樂、室內樂、管風琴及大鍵琴作品。

《大鍵琴音樂會曲集》於一七四一年出版，在此之前他還出版過三冊《大鍵琴作品》，其中含有各類樂曲。

第一冊含有十首樂曲，多以舞曲形式寫成。第一首前奏曲，以自由形式開始，在開始部分沒有小節線。其他幾首為阿勒芒德舞曲、庫朗特舞曲、吉格舞曲、薩拉班德舞曲、威尼斯舞曲、嘉禾舞曲以及小步舞曲。所有這些樂曲都用A小調寫成，只有一首薩拉班德（No.2）採用A大調。

第二冊題爲《大鍵琴樂曲——指法與技術》，也是由一部分舞曲和帶標題性的樂曲組成。標題作品如《鳥語》(Le Rappel des oiseaux)、《鄉村舞蹈》、《悲歌》(Les soupirs)、《喜悅》(La joyeuse)、《繆斯的談話》(L'entretien des Muses)等。這一冊有幾首樂曲用迴旋曲式(rondo)寫成，如《古迴旋小步舞曲》、《古迴旋繆賽特舞曲》等。第二冊於一七二四年出版。

第三冊題爲《大鍵琴的新曲——不同風格的標記》。這一冊比前兩冊的技術性更強，展示了拉莫精湛的大鍵琴水準。本冊也是由幾首舞曲與標題性樂曲組成。舞曲仍有阿勒芒德舞曲、薩拉班德舞曲以及庫朗特舞曲等。標題樂曲中，有一首題爲《三隻手》(les trois mains，No.38)的樂曲，該曲要求左手在右手上面穿行彈奏，音響效果就如同用三隻手演奏的，表現了風趣、幽默的情趣，展示了當時靈巧多變的演奏技術。其他幾首樂曲標題也較寬泛，像《野蠻人》(les sauvages)、《埃及女人》(L'Egyptienne)、《誘惑》(L'Agacante)以及《靦腆》(La Timide)等。該冊於一七三一年出版。

拉莫雖屬於法國洛可可風格的代表人物之一，但他的作品風格比庫普蘭更爲強烈。他的大鍵琴作品預示了後來的鋼琴藝術，對鋼琴藝術的發展產生了重要的影響。

約翰・塞巴斯蒂安・巴赫

約翰・塞巴斯蒂安・巴赫（Johann Sebastian Bach, 1685-1750），德國作曲家、管風琴家。

自十六世紀初，巴赫家族就居住在薩克斯－威瑪－埃森納赫，薩克斯－科堡－哥達和薩克斯－邁寧根的圖林根公爵領地和施瓦茨堡－阿恩施塔特的封邑上。巴赫家族中有幾十人，在三百餘年的歷史時期內，任過管風琴師、市鎮樂師或唱詩班領唱等音樂職務。

巴赫的父親爲城鎮的音樂指導，也是宮廷的小號手。巴赫從小接受音樂教育，但由於父母過早去世，他的童年生活是不幸的。在父母去世後，巴赫隨他的哥哥一起生活，並繼續學習音樂。進入普通中等學校後，他繼續從事各種音樂實踐活動。一七○○年他十五歲時，擔任了呂納堡米夏埃爾教堂唱詩班的歌手。他不斷向當地有名的管風琴師、作曲家學習，但更主要的是靠自學。那時，他經常到呂納堡圖書館，那兒有許多十七世紀音樂大師的作品，他努力鑽研，大大地開闊了視野、豐富了知識。

中學畢業後，巴赫開始了艱苦的音樂生活。他曾在威瑪、阿恩施塔特和米爾豪森等地的教堂任

管風琴師、提琴手、鋼琴師、樂隊或合唱隊指揮等多種職務。繁重的工作與惡劣的環境條件都沒能使他屈服。相反，他更加努力地學習和研究十七世紀德國風琴大師的傳統，不斷磨練即興演奏的能力，提高賦格寫作的技巧。同時，他還廣泛地研究多種樂器，學習德國文學與拉丁文。這些使得他後來的創作具有深厚的文化背景。這一時期他已經寫了大量的宗教音樂，包括康塔塔、聖詠改編的管風琴曲，以及鋼琴曲《送兄弟遠行隨想曲》（*Capriccio in B♭*）。

一七〇八年他在威瑪任宮廷樂師與室內音樂師，在重奏中擔任提琴或鋼琴的演奏。從這時起，他開始研究法國與義大利音樂，了解當代法國古鋼琴家庫普蘭以及義大利提琴家韋瓦第（A. Viraldi）等人的作品，並開始寫世俗康塔塔。這一時期是他藝術走向成熟，創作逐漸旺盛的時期。

一七一七年巴赫到科騰宮廷任樂正和鋼琴師。在這以後的五年裡，他創作了著名的《平均律鋼琴曲集》（*Das Wohltemperierte Klavier*）（第一卷）、《半音階幻想曲》（*Chromatic Fantasia*）、《創意曲》（*Inventions*）、《法國組曲》（*French Suites*），還有管弦樂作品《布蘭登堡協奏曲》（*Brandenburg Concerto*）以及大、小提琴協奏曲等。

一七二三年他任萊比錫教會學校的合唱指導。萊比錫的工作條件很艱苦，但巴赫仍像原來一樣，

以頑強的毅力完成了《平均律鋼琴曲集》（第二卷）、四冊《鋼琴曲集》〔其中包括《帕梯塔》（Partita）、《義大利協奏曲》（Italian Concerto）、《戈爾德柏格變奏曲》（Goldberg Variations）等〕。他還寫了大量的管弦樂組曲，創作了二百五十餘首教堂康塔塔，如《馬太受難曲》（St. Matteu Passion）、《b小調彌撒曲》（Christmas Oratorio）等。他還創作了生動活潑的世俗風格的《農民康塔塔》（Peasant cantata），這首康塔塔由兩個農民用薩克斯地方方言相互唱答，樂曲中引用了民歌素材，以純樸幽默的筆觸描繪了農村生活情景。巴赫的論著《賦格藝術》（Art of Fugue）也是寫於這一時期。這時的巴赫已成為一位著名的管風琴家、鋼琴演奏家，受到人們的尊敬，但他的創作並沒有引起當時人們的足夠重視。這部分原因是由於巴赫在世時，他的作品很少有機會出版，一般是以手稿的方式在比較小的範圍內流傳。另一原因也許是巴赫的音樂反映了客觀世界的眞諦，主觀世界的深層，具有一定深度的哲理性，使得他的音樂有些超前，在一個時期內不能立即被人理解。對巴赫作品的普遍認可，是在十九世紀初歐洲資產階級民主革命時期。在他的《平均律鋼琴曲集》的出版以及一八二九年三月十一日孟德爾頌在柏林指揮他的《馬太受難曲》後，巴赫才逐漸引起了浪漫主義音樂家的關注。

巴赫的一生有大量作品，體裁包括管弦樂、室內樂、康塔塔、清唱劇、歌曲和詠嘆調衆贊前奏曲、管風琴曲、琉特琴曲及鍵盤樂曲。

他的主要鍵盤作品有：

《六首英國組曲》（6 English Suites, BWV806-811）、《六首法國組曲》（6 French Suites, BWV812-817）、《十五首創意曲》〔（15 Inventions），二聲部，BWV772-786〕、《十五首創意曲》〔（15 Inventions），三聲部，BWV787-801〕、《義大利協奏曲》（BWV971）、《平均律鋼琴曲集》（The Well-Tempered Clavier，四十八首前奏曲與賦格，BWV841-893）。

管風琴曲：《序曲與賦格》（Prelude and Fugue）、《八首前奏曲與賦格》（8 Preludes and Fugus, BWV553-560）、《六首奏鳴曲》（6 Sonatas, BWV525-530）、《展技曲與賦格》（Toccata and Fugue，D小調，BWV565）等。

序曲與賦格曲早在十四世紀的管風琴音樂中就出現過，歷經文藝復興時期和巴洛克時期，到巴赫寫作的序曲與賦格達至頂峰。這主要表現爲主題發展完美，曲式結構完整，特別是賦格，複調的

構思與技術發展到了極致，以致後來幾乎不能對它有所超越，這主要體現在他的《平均律鋼琴曲集》

（第一卷）中，序曲多為變奏風格，並具有觸技曲式的技術。其中No.2、No.3、No.5、No.6、No.11與No.21為歡快的風格。No.4、No.16、No.19和No.24屬於莊重、帶宗教特色的風格。對位性質的有No.4、No.7、No.12、No.16、No.18、No.19和No.23。在節拍方面No.8和No.17是三拍子的，No.15的技術性很強，要求手指非常靈活地觸鍵。賦格部分，二聲部的有No.10，五聲部的有No.4和No.22，其餘的賦格曲多為三至四聲部。

巴赫的《平均律鋼琴曲集》從藝術實踐創作方面證實了十二平均律理論的優越性，同時也標誌著大、小調體系的發展趨於成熟。

巴赫的《觸技曲與賦格》（BWV565）是他青年時代的代表作之一，後被波蘭鋼琴家陶西格（Carl Tausig）改編為鋼琴曲。

樂曲開始由延長音、延長的休止符、下行的六十四分音符組成，引子飽滿有力，深沉莊重，然後是管風琴宏大的音響，象徵人類所遭受的巨大苦難與痛苦。減七和弦琶音的演奏帶有回音般音響，為樂曲帶上一種肅穆、清新的色彩。

触技曲的主题由快速的三连音构成，气势宏伟。赋格主题相对触技曲主题显得柔弱、忧郁，像是人类向上天派说命运的不幸。这一主题与引子采用相同的素材，但以变化的形式出现。这主题共反覆八次，每次逐渐加强，逐步走向高潮，好像是描写人类以坚强的意志与信心，迎接光明的未来。最后乐曲在气势雄伟的气氛中结束。

巴赫最伟大的成就是复调音乐。他的许多作品思想内容丰富深刻，形式结构完美严谨，并具有一定的哲理性。这是与他一生勇於探索、面对现实、甘於承受生活对他的磨练、具有丰富的生活感受，以及对人生的深刻思考有关的。巴赫终生为教会与宫廷服务，由於当时的主管人的腐败与苛求，使他无论在物质与精神方面均受到很大的压抑。虽然巴赫性格内向，但他从未向周围的世界屈服。他信仰宗教，受十八世纪的人文主义思想影响，崇尚「为拯救人类的苦难而勇於自我牺牲」的精神。他的作品中常常反映出他的这种崇高信仰、自我牺牲精神和坚强的意志。他的许多作品主题旋律庄重、肃穆，具有一种崇高悲壮的气氛，这些都是他内心世界的真实写照。

巴赫的音乐是至高无上的，华格纳（W. R. Wagner）曾说它是「一切音乐中最惊人的奇蹟」。巴赫的音乐忠实地反映了十八世纪德国人民的思想与情感，是西方音乐史中，也是钢琴艺术史中最

◎ 鋼琴藝術史 ◎

巴洛克時期

寶貴的珍品之一。

多梅尼科・史卡拉第

多梅尼科・史卡拉第（Domenico Scarlatti, 1685-1757），義大利作曲家、古鋼琴演奏家。其父亞歷山德羅・史卡拉第是歌劇那不勒斯樂派的代表人物，史卡拉第從小隨父親學習音樂。一七〇九年曾與韓德爾舉行過大鍵琴的比賽。從年輕時起，他就是位著名的管風琴師、古鋼琴家和作曲家。一七一四年他任羅馬波蘭女王瑪利亞・卡西米拉的宮廷音樂家，曾作有七部歌劇及其他器樂曲，並在宮廷私人劇場演出，一七一五年至一七一九年他任羅馬聖彼得大教堂音樂總監。一七一九年至一七二一年任倫敦的義大利歌劇院大鍵琴演奏家。一七二一年至一七二五年在里斯本任教堂樂長，同時任國王宮廷大鍵琴演奏家，並負責教公主巴巴拉音樂。一七二九年隨公主巴巴拉前往西班牙，一七四〇年至一七四二年間訪問過都柏林、倫敦等城市。

史卡拉第的大鍵琴演奏技巧十分高超，他也不斷創造一些新的彈奏方法來完善演奏技術。他作品中涉及的音階、八度、雙音經過句、快速重複音、顫音等各類裝飾音、大跳和雙手交叉等演奏法，

至今對現代鋼琴演奏仍起著重要作用。

史卡拉第一生創作了大量的鍵盤作品，僅在西班牙期間，他就創作了約五六○首單樂章奏鳴曲。

他自稱這些奏鳴曲為練習曲，因為這些作品大多採用單一的彈奏技術，並具有很明確的創意意義。

這些作品多數為二部曲式，轉調常出現在第一部分結尾處，第二部分又轉回到原調，有時轉調採用平行大小調關係，他還採用巴赫的創意曲寫法、主題模仿等手法，大膽使用不協和音。他的這些作品對後來奏鳴曲體裁的確立產生了促進作用，同時反映了精巧、秀麗、嫵媚的洛可可風格，這些樂曲在一七三八年後陸續出版。

《D大調奏鳴曲》又叫《舞曲速度》，作於一七五五年，是一首古鋼琴曲，後被改編為鋼琴曲，樂曲採用3/8拍，簡單的二部曲式。第一主題是輕柔的舞曲風格，旋律輕巧、優美，彈奏中包括跳音、裝飾音及大跳等技巧。第二主題類似第一主題，稍有發展，樂曲在後半部轉為A調，最後又回到第一主題，這部分演奏包括連奏、跳音、八度等技巧。整個樂曲的和聲單純、簡明。

從這首樂曲中，我們也可以了解到史卡拉第的創作風格，他以純樸明亮的旋律、簡明清晰的和聲與曲式、複雜豐富的技術、高雅秀麗的樂風，展示了那個時代的鋼琴藝術特點。

喬治・弗里德里克・韓德爾

喬治・弗里德里克・韓德爾（George Frideric Handel, 1685-1759），德國出生的作曲家、管風琴家。一七二六年加入英國籍。

韓德爾生於哈雷，父親爲理髮師兼外科醫生，韓德爾從小學習管風琴。一七〇二年入哈雷大學學法律。同年他在當地教堂任管風琴師。翌年，他開始從事音樂活動，在漢堡歌劇院中任樂隊的第二小提琴。一七〇六年後的三年間，他出訪義大利的佛羅倫斯、威尼斯、拿波里和羅馬等地，並與史卡拉第父子相識。他仔細研究了義大利歌劇與室內樂的風格特點，用於自己的新歌劇。一七一〇年他被任爲漢諾威宮廷指揮。在此之後他創作了大量歌劇，如《里那爾多》（Rinaldo）等，均獲得了成功。一七一八年至一七二〇年，他在埃奇韋厄的卡農斯宮廷任查恩多斯公爵的音樂總監，並創作了一些讚美歌式的應時之作。一七二七年，他加入英國國籍。初到英國，他遇到相當激烈的競爭，但他多數時候取得了成功。一七三三年牛津大學曾授予他榮譽音樂博士學位。一七三四年，他在新建的科文特花園劇院工作，開始發展清唱劇。由於他採用英文作詞，因而作品很容易流傳，這使他

的才華有更廣闊的展示機會。一七三五年他在倫敦多次指揮上演清唱劇，並在幕間彈奏自己所寫的幾首管風琴協奏曲，合唱隊、樂隊在他的指揮下演出很成功。一七四二年他的清唱劇《彌賽亞》（Messiah）在都柏林首演成功，使他蜚聲世界。韓德爾晚年雙目失明，但他仍堅持指揮清唱劇演出。在摯友J•S•施米特的協助下，他整理了自己過去的作品，作品全集由德國韓德爾協會出版，共一〇〇卷。

韓德爾一生有大量作品，包括歌劇四十六部、清唱劇幾十部、管弦樂、康塔塔一百餘首、室內樂、敎堂音樂、世俗合唱、歌曲與器樂曲等。

韓德爾的鍵盤作品也許比起那些清唱劇顯得不那麼突出，但這些鍵盤作品仍成爲巴洛克時期的重要文獻。這些鍵盤作品一般不長，並且容易演奏，其中許多作品是爲皇室的兒童及夫人們寫的，這些作品曾於一七八六年出版過。

韓德爾的主要鍵盤作品有：

《古鋼琴組曲》、《十七首大鍵琴組曲》（一七二〇年、一七三三年出版）、《六首管風琴協奏曲》（op.4，一七三八）、《六首管風琴協奏曲》（一七四〇）、《六首管風琴協奏曲》（op.7，

一七六〇）等。

《快樂的鐵匠》（*The harmonious blacksmith*）原名為《詠嘆調與變奏》，是韓德爾《古鋼琴組曲》第一集的第五組第四回，樂曲由主題及五個變奏組成，主題旋律純樸、音樂形象生動，整個樂曲一直充滿著一種歡快愉悅的氣氛。變奏部分透過節奏、速度、力度以及多種彈奏方法而與主題形成對比。該樂曲反映了當時的演奏技巧與藝術特點，是流傳至今的一首名曲。

韓德爾一生對周圍的世界保持著廣泛的興趣，他雖出生在德國哈雷，卻到過世界許多其他城市，最後定居英國。韓德爾擅於分析與適應環境，並能轉化條件，使其利於自己事業的發展。前文談到十八世紀初他模仿義大利歌劇風格寫作，作品受到歡迎。隨著時代的發展，在英國民謠歌劇興起後，他又及時改變了自己的創作方向，轉向清唱劇，歌詞全部採用英文，題材源於聖經文學，這些舉措恰好符合當時英國人的愛國心理，使得他又獲得成功，這樣的清唱劇有《彌賽亞》（一七四二）、《參孫》（*Samson*，一七四三）及《猶大·馬加比》（*Judas Maccabaens*，一七四六）等。其中《猶大·馬加比》有一段著名的合唱曲《英雄凱旋歌》，主題雄壯明快，富有民歌特色，容易記憶與演唱。樂曲表現群眾歡迎英雄勝利凱旋的情景，情緒熱烈，所以兩百多年來，這支歌曲一直廣泛流傳，

它也被改編爲樂曲，作爲慶祝勝利凱旋場面最常用的樂曲之一。我們從這一曲也可以了解到韓德爾的音樂風格。

韓德爾的創作風格眞摯、深邃、抒情、明快；構思富有獨創性。他突出主調的音樂織體，筆觸流利簡練。他的音樂崇高壯麗、生動感人，富有創新精神。

鋼琴的製作

巴洛克時期鍵盤樂的發展，促進了鋼琴製造業的誕生。

不少學者認爲，鋼琴的發明者是義大利的 B・克里斯托福里 (B. Cristofori)。他曾是宮廷的一位大鍵琴的調音師和樂器修理師，大約在一七〇九年，他在佛羅倫斯製造了一架新的鍵盤樂器，取名爲 gravicembalo col pianoeforte，意思是有強弱音的大鍵琴，這便是最初的鋼琴，音域爲 4—4½ 組。克里斯托福里改進了原大鍵琴用羽管或皮製簧片撥弦發聲的裝置，設計了一系列的弦槌擊弦裝置。這一內部機構的改進，大大加強了樂器力度與音色的對比，提高了樂器演奏的表現力，這就是第一架鋼琴。

一七二六年德國管風琴製作家G‧西爾伯曼（G. Selbermann, 1683-1753）根據克里斯托福里的設計，也製作了兩架鋼琴，並向巴赫徵求意見。巴赫對他的鋼琴提出了許多改進建議。經過二十多年的改進，巴赫肯定了西爾伯曼的鋼琴，並於一七四七年在波茨坦晉見腓特烈大帝時，用他的鋼琴演奏樂曲，後來巴赫的兒子用鋼琴寫了大量的奏鳴曲。

早期的鋼琴是臥式的，類似於現代的三角鋼琴。第一架立式鋼琴大約是在一八〇〇年由美國人J‧I‧豪金斯製作的，後在一八二九年英國人小R‧沃納姆也製作了較完善的立式鋼琴。立式鋼琴的產生，大大促進了鋼琴的銷量，也促進了大規模的鋼琴廠的建設與發展。在十九世紀中葉，德國、奧地利、法國、英國和美國等國家都發展了大規模的鋼琴製造業。

經鋼琴製造家們的不斷研製、改進，鋼琴逐步得以完善。美國的豪金斯改原鋼琴的木框架爲鑄鐵架，以承受更大的琴弦拉力，從而可採用較粗的金屬弦，來擴大音域，豐滿音響。其他的改進還有弦的交叉排列以減小鋼琴的體積，各音區的音配以不同根數的弦（例如高音區的音爲三根弦一音），弦外繞有紫銅線（如低音弦）等。爲使音色共鳴更爲豐富，美國斯坦韋（Steinway）鋼琴廠曾在延音踏板方面作過有意義的改進。

到十九世紀五〇年代，現代鋼琴的基本框架已經形成。現代鋼琴一般有八十八個鍵，分立式與臥式兩種，琴弦固定在鑄鐵架支撐的音板上，外殼由高級木材製成，能產生良好的共鳴，一般有二至三個踏板。

古典時期

十八世紀後半葉的歐洲各國，在思想與政治方面發生了巨大的變化。

法國先進的知識份子如伏爾泰、狄德羅、盧梭等文學家思想家，主張向人民群眾進行科學文化和自由民主的啓蒙教育，提倡「回到自然」與「合乎人性」。這就是十八世紀法國的「啓蒙運動」。

「啓蒙運動」得到新興的市民階層的廣泛支持，也對整個歐洲有著深刻的影響。

德國進步知識份子像席勒、歌德及赫爾德等詩人或文學家，透過文學藝術作品，掀起了反對封建主義，提倡個性解放以爭取創作自由的「狂飆運動」。

這些運動對音樂的發展產生了巨大的影響。不少原來依附於宮廷的音樂家，開始爲爭取獨立自由而與封建貴族進行鬥爭。這些音樂家透過自己的作品表達了人民大眾反封建、爭取自由的思想情感，改變了過去的音樂作品只爲貴族娛樂的性質。特別是在器樂創作方面，世俗因素大大增強，多數作品主調、和聲風格十分明顯，內容具有較深刻的戲劇性與現實性。作品常表達人民大眾的一種

積極樂觀的情緒，同時也充滿了對美好理想的憧憬。

從十八世紀中葉到十九世紀初，德國與奧地利產生了海頓（Haydn）、莫札特（Mozart）與貝多芬等大音樂家。他們的創作思想與十八世紀法國的「啓蒙運動」、德國的「狂飆運動」和一七八九年法國大革命有著密切的聯繫。因為他們都在維也納度過了創作的成熟時期，創作出具有時代代表意義的作品，因而他們被人們合稱為「維也納古典樂派」。

他們的作品，在形式上追求嚴謹、勻稱，強調邏輯，在內容上體現當時提出的反封建、爭取民主自由以及「啓蒙運動」時期的理性主義。特別是在器樂創作過程中，他們將奏鳴曲式的結構與原則發展，提高至頂峰。這一成就是古典樂派作出的最大貢獻之一。

這一時期，德國的曼海姆樂派（有人稱其為前古典樂派）音樂家們將「快─慢─快」三段式的義大利序曲，發展成「快─慢─快」的三樂章交響曲。對器樂音樂的探索與追求，使他們將三樂章的交響曲又發展為「開始樂章（快）─慢板樂章─「小步舞曲」樂章─結尾樂章（快）」的四個樂章古典交響曲形式。

室內樂則以弦樂四重奏（由四件樂器演奏）為最盛行。

由於鋼琴在速度、力度、音色的對比方面以及在和聲調式的應用方面大大超過大鍵琴的表現力，因而這時期的鋼琴逐步取代了大鍵琴。最早發展鋼琴演奏法的音樂家有C‧P‧E巴赫，他是複調大師巴赫的第五個孩子。他的鋼琴奏鳴曲體現出他對奏鳴曲式的發展及豐富的想像力，他的奏鳴曲對貝多芬有很大影響。

弗朗茨‧約瑟夫‧海頓

弗朗茨‧約瑟夫‧海頓（Franz Joseph Haydn, 1732-1809），奧地利作曲家。生於下奧地利州的羅勞村，父親是農民兼製輪匠。海頓從小在教堂唱詩班中當歌童，並開始學習音樂理論，十七歲時定居維也納，學習作曲並開始創作。當時他生活比較艱苦，他當過教師、演奏員，還作過義大利作曲家的伴奏與侍僕。一七五五年他開始發表自己最初的作品——十三首弦樂四重奏。

一七六一年他任匈牙利當時最有影響力的埃斯特哈奇侯爵的宮廷副樂長。由於侯爵本人對音樂非常喜愛，因而海頓得到了一個較理想的工作環境。一七七六年他任樂長，在任職的三十多年中，他除了擔任行政工作和照管那些宮廷樂師外，還集中精力從事創作。他曾說，他要在這個無人打擾

的環境中「標新立異」。他創作了大量體裁豐富的作品，儘管其中有不少是應時之作，但還是有相當一部分具有很高的水準。

海頓親自編導歌劇，親自參與室內樂演奏，親自指揮樂隊。在他的指導下樂隊發展為雙管編制，總數達二十至三十餘人。他的樂隊作品為近代管弦樂隊編制與配器原則奠定了基礎。

海頓的作品當時不僅在奧地利，而且在法國和英國也得以出版，因此在他生活的年代海頓就有很大的影響力。從他的作品可以看出，早期的作品雖具有明顯的個人特色，結構上也採用奏鳴曲式，但仍具有宮廷貴族音樂所特有的浮華風格。從八○年代後，海頓的作品趨於成熟。此時的作品反映出他力圖擺脫當時器樂偏重娛樂性及表面華麗的傾向，而轉向較嚴肅、富於戲劇性或深刻抒情的音樂。

一七九○年因樂隊解散，海頓離開宮廷，開始一種獨立的生活。他受英國的邀請於一七九一年一月一日抵達英國，在英國一直住到一七九二年，他受到了英國的王公貴族們的熱情款待。他在此期間，專為英國聽眾創作了十二首《倫敦交響曲》(London)，並出席在威斯敏斯特教堂舉行的韓德爾音樂節。一七九一年他獲得牛津大學授予的音樂博士學位。他的英國之行使他名利雙收，回到

維也納後，他購買了房屋，在更舒適的環境中創作。他曾經收貝多芬為自己的學生，但兩人的經歷、性格與追求很不相同。一七九四年二月至一七九五年八月，海頓再次出訪英國，獲得了更大的榮譽。

一七九七年他創作的《上帝保佑弗朗茨皇帝》（Gott erhalte Franz den Kaiser）被作為奧地利國歌，這首歌的曲調取材於他出生地克羅地亞的民歌。他的著名清唱劇《創世紀》（The Crea-tion）於同年十月三十日首次上演。

《創世紀》是一部包羅萬象的作品，它描寫了上帝從混沌中創造天地，塑造海洋、雄鷹、獅、虎、牛、馬、羊等動物以及人類的音樂形象。用音樂語言來描寫宇宙萬物，這需要具有開闊的眼界、深邃的智慧與豐富大膽的想像。

海頓還有更大膽的創作，他的歌劇《月亮的世界》（Il Mondo della Luna，一七七七）表現了十八世紀的人類遨遊宇宙的理想。這是從中世紀以來到古典時期，第一位作曲家寫人類與宇宙的其他行星相互聯繫的題材。這部作品不僅在題材上標新立異，而且從音樂內容上反映了海頓寬闊的思維和浪漫幻想的創作風格。

海頓一生創作了大量的作品，包括一〇四首交響曲、六部大彌撒曲、八部康塔塔及清唱劇、十

八部歌劇、八十四首弦樂四重奏，三十一首鋼琴三重奏、五十二首鍵盤奏鳴曲、十六首其他器樂協奏曲、五套變奏曲、一首幻想曲、四十七首歌曲和三七七首蘇格蘭與威爾斯曲調的改編曲等。

提到弦樂四重奏，其中No.17 F大調（op.3-5）作於一七六二年，其第二樂章後被改編爲管弦樂曲、小提琴曲，取名《小夜曲》，廣泛流傳。這首樂曲主題旋律優美流暢，反映了海頓典雅、明朗、輕鬆愉快的創作風格。

海頓性格開朗、幽默，爲人和善，待人熱情，他熱愛自然，同時也欣賞上流社會的文雅與奢侈，他常常採用一種現實的樂觀主義對待生活。這些特點在他的作品中均有所體現。一七七二年海頓帶領的樂隊住在維也納郊外的宮廷裡，爲公爵消遣演出而長期不能回家，不少樂師們情緒不穩定，於是海頓寫了《#F小調交響曲》，樂曲的末樂章婉轉地表達了樂手們的心情：根據海頓的配器，雙簧管與圓號首先結束，演員們吹熄蠟燭離開演奏席，然後各種樂器依次結束，紛紛離開演奏席，最後只剩下第一與第二小提琴演奏最後一個樂句。公爵聽完演奏後，領會了海頓的暗示，批准樂師們立即回維也納與家人團聚，後來這部交響曲被稱爲《告別交響曲》（Abschied）。

海頓的一生相對古典時期的其他兩位作曲家莫札特與貝多芬來說，是相當平穩與舒適的。大概

也正是由於這種優越的環境條件，影響了海頓的創作。他的作品有許多是簡樸的，主題的重複多於發展。這使他的作品中像莫札特與貝多芬那樣能激起人們內心深處情感的卻不是很多。總的來講，海頓的作品風格明快、高雅，有一定的戲劇性，具有鮮明的民族特色，是古典時期的經典。

海頓的鋼琴作品以奏鳴曲最突出，他的早期奏鳴曲多是為古鋼琴而作，後期主要是為鋼琴而作。

海頓早期的鍵盤奏鳴曲約二十餘首，大多是模仿前人的特點而寫的，偏於華麗的風格，其中有不少作品是為教學而用的。

海頓中期的鍵盤奏鳴曲約二十餘首，可以看出受到了C・P・E巴赫的影響，開始具有古典樂派奏鳴曲式的特點。同時小調、變化音的應用、主題的對比以及發展部的擴大等手法豐富多樣，顯示海頓正走向成熟。

海頓在八〇年代後的鋼琴作品約十二首。展示出海頓構思開闊、技術精湛、曲式結構清晰的鋼琴創作風格。在這時的鋼琴奏鳴曲中，他還大膽使用了轉調與新的和聲音響，豐富多變的節奏及突破傳統的對比手法，都展示了他的創新精神。

海頓的鋼琴奏鳴曲多數為三個樂章，不少主題旋律充滿朝氣，具有一種積極向上的精神。《ᵇE

大調奏鳴曲》是一首較大的作品，有三個樂章。第一樂章♭E大調，4/4拍，小快板，篇幅很長，主題流暢，靈巧而嫵媚，三十二分音符的快速彈奏，要求明亮而有彈性，表現出一種歡快的情緒。在左手八度的強音後，樂曲逐漸減弱，輕靈的跳音和弦作爲暫時的結束，經過一個全音符的延長和弦後，引出長篇幅的發展與變化，琶音、和弦、快速跑步等要求具有精湛的演奏技巧，最後樂曲在熱烈的氣氛中結束。

第二樂章爲慢速的柔板，轉爲E大調，3/4拍，柔和舒展的主題、寬廣的音域、豐富的和聲表現了夢幻般的意境。

第三樂章，急板。旋律轉回♭E大調，2/4拍，主題簡明、歡快。作者藉由變調、力度對比、模仿、節奏變換等手法，對主題進一步展開，最後樂曲在歡快熱烈的氣氛中結束。

該樂曲是海頓鋼琴奏鳴曲的代表作品之一，是古典鋼琴奏鳴曲的經典曲目。

穆齊奧‧克萊門蒂

穆齊奧‧克萊門蒂 (Muzio Clementi, 1752-1832)，義大利作曲家、鋼琴家。從小學習音樂，

並以演奏管風琴和作曲而被譽為神童，十三歲時就被指定為教堂的管風琴師。一七六六年他得到英國旅行家貝克福德的贊助前往英國學習音樂，一七七〇年以鋼琴家兼作曲家身分在倫敦演出獲得成功。一七七三年發表《鋼琴奏鳴曲》，全部用鋼琴演奏，不再使用大鍵琴。一七七四年他再次去倫敦演出，成為當時有名的鋼琴家、指揮家和作曲家，他在倫敦曾指揮上演義大利歌劇，一七八〇年以後他出訪了巴黎、維也納和里昂等城市。在巡迴演出時期，曾與莫札特進行過鋼琴比賽，比賽內容包括即興創作、試奏等技術。一八一〇年後他回到倫敦，繼續創作、教學，同時從事鋼琴製造業及音樂書籍出版等工作。

克萊門蒂一生有大量作品，主要是鋼琴奏鳴曲及為訓練鋼琴演奏技術的練習曲。

克萊門蒂是繼 C・P・E 巴赫之後的大鋼琴家，他強調演奏技巧與觸鍵的基本姿勢與法則。他的演奏風格明快而敏捷。他的作品多數旋律流暢優美，結構清晰，具有華麗與典雅的氣質。他鑽研鋼琴奏鳴曲式，寫了大量有別於大鍵琴的作品。他的第三鋼琴奏鳴曲發表於一七七三年，曾受到貝多芬的高度評價。

克萊門蒂最著名的練習曲是《朝聖進階》（*Gradus ad Parnassam*），包括近百首鋼琴練習

曲。現在流行的克萊門蒂練習曲是波蘭鋼琴家、作曲家卡爾·陶西格編註的《名手之道》（又叫《克萊門蒂鋼琴練習曲選二十九首》）。書中每首樂曲均包括一個技術性課題，不少樂曲主題旋律優美，易使練習者產生興趣。書中所包含的技術全面、系統，包括有六度琶音、音階與手姿練習、導指練習、左手旋律與指法、八度、三度音、和弦音、手伸張、分句、三連音與變換的節奏、四、五指專門訓練、保持音與手指獨立性、裝飾音等等。

這本練習曲中所涉及的技術與車爾尼練習曲中所包含的技術內容基本相同。克萊門蒂以他精湛的演奏技巧及豐富的演奏經驗，爲後人系統地總結了鋼琴演奏技巧，爲鋼琴演奏藝術的發展與提高作出了巨大的貢獻。

沃爾夫岡·阿瑪迪斯·莫札特

沃爾夫岡·阿瑪迪斯·莫札特（Wolfgang Amadeus Mozart, 1756-1791），奧地利作曲家、鍵盤樂器演奏家、小提琴家、指揮。莫札特生於薩爾茨堡，其父是薩爾茨堡大主教的宮廷樂師。他四歲就開始學習羽管鍵琴，五歲時開始作鋼琴曲，六歲隨父親與姐姐一起在歐洲各大城市演出，到

過慕尼黑、巴黎、倫敦、義大利及荷蘭等地。他們的演出轟動了整個歐洲，莫札特成爲當時的「神童」。八歲時他已創作了四部小提琴奏鳴曲，九歲開始創作交響曲，十一歲時寫了第一部歌劇。

莫札特早年大量的演出經驗，提高了他的演奏技藝，擴大了他的音樂視野。他從各地區宮廷中學習到多種音樂，德奧的傳統音樂、義大利的歌劇、巴黎與英國的華麗而時髦的風格，都對他產生過影響。他天生的組織才能，將這些融會貫通，用於自己的創作。我們藉由他的歌劇、協奏曲、室內樂和鋼琴奏鳴曲等作品均可了解到這一點。

一七七三年莫札特任薩爾茨堡大主教宮廷樂師，但大主教經常蠻橫無理，肆意凌虐。莫札特不甘忍受屈辱的奴僕地位，公開蔑視宮廷雇主，與大主教進行了堅決的鬥爭，最終於一七八一年與大主教決裂。他曾寫信給他的父親說：「我不能再忍受這些了，心靈使人高尚起來。我不是公爵，但可能比許多繼承來的公爵要正直得多。」（貝爾梁德：《莫札特傳》p.37）他堅決離開薩爾茨堡，追求個性的獨立與自由，成爲音樂史上第一位擺脫奴僕地位的藝術家，這在當時是需要有極大的勇氣與膽識的。爲此他付出了沉重的代價，他一直處於貧困艱苦的環境中，一直未能有固定的職業。

離開薩爾茨堡後，他定居維也納。他雖然是位「自由」的藝術家，但經濟上並不自由。他以教

授鋼琴課和舉辦音樂會來維持生活，並創作出不少優秀的作品，像歌劇《費加洛的婚禮》（一七八六）等。

一七八九年他出訪德國，到過柏林、萊比錫和德勒斯登等城市。一七八七年和一七九一年他兩次去布拉格，參加歌劇《唐璜》（*Don Giovanni*）與《狄托的仁慈》（*La Clemenza di Tito*）的演出。

莫札特一生創作了大量的作品，各類總計約千餘件。作品體裁豐富，包括歌劇、交響曲、協奏曲、室內樂、教堂音樂以及鋼琴曲等。其中以歌劇、交響曲、協奏曲與鋼琴奏鳴曲最為突出。

莫札特的創作吸取德奧傳統文化及奧地利民間音樂的營養，旋律富於歌唱性，作品結構精緻勻稱，音樂語言平易近人，思想內容比較深刻，反映了當時先進知識份子的情感。

莫札特的作品風格明朗、樂觀、高雅，既抒情又剛毅，充滿詩情但絕無任何矯揉造作，也無任何表面的虛浮。他的作品體現出對生活深刻的體驗與感受，有時在他那歡快優美的旋律背後，能使人感到他內心深處的悲傷與痛苦。儘管生活對他很不公平，但他的音樂依然清新、美好、純真，充滿憧憬與理想，能淨化人的心靈，激勵人的情感，讓人以積極的態度和樂觀的精神對待生活。

人們敬佩他那久經磨難而依舊發光的靈感與充滿活力的創作才能。從他任何一首作品都可以看出，他的音樂絕不是一般地塗塗寫寫，更不是生硬的編織與拼湊。他的構思似清泉穿石而出，不可阻擋，清澈透明，潺潺流動，像一串串晶瑩的珍珠，光彩耀人。人們驚嘆他的創作天賦，但他曾說：

「以為我的藝術來得全不費功夫的人是錯誤的。我明確地告訴你，親愛的朋友，沒有人會像我一樣花這麼多時間和思考來從事作曲，沒有一位名家作品我不是辛勤地研究了許多次。」（引錢仁康：《歐洲音樂史話》p.95）他是西方音樂史上少有的天才之一，正是勤奮使得他一生創作了大量精品。

莫札特的鋼琴協奏曲編錄的有三十餘首，其中包括兩架鋼琴協奏曲（ᵇB大調，K315，一七七九）及三架鋼琴協奏曲（F大調，K242，一七七六）。由於他是位公開演出的鋼琴家，因而他的鋼琴作品（包括鋼琴協奏曲）寫得格外出色，充滿靈感。在協奏曲中鋼琴與樂隊布局安排巧妙，相輔相成，相互輝映。音樂的對比與發展層出不窮，戲劇效果強烈，引人入勝。多數協奏曲在當時演出時都由他本人擔任獨奏。

莫札特的鋼琴奏鳴曲編目的共有十九首。按時間順序大致可分為三部分。

第一部分六首，大多在一七七五年前後創作完成。當時莫札特還不滿二十歲，住在薩爾茨堡。

這是他的早期作品，自然受到C‧P‧E‧巴赫及海頓等作曲家的影響，但也逐漸形成了自己的特點。

例如第六首（K284）第一樂章氣勢宏大，充滿青年人的朝氣。

第一首，K279，由C大調，由「快─慢─快」三個樂章構成。

第二首，K280，F大調，由「快─慢─快」三個樂章構成。第二樂章是用F小調寫的，主題旋律抒情。第三樂章是急板（presto），3/8拍，歡快靈巧的旋律帶有奧地利民間音樂的音調，主題的對比與發展已顯示出莫札特正逐步形成自己的風格。

第三首，K281，bB大調，由「快─慢─快」三個樂章構成。第一樂章主題樂句包含三連音與琶音，展示出流動、裝飾與華麗的特點。第三樂章用2/2（¢）拍寫成，採用迴旋曲式。

第四首，K282，bE大調，與其他奏鳴曲不同的是第一樂章為柔板（adagio），bE大調，4/4拍。第二部分是採用三拍子的小步舞曲寫成，並且由bE大調轉到bB大調。第三樂章又回到快板（alle-gro），bE大調，2/4拍。

第五曲，K283，G大調，也是由「快─慢─快」的三個樂章構成。第一樂章G大調，3/4拍，主

題動機短小精悍，跑句流暢，八度像海波，後面推動前面，向前發展。第二樂章柔板，C大調，4/4拍。第三樂章急板，G大調，3/8拍，主題帶有奧地利民間音樂音調，富於歌唱性，表現出一種歡快的情緒。

第六首，K284，D大調，第一樂章是D大調，4/4拍小快板，強有力的主題一開始就出現，透過和弦、八度、快速十六分音符等使主題得到發展。第二樂章為A大調，用柔板速度，採用迴旋曲式與波洛涅茲寫成。第三樂章D大調，2/2（C）拍，柔板，由主題及十二個變奏組成。這是一首較長的作品。

第二部分奏鳴曲是莫札特於一七七七年至一七七八年間作於曼海姆與巴黎的。這一時期他的作品風格走向成熟，有的作品已寫得相當有特色。

第七首，K309，於一七七七年作於曼海姆，C大調，由「快—慢—快」三個樂章構成。第一樂章C大調，4/4拍，快板。第二樂章轉為F大調，3/4拍，柔板。第三樂章C大調，2/4拍，小快板，用迴旋曲式寫成。

第八首，K310，這首樂曲作於巴黎。這次巴黎的旅行演出不很順利，莫札特未能找到工作，經

濟上處於困境。樂曲採用A小調，有悲傷的情緒，但發展部仍充滿信心，表現出莫札特堅強的毅力。

樂曲由「快─慢─快」三個樂章構成。第一樂章A小調，4/4拍，快板。開始在左手小調主三和弦的伴奏襯托下，主題出現，充滿不安與憂鬱，但樂曲逐漸向大調式明朗的音調發展。主題第二次是以大調形式出現，但很快轉向充滿矛盾與鬥爭的一段。右手以延音帶附點，並且有許多變化音出現，左手是十六分音符快速伴奏，和聲很不協和。然後樂曲轉入右手是和弦及裝飾音的模仿式樂句，接下去是左手十六分音符的快速彈奏與裝飾音。這一段技術性強，產生了很強烈的戲劇效果。主題第三次以小調形式出現，經過發展，特別是最後七和弦的分解彈奏，把樂曲推向激烈的高潮，樂曲最後在A小調上結束。第二樂章F大調，3/4拍，柔板，樂曲中間採用轉調，但最後又轉回到F大調上結束。第三樂章A小調，2/4拍，急板，這一樂章也是由A小調在中間轉入A大調，情緒轉入明朗、歡快，然後又轉回到A小調結束。

第九首，K311，於一七七七年作於曼海姆，這是他的傑出作品之一，樂曲由「快─慢─快」三個樂章構成。第一樂章，D大調，4/4拍，快板。主題很有神采，充滿朝氣。中間發展部有一段是花彩樂段：左手由休止符與和弦組成，右手是十六分音符的跑句，要求演奏者技術嫺熟，這一段展示

了莫札特精練的筆觸，產生了明亮而華麗的音響效果。第二樂章，G大調，2/4拍，柔美，主題柔美，富於歌唱性，音調具有奧地利民間音樂的因素，表達了作者對美好生活的追求與嚮往。第三樂章，D大調，6/8拍，快板，迴旋曲式，主題歡快、明朗，和聲寫得很有特色，轉換自然，聲音協和，旋律發展變化豐富，表現出作者積極樂觀的情緒。這一段的中部有一段精彩樂段，左手三度音分解的伴奏襯托出右手小調式的歌唱性旋律，帶著憂傷，但隨著樂曲的發展情感逐漸變得堅定，表現了莫札特積極向上的人生哲學。

第三部分的奏鳴曲分兩個階段。第一階段作於一七八三年至一七八五年，第二階段作於一七八八年至一七八九年，這是莫札特創作與技術成熟時期，這些作品多數是經典作品。

第十首，K330，作於一七八三年至一七八五年，C大調，由「快—慢—快」三個樂章構成。第一樂章C大調，2/4拍，快板，主題樸素、美好，表達出一種輕鬆愉快的情緒。第二樂章，F大調，3/4拍，柔板，中間轉入F小調，又有ᵇA大調的因素，最後又回到F大調，這些調式變化，色彩豐富，爲樂曲增添了無窮的魅力。第三樂章，C大調，2/4拍，小快板，主題有號召性，明朗堅定，中間更有一段活躍氣氛的段落，用G大調寫成，最後主題再現，在C大調上結束。

第十一首，K331，作於一七八三年至一七八五年，A大調，6/8拍，柔板，主題清純、美好，富於歌唱性，具有奧地利民間音樂特色。六段變奏是透過節奏變換、調式（同名大小調）關係變換及彈奏方法（雙手交叉）等來體現的。第二樂章，A大調，小步舞曲，3/4拍。第三樂章，A小調，2/4拍，土耳其風格，又被人稱爲《土耳其進行曲》，採用迴旋曲式寫成，十六分音群組大段的跑句展示了莫札特這一樂章結構完整，層次對比清楚，同名大小調轉換自然，精湛的技巧。

第十二首，K332，作於一七八三年至一七八五年，F大調，由「快─慢─快」三個樂章構成。第一樂章，F大調，3/4拍，快板，主題優美，具有熱情，發展部分轉入C大調，旋律富有歌唱性，展示出一種成熟、穩重的風格。第二樂章，ᵇB大調，4/4拍，柔板。第三樂章，F大調，6/8拍，快板，這一樂章寫得非常精彩，強有力的和弦引出不可阻擋的樂思，美好的旋律層出不窮，精練的筆觸，描繪出的音個個像是珍珠，閃閃發亮，沒有一個音符顯得多餘，展示了莫札特非凡的創作才華。

第十三首，K333，作於一七八三年至一七八五年，ᵇB大調。由「快─慢─快」三個樂章構成。第一樂章ᵇB大調，4/4拍，快板。主題婉轉、流暢。第二樂章，ᵇE大調，3/4拍，行板。第三樂章，ᵇB

大調，4/4拍，小快板。

第十四首a，K475，作於一七八五年，出版於一七八五年，又叫《幻想曲》，由「慢—快—慢—快」四個部分組成。第一部分C小調，4/4拍，柔板，主題悲傷，和聲色彩豐富。第二部分A小調，4/4拍，快板，這一部分藉由調式的變化、對比，表現出一種頑強搏鬥的精神，一串六十四分音符快速彈奏後，進入第三部分。第三部分，bB大調，3/4拍，這時的主題表現出明朗的情緒。第四部分，快板，4/4拍，透過調式模仿、轉換來發展主題。最後，第一部分悲傷的主題再現，以C小調主和弦結束。

第十四首b，K457，作於一七八四年。這是莫札特的一首傑作。C小調，由「快—慢—快」三個樂章構成。第一樂章，C小調，4/4拍，快板，第一主題用八度奏出，堅定、憂鬱，第二主題用bE大調，旋律富於歌唱性，樂句之間的對比手法十分精練。第一主題第二次出現是在C大調上，經在各調上的模仿後，這一主題又在C小調上出現，這一部分結尾的三連音很有氣勢。整個樂章表現了莫札特悲憤的情緒，雖有絕望，但最後還是以堅強與積極的態度面對人生，這是樂曲最使人感動的地方。第二樂章，bE大調，3/4拍，柔板。第三樂章，C小調，3/4拍，快板。

以下這五首作品作於一七八八年至一七八九年，屬於莫札特晚期作品。

第十五首，K533，F大調，作於一七八八年，由三個樂章構成。第一樂章，F大調，₵拍，快板，主題純樸、明朗。第二樂章，bB大調，¾拍，行板。第三樂章，F大調，₵拍，迴旋曲式。

第十六首，K545，C大調，作於一七八八年。這是一首簡易奏鳴曲，技術簡單，但它各樂章的主題卻給初學者留下了美好的印象。樂曲由「快─慢─快」三個樂章構成。第一樂章，C大調，4/4拍，快板，主題單純可愛，明亮的琶音使人回憶起美好的童年。第二樂章，G大調，¾拍，行板，主題優美，富於歌唱性。第三樂章，C大調，2/4拍，小快板，用迴旋曲式，主題輕快、活潑，具有奧地利民間音樂的音調。

第十七首，K547a，F大調，作於一七八八年，由「快板─小快板─小快板」三部分組成。第一樂章，F大調，¾拍，快板，主題優美華麗。第二樂章，F大調，由主題及六個變奏組成。第三樂章，F大調，2/4拍。主題動機有點像第十六首第三樂章的動機。

第十八首，K570，bB大調，作於一七八九年，由「快─慢─快」三樂章構成。第一樂章，bB大調，¾拍，快板。第二樂章，bE大調，4/4拍，柔板。第三樂章，bB大調，4/4拍，小快板。

第十九章，K576，D大調，作於一七八九年，由「快—慢—快」三個樂章構成。這也是一首傑作，是莫札特最後一首鋼琴奏鳴曲。無論藝術性還是思想性都很成熟。第一樂章，D大調，6/8拍，快板，主題堅定、強壯、直率，富有號召性，表明作者對未來充滿信心。主題的發展主要採用複調手法，樂曲的層次顯得更加豐富，除此之外，主題還透過調性方面的轉換、模仿，增加了樂曲的色彩變化與對比。樂曲中大量十六分音符組成的旋律，像一股噴泉，充滿活力，晶瑩而流暢，帶著一種清新，給人以愉悅的享受。第二樂章，A大調，3/4拍，柔板，主題具有奧地利民間音樂的音調，大串的三十二分音符帶有不少變化半音，構成長長的樂句，像小溪那樣清澈透明，婉轉向前流動，好像是表達作者對過去美好時光的回憶。第三樂章，D大調，2/4拍，非常快的小快板，主題歡快、明朗，在三連音的伴奏音型下，表達出一種堅定的信念。當時的莫札特處境並不好，經濟窘迫，身體衰弱。但從他的音樂中，使人看到的是一種激勵人積極向上，樂觀主義的精神，反映了莫札特高尚的情操。

莫札特的鋼琴奏鳴曲多數由「快—慢—快」式的三個樂章構成。第一樂章常用快板，奏鳴曲式寫成。第二樂章是慢板，多用三部曲式寫成。第三樂章多是小快板、快板，常用迴旋曲式寫成。各

樂章之間在調式方面常出現對比、轉換。第二樂章往往是第一樂章的關係調，第三樂章與第一樂章常為同一個調性。

莫札特奏鳴曲的多數主題富於歌唱性，使人易於接受，這些旋律源於奧地利民族音樂以及歐洲其他國家的音樂，這是莫札特對歐洲各國傳統音樂的綜合與提煉，是一種世界性的語言。在他的作品中還流露出一種兒童般的純真與無邪，有益於淨化人的心靈。但他的作品絕不膚淺，他那些抒情動人的旋律，是以他剛毅、深邃、豪邁的氣質為基礎的。

莫札特的鋼琴奏鳴曲展示了精湛的技術要求，清晰、敏捷的彈奏與「大珠小珠落玉盤」似的明亮音色給人無限的遐思。

路德維希‧范‧貝多芬

路德維希‧范‧貝多芬 (Ludwig van Beethovon, 1770-1827)，德國作曲家、鋼琴家，生於波恩。貝多芬的祖父與父親均為宮廷歌手，貝多芬五歲便開始跟他的父親學音樂，並向當地的管風琴家、小提琴家學習器樂。由於父親脾氣粗暴並經常酗酒，使貝多芬的童年生活不很愉快。八歲那

年他開始公演，獲得了成功。翌年，他師從內費，並兼任宮廷管風琴師，在此之後，他開始作曲。

一七八六年他初訪維也納，一七八八年任波恩宮廷劇院樂隊的提琴師。青年的貝多芬具有強烈的求知欲望與上進心，他除了學習音樂外，還在波恩大學學習希臘文和拉丁文的古典文學，以及莎士比亞、歌德和席勒等人的作品。一七八九年法國大革命爆發，對貝多芬產生了深刻的影響，在他創作的許多作品中反映了資產階級的「平等、博愛與自由」的思想。

一七九二年，海頓訪問波恩時見到貝多芬的作品，邀請他去維也納學習。貝多芬得到友人的贊助後前往維也納，但貝多芬隨海頓學習一段時間後，因兩人關係不十分融洽，便終止了這段學習。此後，他曾師從申克（Schenk）、阿爾布雷希茨貝格（Albrechtsberger）以及薩列里（Salieri, 1750-1825）學習音樂理論與作曲。

初到維也納，貝多芬是以鋼琴家和即興演奏家的身分出現的。一七九五年他親自擔任他的《B_b大調鋼琴協奏曲》的獨奏。他的天才受到了維也納統治階層的讚揚，但他仍保持了質樸、直率與高尚的氣質，他倔強的性格拒絕盧偽的阿諛奉承。這些特點不僅在他的作品中，而且也在他的生活處世及舉止中反映出來。一八〇九年七月，維也納已從法國的占領下解放出來。有一次，李希諾夫斯

基公爵（貝多芬當時住在他的莊園）要求貝多芬為法國軍官演奏，貝多芬不僅拒絕，而且致信給公爵：「公爵之所以為公爵，只是由於偶然的出身，貝多芬只所以為貝多芬，則全靠我自己！公爵現在有的是，將來也有的是，而貝多芬卻只有一個」。（引錢仁康：《歐洲音樂史話》p.99）

貝多芬的耳聾早在一七九八年就有跡象，一八○○年後，他的聽力逐漸衰退，但儘管如此，他仍堅持演出，特別是創作了大量優秀作品，如一八○○年他指揮他的《第一交響曲》、《第三（英雄）交響曲》（Eroica）。這一時期他創作了著名的《第五鋼琴協奏曲》及鋼琴奏鳴曲《暴風雨》等。一八○八年上演了他的《第五交響曲》和《第六（田園）交響曲》（Pastoral）等。人們常把貝多芬在一八○二年至一八一五年這段時期作為他創作的成熟時期。

一八一五年維也納授予他榮譽「自由權」，貝多芬受到人們廣泛的尊敬。一八一九年以後，他的聽力完全喪失，他變得更加倔強、古怪與抑鬱。但他仍創作了一些最偉大的作品，這主要是《第九（合唱）交響曲》（Choral）、《莊嚴彌撒曲》（Missa Solemnis）等。這些作品思想內涵深刻，有一種強大的感染力與藝術魅力，引人超脫世俗，到達一種博大而崇高的精神境界。貝多芬晚年的創作作品不多，他花了大量時間收集各國民歌，包括蘇格蘭、西班牙、葡萄牙、法國、義大利、

瑞士、俄羅斯、波蘭及匈牙利等國。

貝多芬一生有大量作品，主要有交響曲九部、管弦樂、合唱曲、聲樂套曲、室內樂、戲劇配樂、歌劇、小提琴與大提琴的協奏曲和奏鳴曲、圓號奏鳴曲以及鋼琴協奏曲和奏鳴曲等。

貝多芬的作品多與社會現實生活緊密相連，反映了資產階級反對封建、爭取「自由、獨立、平等、博愛」的思想，表達了當時進步知識份子的理想與追求。而他的這種情感完全發自內心，不是應付時局之作或炫耀技術的裝飾，這使他的作品具有一種深刻、真摯、宏大、崇高、堅毅粗獷與抒情優美的風格，具有鮮明的時代特色。

貝多芬的鋼琴作品是他創作的中心。他一生寫有三十二首鋼琴奏鳴曲，這些奏鳴曲展示了貝多芬各個不同階段的音樂生活情況，從最早青年時代的作品到他生命最後階段的作品。貝多芬在奏鳴曲的革新與發展方面作出了巨大的貢獻。早在十六世紀，奏鳴曲就作爲器樂音樂而出現，經巴洛克時期鍵盤作曲家史卡拉第和C‧P‧E巴赫的努力，奏鳴曲式初具規模。古典時期海頓與莫札特都寫了大量的奏鳴曲，特別是莫札特的奏鳴曲，具有更深刻的思想性與藝術性。奏鳴曲逐漸成爲鋼琴

或其他樂器獨奏的主要形式之一。

貝多芬對奏鳴曲，特別是它的發展部進行了大膽的改革。他藉由調式轉換、和聲變化、彈奏方法的改變等來延伸樂思，使發展部得以擴充，產生矛盾衝突，具有戲劇性的效果。為了使各樂章之間保持均衡，他的奏鳴曲的尾聲也相應擴大，有時甚至相當於第二個發展部。為使作品臻至完美，他孜孜不倦，從他那一再修改的手稿中，就可以看出他為每一個音符所付出的艱鉅勞動。他喜愛飽滿深厚的低音、強大宏亮的和弦、廣闊的音域與輝煌的技巧，這使他的鋼琴奏鳴曲具有交響樂隊般的氣勢和波瀾壯闊的場面。只有約翰・布勞伍德（John Broadwood）於一八一八年送他的那架鋼琴，才適於他的力度與廣度。然而，那時他的聽力已經完全喪失了。

貝多芬的鋼琴奏鳴曲大致可分為三個時期。第一個時期是在一八○二年以前，共有十八首奏鳴曲，其中最早的三首作於一七八二年至一七八三年，那時貝多芬在波恩，作品明顯受 C・P・E 巴赫、海頓及莫札特的影響。一八○一年至一八○二年之間，他創作了五首。第二個時期是一八○二年至一八一四年，共有十二首奏鳴曲。第三個時期是一八一七年至一八二三年，共五首。不計算最早的三首作品，總計三十二首鋼琴奏鳴曲。

第一時期

第一首，op.2，No.1，F小調，由四個樂章構成。第一樂章，F小調，₵，快板，奏鳴曲式。主題堅定有力，具有反抗的特色。第二樂章，F大調，¾拍，柔板，迴旋曲式，主題溫柔。第三樂章，F小調，¾拍，小步舞曲形式，小快板，其中採用調式轉換。第四樂章，F小調，₵拍，急板，迴旋曲式，在左手快速三連音的襯托下，右手奏出強有力的和弦，兩個對三個的節奏型更增添了樂曲的不安氣氛，然後左手的三連音再次襯托右手的八度，表達出作者悲憤、反抗和激昂的情緒，這是貝多芬早期的優秀作品。

第二首，op.2，No.2，A大調，作於一七九三年至一七九五年，由四個樂章構成。第一樂章，A大調，²⁄₄拍，快板，奏鳴曲式，主題堅定而樂觀，有一種蒸蒸日上的感覺。第二樂章，D大調，¾拍，最緩板（largo），迴旋曲式。第三樂章，A大調，¾拍，小快板，採用諧謔曲，主題動機歡快、活躍。第四樂章，A大調，⁴⁄₄拍，採用迴旋曲式寫成，這一樂章篇幅較大。

第三首，op.2，No.3，C大調，由四個樂章構成。第一樂章，C大調，⁴⁄₄拍，快板，奏鳴曲式，主題明朗、積極向上，三度音的快速彈奏增加了樂曲的靈氣。第二樂章，E大調，²⁄₄（⁴⁄₈）拍，柔板，

迴旋曲式，中間採用了調式變化，豐富了音樂色彩。第三樂章，C大調，3／4拍，快板，諧謔曲，其中採用模仿手法。第四樂章，C大調，6／8拍，快板，迴旋曲式。主題以和弦形式出現，整首樂曲比較長。

第四首，op.7，♭E大調，作於一七九六年至一七九七年，由四個樂章構成。第一樂章，♭E大調，6／8拍，快板，奏鳴曲式。第二樂章，C大調，3／4拍，最緩板，迴旋曲式。主題採用八度、和弦、低音，表現出一種深沉的感覺。第三樂章，♭E大調，3／4拍，快板，歌謠曲式。主題富於歌唱性，表達一種輕鬆、歡快的情緒。第四樂章，♭E大調，2／4拍，小快板，迴旋曲式。

第五首，op.10，No.1，C小調，由三個樂章構成。第一樂章，C小調，3／4拍，快板，奏鳴曲式。主題富有鬥爭性，副主題柔美，和聲色彩豐富。第二樂章，♭A大調，2／4（4／8）拍，柔板，迴旋曲式。第三樂章，C小調，急板，奏鳴曲式，主題充滿不安，最後在C大調上結束。

第六首，op.10，No.2，F大調，作於一七九六年至一七九八年，由三個樂章構成。第一樂章，F大調，2／4拍，快板，奏鳴曲式，切分的節奏表達出一種開朗樂觀的情緒。第二樂章，F小調，3／4拍，小快板，歌謠曲式。第三樂章，F大調，3／4拍，急板，較大型的歌謠曲式，模仿的手法、跳音

及和弦的應用，表達了一種激昂的情緒。

第七首，op.10，No.3，D大調，由四個樂章構成。這是一首傑出的作品。第一樂章，D大調，℃拍，急板，奏鳴曲式，樂曲由強有力的八度引出，主題優美而略帶傷感，然而還是向著光明發展。經過轉調等手法的發展部後，主題在關係調上再現，優美動人旋律的背後包含著對作者堅毅與頑強性格的映照，具有極大的感染力。第二樂章，D小調，6/8拍，最緩板，迴旋曲式，中間部分左手八分音符與右手交錯的三十二分音符這一段，旋律婉轉起伏，纖細的高音，像是表達作者內心深處的疑問。第三樂章，D大調，3/4拍，小步舞曲。主題富於歌唱性，歡快、明朗與純樸，表現了作者對幸福的追求。第四樂章，D大調，4/4拍，快板，迴旋曲，主題表現了作者一種積極向上的精神。

第八首，op.13《悲愴》（Pathétique），C小調，作於一七九七年至一七九八年，由三個樂章構成，這也是貝多芬一首傑出的奏鳴曲。第一樂章，C小調，4/4、（8/8）℃拍，極慢板變化為快板，引子為歌謠曲式，快板為奏鳴曲式。主題由和弦奏出、小三和弦、減七和弦的交織使人感到異常的壓抑、沉重，快板的主題在左手八度分解中奏出，不協和和弦表現了尖銳的矛盾衝突。雙手交叉彈奏一段表現一種不畏困苦、頑強與命運鬥爭的精神。後一段的發展表現作者渴望幸福與光明的迫切

心情。一直至該樂章結尾，幾經搏鬥，仍反映出作者敢於面對現實、勇於戰勝困苦的決心。第二樂章，bA大調，2/4拍，柔板，迴旋曲式。如歌式的旋律，純樸、優美而感人。主題透過發展、和弦轉換及伴奏織體的變化，更加豐富了表現力。第三樂章，C小調，¢，快板，迴旋曲。主題是富於歌唱性的，流暢而動聽，最後結尾堅定、果斷、有力，表現出作者對自由與光明追求的堅定信念。

第九首，op.14，No.1，E大調，作於一七九八年至一七九九年，由三個樂章構成。第一樂章，E大調，4/4拍，快板，奏鳴曲式，主題充滿朝氣，左右手的模仿充滿生機與活力，時而出現的美好動人的旋律，為樂曲增添了不少藝術魅力。第二樂章，E小調，3/4拍，小快板，歌謠曲式。第三樂章，E大調，¢拍，快板，迴旋曲，左手的三連音伴奏音型與右手的八度產生強大的效果。

第十首，op.14，No.2，G大調，由三個樂章構成。第一樂章，G大調，2/4拍，快板，奏鳴曲式，主題抒情而流暢。第二樂章，C大調，¢拍，行板，變奏曲，進行曲風格。第三樂章，G大調，3/8拍，快板，諧謔曲。

第十一首，op.22，bB大調，作於一八○○年，由四個樂章構成。第一樂章，bB大調，4/4拍，快板，奏鳴曲式。第二樂章，bE大調，9/8拍，柔板，奏鳴曲式。第三樂章，bB大調，3/4拍，小步舞曲。

第四樂章，bB大調，2/4拍，小快板，迴旋曲。

第十二首，op.26，bA大調，作於一八〇〇年至一八〇一年，由四個樂章構成。第一樂章，bA大調，3/8拍，行板，由主題與變奏構成。第二樂章，bA大調，3/4拍，諧謔曲，主題活潑。第三樂章，bA小調，4/4拍，行板，歌謠曲式，這一樂章又叫《葬禮進行曲》。主題由和弦輕輕奏出，莊重、肅穆，和聲的各種變化增加了悲傷的氣氛，附點節奏的運用推動了樂曲的緩慢移動。第四樂章，bA大調，2/4拍，快板，迴旋曲式，器樂性的主題充滿技巧，流動的音群要求手指的靈活，這是一技術性較強的樂章。

第十三首，op.27，No.1，bE大調，由四個樂章構成。第一樂章，bE大調，₵拍，行板，歌謠曲式。第二樂章，C小調，3/4拍，快板，歌謠曲式。第三樂章，bA大調，3/4拍，柔板，歌謠曲式。第四樂章，bE大調，2/4拍，快板，迴旋曲式。主題具有德國民間音樂的音調，富於歌唱性，經中間段落強大的發展，樂曲最後在急速的彈奏中結束。

第十四首，op.27，No.2，#C小調，人稱《月光奏鳴曲》（*Moon Light*），是幻想曲風格的奏鳴曲，作於一八〇〇年至一八〇一年，由三個樂章構成。第一樂章，#C小調，₵拍，柔板，歌謠曲

式，樂曲由三連音襯托的主題開始，主題溫柔美好，和聲的不斷轉換使樂曲富有詩意般的意境。第二樂章，♭D大調，¾拍，小快板，歌謠曲式，短小的動機充滿機智與幽默，交錯的節奏像層層海浪，推動著旋律不斷向前。第三樂章，♯C小調，⁴⁄₄拍，急板，奏鳴曲式。快速的十六分音符開門見山，勢不可擋。每樂句的最後兩聲和弦奏出了悲憤、抗爭之聲。憂鬱的旋律不時在左右手聲部出現，廣闊的琶音與分解和弦強大的音響，產生了戲劇性的效果，最後樂曲在強勁的彈奏中結束。

第十五首，op.28，《田園》（Pastorale），D大調，作於一八○一年，由四個樂章構成。第一樂章，D大調，¾拍，快板，奏鳴曲式。持續的D音表現了單純、質樸的意境，對比式的樂句流動在不同區域，大串八分音符流暢的旋律唱的是美好與善良。樂曲的發展很豐富，大段的篇幅由於音符、明朗的氣氛，表達一種歡快的情緒。第二樂章，D小調，²⁄₄拍，行板，歌謠曲式，低音沉重，但富於跳躍，對比段落的附點節奏與三連音節奏顯出風趣與靈巧。第三樂章，D大調，¾拍，快板，諧謔曲，精練的音符、明朗的氣氛，表達一種歡快的情緒。第四樂章，D大調，⁶⁄₈拍，迴旋曲。在簡單的節奏伴奏下，右手奏出宛如牧童笛聲般清脆明亮的音色，裝飾音彷彿是森林中的小鳥鳴啼，一切都是那麼充滿生機。樂曲最後在左手重複前面伴奏的節奏中（此時左手用八度演奏，以增強力度），右手快速

的十六分音符技巧性演奏中結束，展示了大自然灼目的光輝。

第二時期

第十六首，op.31，No.1，G大調，作於一八〇二年，由三個樂章構成。第一樂章，G大調，2/4拍，快板，奏鳴曲式。第一主題歡快、機智，和弦與八度的切分效果引人振奮。雙手的一串十六分音符跑句使樂曲更加輝煌有力。變爲B大調的第二主題明快、流暢，並不斷向前發展。這兩個主題均經過充分的再現後，在輕輕的兩聲和弦中樂曲結束。第二樂章，C大調，9/8拍，柔板，迴旋曲式。裝飾音的演奏增強了樂曲的華麗氣氛，六連音的長串跑句更顯出樂曲的高雅。第三樂章，G大調，C拍，小快板，迴旋曲。後部分快速彈奏八度分解的三連音，展示了較深的技巧。

第十七首，op.31，No.2，D小調，又稱《暴風雨奏鳴曲》，由三個樂章構成。第一樂章，D小調，C拍，最緩板轉快板，奏鳴曲式，引子由和弦琶音導出，兩個一組的八分音符產生了不安的氣氛，變調後的和弦琶音，導致了更激烈的衝突，並引向主題。在三連音的襯托下，奏出抗爭與悲哀的主題。低音的強大，高音的尖銳交織在一起，形成雷鳴電閃的暴風雨景象，表達作者激昂的情緒。第二樂章，bB大調，3/4拍，柔板，迴旋曲式。彷彿是暴風雨後的寧靜，bB大調主和弦的琶音像是拉

開了序幕，女人溫柔的問話，男人穩重的答話，表達了純潔的情感，中間段落如歌式的旋律表達了貝多芬愉快的心情。第三樂章，D小調，³⁄₈拍，小快板，奏鳴曲式，開始輕輕奏出的主題，逐漸發展爲由八度構成的強有力的旋律，然後經過變調，色彩異常豐富。由於左手持續的分解和弦伴奏，使右手的旋律具有流動感，主題優美感人。

第十八首，op.31，No.3，ᵇE大調，由四個樂章構成。第一樂章，ᵇE大調，³⁄₄拍，快板，奏鳴曲式。第一主題動機短小，像是在提問。第二主題實際是在ᵇB大調上構成，歡快、明朗，具有一定的歌唱性。第二樂章，ᵇA大調，²⁄₄拍，小快板，諧謔曲，左手跳動的單音低沉而有彈性，右手以和弦方式奏出明快的旋律，整個效果氣勢宏大。第三樂章，ᵇE大調，³⁄₄拍，中速，小步舞曲。第四樂章，ᵇE大調，⁶⁄₈拍，急板，奏鳴曲式。在快速三連音的襯托下，主題堅定地出現，充滿激情。

第十九首，op.49，No.1，G小調，由兩個樂章構成。第一樂章，G小調，²⁄₄拍，行板，奏鳴曲式。第二樂章，G大調，⁶⁄₈拍，快板，迴旋曲式。這是貝多芬最容易演奏的奏鳴曲。

第二十首，op.49，No.2，G大調，由兩個樂章構成。第一樂章，G大調，Ȼ拍，快板，奏鳴曲式。第一主題莊重、嚴肅，第二主題流暢、歡快。第二樂章，G大調，³⁄₄拍，迴旋曲式。這一首著

名的小步舞曲，許多初學者都彈過這首樂曲。

第二十一首，op.53，C大調，又稱《黎明奏鳴曲》（Waldstein），作於一八〇三年至一八〇四年，由三個樂章構成。第一樂章，C大調，4/4拍，快板，奏鳴曲式。在短促的和弦跳音的襯托下，第一主題出現，像黎明前的一絲曙光。經過發展，第二主題以和聲形式出現，純潔、高雅。在此後大量的篇幅中用三連音、裝飾音、轉調等各種技巧來發展黎明的主題。這一樂章要求有高深的鋼琴演奏技巧。第二樂章，F大調，6/8拍，柔板，歌謠曲式，這一樂章異常短小，旋律在低音區奏出，富於歌唱性。第三樂章，C大調，2/4、₵拍，小快板，迴旋曲式，主題開始由左手在高音區奏出，右手以分解和弦形式伴奏，富於動力。主題旋律明朗、廣闊，具有德國民間音樂的音調，富於一定的歌唱性，同時帶有樂器演奏的開拓變化的特點。主題再次以右手八度出現，這時音響更加嘹亮，表達了作者曠達的胸懷與崇高的精神境界。這一樂章的變化豐富，要求演奏者有精湛的技巧。

第二十二首，op.54，F大調，作於一八〇四年，由兩個樂章構成。第一樂章，F大調，3/4拍，小步舞曲速度，迴旋曲式。主題歡快、明朗，但逐漸發展爲強大的和弦，產生了熱烈的氣氛。第二樂章，F大調，2/4拍，小快板，歌謠曲式。

第二十三首，op.57，F小調，又稱《熱情奏鳴曲》（Appassionata），作於一八○四年至一八○五年，由三個樂章構成。第一樂章，F小調，12/8拍，快板，奏鳴曲式，八度的主題莊重、沉穩，持續的固定低音，為發展的旋律作了鋪墊，終於迎來了第二主題，主題富於歌唱性，具有濃厚的德國傳統音樂風格，真摯、熱情、深刻與穩重。發展部充滿高難度的技巧，長長的篇幅考驗著演奏者的耐力與信心。第二樂章，bD大調，2/4拍，行板，變奏曲，由低音和弦奏出主題，歡快、風趣。第三樂章，F小調，2/4拍，快板，奏鳴曲式，在固定和弦的附點節奏中，快速的十六分音符跑句層出不窮，襯托出第一樂章的主題動機歷經快速複雜的發展之後，又進入到最後的急板。強大的和弦與深沉的低音合在一起，產生了氣勢宏偉與波瀾壯闊的場景，具有極大的感染力。《熱情奏鳴曲》是貝多芬最著名的作品之一。

第二十四首，op.78，#F大調，作於一八○九年，由兩個樂章構成。第一樂章，#F大調，2/4拍，4/4拍，柔板轉為快板，奏鳴曲式。第二樂章，#F大調，2/4拍，活潑的快板，迴旋曲式。

第二十五首，op.79，G大調《小奏鳴曲》（Sonatina），作於一八○九年，由三個樂章構成。第一樂章，G大調，3/4拍，奏鳴曲式，主題簡明。第二樂章，G小調，9/8拍，行板，歌謠曲式，主

題具有德國民歌特點，優美、樸素。第三樂章，G大調，2/4拍，活潑的快板，迴旋曲式，主題歡快、明朗。

第二十六首，op.81a，♭E大調，作於一八〇九年至一八一〇年，又稱《告別奏鳴曲》（Les Adieux），由三個樂章構成，每個樂章前都有標題。第一樂章，《告別》，♭E大調，2/4拍，₵拍，柔板轉快板，奏鳴曲式。第二樂章，《人去樓空》，C小調，2/4（4/8）拍，迴旋曲式。第三樂章，《重逢》，♭E大調，6/8拍，奏鳴曲式，很快的快板（也有人把第二樂章與第三樂章作為一個樂章）。該曲結構嚴謹，其規模與氣勢超出室內樂體裁特點，接近協奏曲。

第二十七首，op.90，E小調，作於一八一四年，由兩個樂章構成。第一樂章，E小調，3/4拍，奏鳴曲式，主題旋律優美。第二樂章，E大調，2/4拍，快板，迴旋曲式，主題富於歌唱性，具有德國民間音樂特點。

第三時期

第二十八首，op.101，A大調，作於一八一六年，由四個樂章構成，具有幻想風格特點。第一樂章，A大調，6/8拍，小快板，奏鳴曲式，主題抒情。第二樂章，F大調，4/4拍，活潑的快板，歌謠

曲式。第三樂章，A小調轉A大調，柔板，2/4（4/8）拍，歌謠曲式，很短。第四樂章，A大調，2/4拍，快板，奏鳴曲式。

第二十九首，op.106，ᵇB大調，作於一八一七年至一八一八年，是貝多芬為古鋼琴而寫的作品，由四個樂章構成。第一樂章，ᵇB大調，₵拍，快板，奏鳴曲式，很長。第二樂章，ᵇB大調，3/4拍，快板，諧謔曲。第三樂章，ᵇF小調，6/8拍，柔板，奏鳴曲式。第四樂章，ᵇB大調，3/4拍，最緩板轉快板。這一樂章調式轉換非常豐富。

第三十首，op.109，E大調，作於一八二○年，由三個樂章構成。第一樂章，E大調，2/4拍，活潑的快板，奏鳴曲式。第二樂章，E小調，6/8拍，類似急板，奏鳴曲式。第三樂章，E大調，3/4拍，行板，變奏曲。由主題及六個變奏組成。結尾再現主題。

第三十一首，op.110，ᵇA大調，作於一八二一年至一八二二年，由三個樂章構成。第一樂章，ᵇA大調，3/4拍，中速，奏鳴曲式，主題優美。第二樂章，F小調，2/4拍，快板，歌謠曲式。第三樂章，ᵇA大調，6/8拍。開始部分是柔板，4/4拍，引子為幻想曲風格，後為迴旋曲式。調式在模仿部分轉為ᵇA大調。

第三十二首，op.111，C小調，作於一八二一年至一八二二年，由兩個樂章構成。第一樂章，C小調，4/4拍，歌謠曲式。第二樂章，C大調，柔板，9/16拍，變奏曲。這兩個樂章寫得非常長。

貝多芬晚年的鋼琴奏鳴曲多具有較長的篇幅。旋律與和聲的強烈對比，調式的頻繁轉換，節奏的異常改變以及樂思中流露出的幻想性與即興性，都反映了貝多芬晚年的心境。除了給人一種過去作品就具有宏偉偉大的感覺之外，還使人體會到貝多芬晚年的一種複雜的、孤獨的和有點古怪的性格。

貝多芬的鋼琴奏鳴曲一般由四個樂章構成，四個樂章的奏鳴曲在貝多芬以前主要用於室內樂與交響曲。自貝多芬以後，這種形式成為鋼琴作品的重要形式之一。它使鋼琴演奏具有強烈的戲劇性，類似樂隊般的音響效果，大大提高了鋼琴藝術的表現力。

貝多芬鋼琴奏鳴曲的第一樂章，常採用快板，奏鳴曲式。多數作品呈示部主題節奏鮮明、果斷，旋律堅定、有力。副主題一般由抒情、優美、溫和、純樸的旋律構成。貝多芬對發展部作了較大的改進。發展部往往透過各種手法，產生強大的戲劇效果，同時要求具有複雜的演奏技巧。再現部與呈示部、發展部一脈相通，在結尾處，往往有一概括性的總結。貝多芬鋼琴奏鳴曲的主題與莫札特

鋼琴奏鳴曲主題相比，在旋律方面更器樂化，常常表現出作者的堅定、抗爭、悲憤、激昂等情緒。

這些主題很有感染力和號召力，能激勵人積極向上。

第二樂章，常用柔板和行板以及三部曲式寫成。主題旋律優美，穩重而深沉，是貝多芬內心世界的一種表達：真摯、抒情與豁達。高雅的旋律引人透過藝術的表層，步入更深刻的哲理性思考，

貝多芬的慢板樂章一般較長，很完整，它是全奏鳴曲最穩固的中心。在貝多芬晚期時，他還嘗試用變奏曲寫慢板樂章，如《E大調鋼琴奏鳴曲》（op.109），並把它放在第三樂章。

第三樂章，常用快板，採用諧謔曲或小步舞曲形式。在晚期的奏鳴曲中，他還把賦格放在第三樂章，似快板形式出現，如《ᵇA大調奏鳴曲》（op.110）。

貝多芬鋼琴奏鳴曲的末樂章（即四個樂章奏鳴曲的第四樂章，三個樂章奏鳴曲的第三樂章）多數爲快板或急板，採用迴旋曲式。篇幅一般比古典奏鳴曲長得多，這是因爲他的奏鳴曲前幾個樂章都擴充了，爲了保持均衡，他把末樂章也加以擴大。

卡爾‧車爾尼（Karl Czerny, 1791-1857），奧地利鋼琴家、教師、作曲家。曾於一八〇〇年至一八〇三年跟貝多芬學習鋼琴，少年時在維也納舉行過演出，十五歲時便開始鋼琴教學，因教學有方，不久便享有盛名，匈牙利鋼琴家李斯特曾受業於他的門下。

他一生中最偉大的成就是鋼琴教育，他不僅教學，而且創作，改編了大量的鋼琴曲，最著名的是他創作的自成系統的鋼琴技術練習曲。其作品編號超過一〇〇〇。他的練習曲從《五九九》開始，經《八四九》、《七一八》、《六三六》、《二九九》至《七四〇》，是學習鋼琴循序漸進的最好的教材，也是唯一最全面的訓練教材。在他的練習曲中，每首樂曲不僅有明確的訓練目的，而且旋律流暢優美、高雅清秀，適宜教學。車爾尼練習曲至今仍廣泛地應用於世界各國的音樂院校，作為鋼琴專業的基礎教材。

世界上幾乎沒有一位大作曲家與鋼琴家像他那樣，以畢生的精力投身於鋼琴教育事業，他具有一種偉大而崇高的獻身精神。

車爾尼還改編過歌劇、清唱劇、交響曲等，比如把羅西尼（G. A. Rossini）的《威廉‧退爾》（*Guillaume Tell*）序曲，改編爲八架鋼琴（每台鋼琴用四手聯彈）曲。

4 浪漫時期

十九世紀的歐洲音樂出現了各種流派，其中主要是浪漫樂派和民族樂派。

音樂史中的浪漫時期一般是指一八二〇年至一九〇〇年（或一九二〇年前後，因荀白克於一九二一年創立了「十二音作曲法」原則）。浪漫主義原指產生於十八世紀後半葉至十九世紀上半葉，歐洲資產階級民主革命和民族革命時期的一種文藝思潮，在作品中強調將個人的情感和幻想置於首位，突破古典形式，用個性化的音樂語彙來表現音樂。浪漫時期的作曲家不再雇傭於人，而多是自由的職業音樂家，在這種強調自我的思想指導下，浪漫樂派的音樂無論在題材、體裁、形式、風格還是表現手法上都是豐富多樣的。雨果曾說，「浪漫主義是『文學中的自由主義』」，多數浪漫時期的音樂與文學緊密相連，不少音樂家深受當時著名的文學家海涅、巴爾扎克、雨果、喬治‧桑及狄更斯的影響。

浪漫時期的音樂風格與古典時期相比有很大的發展與變化，多數音樂作品感情重於理智，富於

詩意，不少作曲家注意從民族、民間音樂中尋找源泉，改進傳統和聲規則，大膽使用變化音，擴大樂隊編制以增強戲劇性與表現力。器樂，特別是鋼琴的演奏技術大大提高。

維也納古典樂派的代表人物海頓、莫札特和貝多芬都具有全面的藝術修養，他們的創作體裁非常廣泛，這說明他們具有良好的音樂理論基礎與器樂實踐基礎，尤其是鋼琴基礎。莫札特與貝多芬本人就是大鋼琴家。這一點有別於浪漫樂派作曲家，浪漫樂派作曲家常根據自己的興趣與愛好，集中一種或幾種體裁創作。例如，蕭邦只寫鋼琴作品，帕格尼尼（Paganini）只寫小提琴作品，白遼士（Berlioz）在創作交響曲及指揮樂隊方面很有成就，但他沒有創作過鋼琴作品。

浪漫樂派繼承、豐富和發展了古典樂派的傳統，同時在音樂的內容與形式方面也進行了大膽的革新。

卡爾・瑪里亞・馮・韋伯

卡爾・瑪里亞・馮・韋伯（Carl Maria von Weber, 1786-1826），德國作曲家、指揮家、鋼琴家。韋伯的父親是位劇院經理，會演奏樂器，他的母親是位歌手。韋伯從小接受音樂教育，曾參

加過薩爾茨堡的唱詩班，在慕尼黑，他師從宮廷管風琴師卡爾希爾，在維也納，他師從音樂家福格勒（Vogler）。由於他的手天生條件好，能彈奏八度以上的和弦，產生出樂隊般的效果，因而他很早就以鋼琴家的身分活躍在舞台上。一八○四年至一八○六年，韋伯任布雷斯勞市立劇院樂隊指揮，這一時期，他創作了兩部交響曲、喜歌劇、鋼琴協奏曲及小提琴協奏曲等。一八一○年，他遷往曼海姆，一八一一年以後，他開始旅行演出，他的鋼琴獨奏受到人們的普遍歡迎，特別是他的鋼琴即興表演更是引人注目。一八一三年至一八一六年，他被任命為布拉格歌劇院院長，一八一七年任德勒斯登歌劇院指揮，在此期間，他創作了《魔彈射手》（Der Freischütz），並親自組織排練，處理日常瑣事，大量的實踐為他在歌劇理論方面提供了堅實的基礎。他的有關歌劇的理論極大地影響了後來在歌劇方面亦有突出成就的華格納（Wagner）。一八二一年《魔彈射手》在柏林上演獲得成功，不久其中的插曲《獵人合唱》便廣泛流傳，由於它具有濃厚的民族特色，《魔彈射手》也很快傳遍整個德國。

一八二二年至一八二三年，韋伯在維也納遇見貝多芬，兩位音樂家曾有過書信往來，一八二六年他去倫敦，舉行各種音樂會並擔任指揮。

韋伯在音樂史上是德國浪漫主義歌劇的開拓者，他的主要功績是創作了具有德國民族特點的歌劇。韋伯的器樂作品很有特色，他擅於發揮各種樂器的性能，配器精彩無比。

韋伯一生有大量作品，包括歌劇、戲劇音樂、教堂音樂、管弦樂、室內樂、鋼琴、各種器樂協奏曲（如單簧管協奏曲等）及合唱曲等。

韋伯的鋼琴作品有鋼琴協奏曲、奏鳴曲、變奏曲、舞曲、特徵性小品等。從他的鋼琴作品中可看出他精通傳統曲式，具有豐富的想像力和精湛的鋼琴演奏技巧。

韋伯的鋼琴奏鳴曲有四首，一般為四個樂章。第一樂章為奏鳴曲式的快板，第二樂章為慢板，第三樂章多採用舞曲形式，第四樂章常採用高難技巧。這四首奏鳴曲中，第一首奏鳴曲的末樂章常作為獨奏曲目。第四首奏鳴曲（op.70，E小調，一八七九—一八二二）是寫得最好的一首。

在鋼琴特性曲中，《邀舞》（Invitation to the Dance）是流傳最廣的一首。《邀舞》作於一八一九年，作為鋼琴獨奏曲作者曾於一八二一年親自演奏過，樂曲由序奏、幾個圓舞曲（valse）段落（迴旋曲式）和結尾部分組成。

序奏，bD大調，3/4拍，中速。旋律從鋼琴低音區緩緩起動，表現紳士邀請女士跳舞的情景，音

樂形象生動，像男女之間友好的對話。中間部分的幾首圓舞曲各有特色，迴旋曲主部主題Ａ的旋律輝煌而有氣勢，具有華麗而富貴的氣質，作為插部的各首圓舞曲色彩斑爛，有明亮而歡快的八分音符跑句，有靈巧而生動的音符與休止符交替的樂句，還有色彩對比鮮明的和聲轉調，……尾聲再現序奏時的旋律，低音溫柔、親切。

弗朗茨・舒伯特

弗朗茨・舒伯特（Franz Schubert, 1797-1828），奧地利作曲家。生於維也納，其父是小學校長。舒伯特從小隨父學小提琴，隨兄學習鋼琴與管風琴，十一歲時參加維也納帝國小教堂的唱詩班，住在神學院宿舍，他同時也在學校的管弦樂隊中擔任小提琴手。一八一二年他師從薩列里學習音樂理論，並開始創作，寫了大量歌曲。一八一三年他因變聲離開了神學院。一八一四年他在他父親的學校任教，並教授私人鋼琴。他的主要興趣在創作上，也很喜愛歌劇，常去欣賞歌劇表演，並親自創作歌劇。開始時他的作品並不成功，但他堅持自學與創作，終於，他為歌德的詩《紡車旁的格麗卿》（Gretchen am Spinnrade）譜的曲獲得了成功，這激起了他創作的熱情，由此開始了他成熟

◎ 鋼琴藝術史 ◎

浪漫時期

083

期的創作。僅在一八一五年一年內，他就寫了一四四首歌曲，其中包括像《魔王》（Erlkönig）、《野玫瑰》（Heidenröslein）等經典名曲。

一八一七年舒伯特辭去教師職務，住在維也納的一些朋友家中，專門從事創作。他的朋友包括詩人邁爾霍弗爾、男中音歌唱家米夏埃爾·福格爾、畫家萊奧波德·庫佩爾韋塞爾和莫里·茨·封·施溫特、音樂家弗朗茨·拉赫納等，還有一位熱心為舒伯特收管樂譜的許滕布倫內爾先生。舒伯特與他們在一起討論時事、藝術、演奏（唱）音樂，一起閒聊、飲酒，……這種沙龍經常舉辦，有時持續到凌晨三、四點鐘。

一八一八年三月舉行了舒伯特作品首場音樂會，音樂會上用兩架鋼琴演奏了他改編的羅西尼歌劇的序曲。一八一九年他的創作更加成熟，《「鱒魚」五重奏》（Die Forelle）及《「流浪者」幻想曲》（Wanderer Fantasy）相繼問世。一八二一年他的部分歌曲及鋼琴曲得以出版，同年，他創作了《E大調第七交響曲》，但這部作品的配器是由後來的音樂家完成的，其中有J·F巴內特於一八八四年配器，弗里克斯·魏因加特納於一九三五年配器，布賴恩·紐博爾德於一九七七年配器。

一八二二年他創作了著名的《B小調第八交響曲》，被人稱為《「未完成」交響曲》（Unfin-

ished），這是因為舒伯特只完成了兩個樂章和一三〇小節的諧謔曲（scherzo），但人們已經習慣把它作為完整樂曲來欣賞。樂曲開始的大提琴主題憂鬱、深沉，使人難忘。

一八二三年以後，舒伯特身體漸弱而多病，但他仍創作出了許多傑出的作品，其中主要有聲樂套曲《美麗的磨坊女》（*Die schöne Müllerin*）和《冬之旅》（*Winterreise*）、三首鋼琴奏鳴曲、《A小調弦樂四重奏》及大量的歌曲。一八二八年三月，在維也納舉行了他的作品音樂會。

舒伯特一生創作了近六百餘首歌曲，其中不少歌詞採用的是歌德與席勒的詩，除此之外他還創作了歌劇、輕歌劇、戲劇配樂、教堂音樂、管弦樂作品、室內樂及大量的鋼琴作品。

舒伯特的鋼琴作品主要包括三個方面：

第一，鋼琴奏鳴曲。舒伯特的鋼琴奏鳴曲共二十餘首，早期的奏鳴曲寫於一八一五年前後，這些奏鳴曲採用了傳統的形式，他不像貝多芬那樣對傳統的形式進行改革，而是把他特有的抒情歌曲性融入鋼琴音樂中，像最著名的《C大調幻想曲（流浪者）》（一八二二）就是採用歌曲的音調為中心，透過變奏式的發展來展示主題的。

第二，鋼琴特性曲及小品。舒伯特的《十一首即興曲》（一八二八）、《瞬想曲》（6 Moments

musicaux，一八二三─一八二八）等作品寫得相當出色，比他寫的奏鳴曲更爲突出，這些作品多數精緻靈巧。作品的主題源於民間的歌曲與舞曲音樂，通俗易懂，和聲轉調手法豐富，協和新穎，這些作品都具有抒情歌曲性和即興性。人們很熟悉其中的《D大調軍隊進行曲》及《瞬想曲》中的第六首《音樂的瞬間》（♭A大調）。

第三，鋼琴伴奏曲。舒伯特青年時喜愛與朋友相聚，常常親自爲他們彈伴奏。他的聲樂作品的伴奏寫得相當精緻，結構嚴謹，轉調手法運用突出，爲襯托歌詞意涵產生了很好的效果，被人稱爲人聲與鋼琴的二重奏。舒伯特的歌曲大部分是反映愛情的，還有一些描寫個人的幻想和對生活的感受，例如他的《美麗的磨坊女》和《冬之旅》都是描寫主人公滿懷希望地踏上人生旅途，但屢遭不幸，最終失望、悲哀，成爲孤獨的流浪者，這些主題映照了舒伯特，也反映了當時知識份子的心境：一方面追求幸福與光明；另一方面，由於社會的壓力，造成了他們內心深處的苦悶與憂鬱，這些思想情感也反映在他的鋼琴作品中。

舒伯特較著名的即興曲是《即興曲》（*Impromptus*，op.90，No.2），♭E大調，¾拍，快板。

樂曲爲三部曲式，開始部分，主題富於即興性，流暢、明快，表達出一種喜悅的心情，主題重複兩

次後，透過轉調模仿等方法繼續發展主題，在主題再次出現後，作者用多種形式的變化音使樂曲到達轉調的ᵇG大調和弦上。中間部分，樂曲轉入B小調，主題旋律憂鬱、悲憤。第三部分，主題仍在ᵇE大調上出現，優美流暢，最後結束在ᵇG大調的和弦上。

弗利克斯‧孟德爾頌

弗利克斯‧孟德爾頌（Felix Mendelssohn, 1809-1847），德國作曲家、鋼琴家、管風琴家、指揮家。孟德爾頌出生在一個環境優越的家庭，他的祖父是著名的哲學家，他的母親是位鋼琴家。孟德爾頌幼年隨母親學習鋼琴，四歲時就開始作曲，九歲時登台演出。少年時他與歌德交往，並深受其思想影響，十七歲時他完成了為莎士比亞的喜劇《仲夏夜之夢》（A Midsummer Night's Dream）所作的序曲。一八二六年至一八二九年他在柏林大學學習，一八二九年三月十一日他在歌唱學園指揮巴赫的《馬太受難曲》獲得成功，正是孟德爾頌使巴赫的這首作品得以復興。一八二九年他還以鋼琴家身分訪問英國，演奏了貝多芬的《皇帝》（Emperor）鋼琴協奏曲，並指揮倫敦愛樂樂團演出韋伯的作品和他本人的第一交響曲（op.11，C小調），他的演出受到了聽眾的熱烈歡

迎，在此後一段時間，他仍以鋼琴家身分在歐洲各國演出。一八三〇年至一八三一年他訪問義大利，在羅馬與白遼士相識。一八三一年至一八三二年在巴黎，他又與李斯特、蕭邦相遇。一八三五年他移居萊比錫，任格文特豪斯管弦樂團指揮。一八四三年，孟德爾頌在萊比錫創辦了德國第一所音樂學院，擔任院長同時教授鋼琴與作曲，這所音樂學院以嚴格的訓練著稱於世。一八四七年他再次訪問倫敦，擔任指揮。

孟德爾頌一生創作了大量作品，體裁廣泛，包括戲劇配樂、管弦樂、協奏曲、清唱劇、室內樂、管風琴曲、鋼琴曲及聲樂作品。孟德爾頌的作品風格高雅，充滿浪漫的詩意，曲式結構工致，配器精練。特別是他的旋律明朗，優美而流利，也正是他一生平穩、舒適而優越的生活寫照。

孟德爾頌的鋼琴作品主要有：

鋼琴協奏曲。其中《E大調鋼琴協奏曲》是由兩架鋼琴與樂隊演出的，氣勢宏偉。

鋼琴奏鳴曲。他只出版了一首《E大調鋼琴奏鳴曲》（op.6，一八二六）。該樂曲由四個樂章組成，第一樂章快板，第二樂章慢板，採用小步舞曲，第三樂章柔板，幻想風格的，第四樂章快板，迴旋曲式。顯然他深受貝多芬的影響。

鋼琴特性曲。在他的特性曲中，《無詞歌》（Lied ohne Wörte）是最有影響的作品，這些小品採用歌曲曲體裁寫成，曲式結構簡單，多為二段式或三段式，許多體裁源於生活，像「搖籃曲」、「獵歌」、「紡織歌」、「威尼斯船歌」等。每首樂曲的音樂形象生動，旋律優美，洋溢著詩情畫意。這些小品有一定的技術要求，但非大師般水準即可演奏，因而易於流傳。《無詞歌》共八冊，每冊六首，第一冊（op.19，一八三四），第二冊（op.30，一八三五），第三冊（op.38，一八三七），第四冊（op.53，一八四一），第五冊（op.62），第六冊（op.67，一八四三—一八四五），第七冊（op.85，一八四二）第八冊（op.102，一八四三）。一九五一年牛津大學圖書館又發現一首無詞歌，這樣總計應為四十九首。

《春之歌》是《無詞歌》第五冊的第六首樂曲，A大調，2/4拍，小快板。該樂曲旋律柔美、明朗、流利，裝飾音在主音前頻繁出現，為樂曲增添了青春的活力。中間段落旋律發展運用轉調，還運用轉位和弦、主屬和弦以及副屬和弦等來增加樂曲的魅力。再現主題後，和聲規範地運用於結束部分。樂曲表達了作者在舒適與安閒的環境中的一種美好而愉快的心情，也展示了孟德爾頌細膩與高雅的藝術風格。

弗雷德里克‧蕭邦

弗雷德里克‧蕭邦 (Fryderyk Chopin, 1810–1849)，波蘭作曲家、鋼琴家。生於華沙近郊熱拉佐瓦沃拉，父親是法國人，母親是波蘭人。蕭邦四歲開始學習鋼琴，八歲在華沙舉行了公演，十二歲隨波蘭作曲家埃爾斯納 (J. X. Elsner) 學習作曲 (和聲與對位)，一八二六年入華沙音樂學院學習，一八二九年創作了《F小調第二鋼琴協奏曲》。一八三○年離開波蘭，取道德勒斯登、布拉格、維也納，一路舉行了多場音樂會，在路途中聽到華沙起義失敗的消息後，異常悲憤，創作了一些充滿革命鬥爭和反抗激情的作品。一八三一年後蕭邦定居法國，從事創作、教學及演奏，開始時他作為貴族家庭的私人鋼琴教師或在沙龍為他們演奏，他卓越的鋼琴藝術和詩人般的氣質，贏得了當時許多藝術家的友誼和敬重。他曾與詩人密茨凱維奇、海涅、大鋼琴家李斯特等文學藝術家有過很好的交往。一八三七年，他與法國小說家喬治‧桑相識，彼此均有好感。從一八三八年起，他與喬治‧桑共同生活了十年，這十年是他創作的成熟時期，他創作了大量著名的鋼琴作品。一八三九年舒曼在《新音樂》雜誌上熱情地介紹了蕭邦的作品，如《序曲》(op.28)、《瑪祖卡》

（mazurka, op.33）以及《圓舞曲》（op.34）等。一八四八年蕭邦曾在巴黎、倫敦、曼徹斯特、格拉斯哥以及愛丁堡等地舉行巡迴演出。

蕭邦一生創作幾乎全部是鋼琴作品，但其類型卻豐富多樣。他的作品主要有：協奏曲二部、奏鳴曲三部、敘事曲（ballade）四首、諧謔曲四首、即興曲四首、幻想曲二首、夜曲（nocturne）二十一首、瑪祖卡五十八首、前奏曲二十五首、波蘭舞曲（polonaise）十九首、圓舞曲十七首、練習曲（etude）二十七首，還有迴旋曲、變奏曲及一些藝術歌曲。

蕭邦的作品表達了他對祖國人民的深切懷念，對祖國獨立、自由的熱切願望，對波蘭民間音樂的熱愛與關注，也反映了他對生活的感受與體驗。

蕭邦是一位情感豐富而細膩的作曲家，也是一位具有豐富想像力與創造力的作曲家，他的作品充滿了浪漫主義的幻想與詩意。

蕭邦的多數作品旋律抒情優美，也有一些情緒激昂雄壯，但即便如此，旋律依舊美好。這些主題旋律富於歌唱性，具有較深厚的情感，有著很強的感染力。

蕭邦的多數作品內涵豐富，很有思想性。蕭邦常以一種真摯、坦率的態度表達自己對生活的感

受與體驗，這種純真，使他的作品不僅外表高雅、華麗，更具有一種內在的吸引人的氣質。

蕭邦作有兩首協奏曲：《E小調第一鋼琴協奏曲》（op.11）和《F小調第二鋼琴協奏曲》（op.21）。《F小調第二鋼琴協奏曲》作於一八二九年，出版於一八三六年，採用古典協奏曲的三樂章結構。第一樂章，F小調，4/4拍，快板，採用奏鳴曲式，雙呈示部，先由樂隊奏出主題，莊嚴、沉思，內蘊激情，然後鋼琴以強有力的八度進入，經過快速的花彩樂段後進入副部，副部主題抒情、含蓄，富於歌唱性，鋼琴美好的裝飾音爲樂曲增添了無窮魅力，表達蕭邦青春時期的一種抑制不住的激情。第二樂章，♭A大調，4/4拍，稍緩板（larghetto），深情、親切、溫柔與純潔的傾訴，表達了蕭邦對他的同學康士坦奇姬的初戀之情，在這段樂曲中，蕭邦運用了大量的連音符：四十連音、二十七連音、十五連音及十四連音等，體現了蕭邦的幻想與即興性風格。第三樂章，F小調，3/4拍，活潑的快板，奏鳴曲式，蕭邦直接採用波蘭瑪祖卡的節奏和音調，表現了波蘭人民豪爽熱情的性格和歡快熱烈的舞蹈場面。

蕭邦的奏鳴曲有三首，第一首作於華沙音樂學院，當時他本人的風格還不夠突出。他的第二首《♭B小調奏鳴曲》（op.35）的第三樂章是著名的葬禮進行曲，他的葬禮進行曲的風格與貝多芬的迴

然不同。貝多芬的葬禮進行曲非常悲壯、沉重，體現出一種悲憤的氣氛，蕭邦的葬禮進行曲除去有行進的速度之外，中段轉入柔板，旋律淒涼、哀痛但異常柔美，充滿幻想與深情，一種悲劇式的抒情美。

蕭邦創造了鋼琴敘事曲這一新曲式。這種曲式結構複雜，採用類似奏鳴曲的形式，有寬闊的展開，內容具有史詩性與戲劇性，具有高度技巧。蕭邦的《G小調第一敘事曲》（Ballade No.1, op. 23，一八三一—一八三五）是從波蘭詩人密茨凱維奇的敘事詩《康拉德‧華倫洛德》中獲得靈感而創作的，詩歌大意是，立陶宛的民族英雄華倫洛德爲抗擊入侵的條頓人，打入敵人內部進行鬥爭，但當祖國解放時，他卻因被誤認爲是叛徒而犧牲。樂曲的風格悲壯、抒情，表達了蕭邦的愛國主義思想和情感，全曲採用自由奏鳴曲式寫成，G小調，4/4拍，引子部分由鋼琴的低音區向高音區緩緩流動，莊重而深沉。呈示部第一主題旋律平緩，帶有悲傷的色彩，彷彿告訴人們這是一個悲劇，呈示部第二主題轉到bE大調上演奏，6/4拍，左手琶音式的伴奏襯托出右手委婉、抒情、憂鬱而深刻的主旋律，好像是在描寫英雄的善良與忠實以及他報國的眞摯情感，也像是在揭示他最後不能被祖國人民理解，好像是含冤而死的悲哀以及人們對他悲劇式的一生發出的無限感慨與婉惜。樂曲向前發展經過

技巧性的段落，再次以八度及和弦展示第二主題，更加悲壯、宏偉，充滿激情，具有強大的感染力。

發展部分旋律由變化音組成，速度極快，情緒激昂，結尾部分 ₵ 拍，快速的和弦交替，流利的半音階跑句，第一主題動機的再現，如行雲流水，一氣呵成，最後以帶裝飾音的八度強奏作為全曲結束，歌頌了英雄為祖國獻身的偉大而崇高的精神。

蕭邦的諧謔曲在他的大型作品中占有重要的地位，蕭邦的諧謔曲不像交響曲中某一樂章所採用的諧謔曲那樣具有幽默性與詼諧性，他的諧謔曲規模大具有戲劇性、深刻性與複雜性。蕭邦的諧謔曲仍保持三拍子，但速度很快，反映在鋼琴上是快速的跑句，曲式上一般採用大三段體和自由奏鳴曲式。

《諧謔曲》（♭D 大調，op.31）是蕭邦的一首傑作。引子由有力的低音、和弦及四個音構成的小動機組成。和弦具有爆發性，表現出一種青春的活力，主題音域寬廣，由上至下，又由下至上，顯示出蕭邦特有的華麗與流暢的風格，接著是抒情主題坦率地出現，沒有經過絲毫過渡與修飾，旋律優美、富於歌唱性，像是抒發作者內心的真摯而熱烈的情感，流露出他對幸福的喜悅及抑制不住的激動心情，中間部分轉入A大調，旋律速度逐漸加快，調式透過模仿轉換逐漸向 E 大調接近，終於

在E大調上出現了快速的琶音式跑句，華麗而輝煌。主、屬功能和聲的交替使樂曲更加富有色彩，表現出作者朝氣蓬勃、熱情奔放的性格，結尾部分轉回♭D大調，再現了第一部分的素材，具有更大的發展與氣勢，全曲在激昂而熱烈的氣氛中結束。

蕭邦一生共創作二十首波蘭舞曲，最初的幾首創作於一八一七年前後，屬於早期作品，從一八二二年以後，他個人的特色逐漸形成，特別是一八三一年華沙起義失敗後，蕭邦的思想及藝術風格更加成熟，創作的波洛奈茲不僅詩意盎然，而且富於愛國主義精神。

波蘭舞曲源於十六世紀末，該舞是波蘭宮廷舉行的典禮或集會上的一種莊重、典雅的三拍子集體舞，跳舞的男士身著戎裝，配帶馬刀，顯出一副軍人的英雄氣概，跳舞的女士則穿著及地長裙，配帶珠寶，顯出淑女的高雅氣質，該舞列隊進行，給人一種輝煌壯麗的感覺。十七世紀以後，這種舞曲逐漸成為獨立的器樂曲，並在歐洲廣泛流行。

蕭邦最著名的波蘭舞曲為《英雄波蘭舞曲》（Polonaise No.6 "Héroïque", op.53），作於一八四二年，採用複三部曲式寫成，樂曲第一部分為單三部曲式，♭A大調，3/4拍，引子由變化的半音及有特色的四度音程構成，從弱至強，由低向高，像是戰鬥的準備，第一部分A部主題富有號召力

與戰鬥性，旋律具有濃厚的波蘭民族特色，由於右手旋律分句與左手伴奏音型的巧妙配合，使這三拍子的舞曲具有雄壯的進行曲特點，B段開始漸弱，然後再現A段主題，仍舊宏大而有氣魄。樂曲的第二部分轉為E大調，¾拍，由七個主三和弦琶音引出左手模仿戰爭中馬群奔騰的情景。據說這一段是蕭邦根據一六八三年波蘭國王約翰·索比埃斯基帶領騎兵反抗入侵者的事蹟而寫的。低音區不斷地出現模仿馬蹄聲的固定音型，高音區則出現響亮的號角聲，音樂從弱到強，左手的八度與右手的和弦組成一種排山倒海的氣勢，表現了波蘭人民的英雄氣概。第三部分轉回♭A大調，有一段富有各種變化音的抒情段落，像是戰鬥中的小憩，夢幻著美好的未來，最後再現第一部分A部主調，寬廣的音區、強大的和弦使樂曲更加剛勁有力，全曲在雄壯熱烈的氣氛中結束。樂曲歌頌了波蘭人民英勇抗擊侵略者的精神，表現了蕭邦對祖國的勝利充滿信心，也反映了蕭邦性格剛毅的一面，這在他的其他作品中是不太常見的。

蕭邦共寫了二十七首練習曲，其中有兩冊各包含十二首練習曲，分別於一八二八年至一八三三年和一八三三年至一八三七年出版，另外三首練習曲於一八四〇年在巴黎出版，多數練習曲是三部曲式，每首練習曲基本上針對一個技術問題，蕭邦把技術性的練習曲提高到成為具有深刻思想性和

高度藝術性的作品，因而也可作為音樂會上的獨奏曲目。

《革命練習曲》（op.10，No.12）又叫《華沙的陷落》（Fall of Warsaw），作於一八三一年，當時作者正在赴巴黎的途中，聽到波蘭爭取民族獨立的起義失敗後，心情異常沉重，他和祖國人民一樣，不願作帝俄統治的奴隸，於是充滿悲憤地創作了這首樂曲，並把它題獻給李斯特。一開始的和弦與左手下行的旋律，反映了形勢的嚴峻，左手快速跑動的小調式旋律，表達了人們焦急不安的心情，右手強有力的和弦表現出悲憤難抑的情緒，樂曲逐漸轉向激昂，表現了波蘭人民英勇反抗的精神。這首練習曲表達了蕭邦的愛國主義精神，是一首具有高度思想性與藝術性的作品。

《練習曲》（一冊，op.10，No.10），♭A大調，12/8拍，快板。這是一首為六度音寫的練習曲，三段體，第一段，旋律向上發展，抒情、優美，楚楚動人，左手分解和弦式的伴奏音響協和、柔美、富有流動感。中間段落轉入E大調，轉調巧妙自然，又具有鮮明的色彩對比，給人一種更加明亮、華麗的感覺，六度音的快速上下移動，展示了精湛的技巧，同時也把樂曲推向高潮，最後的段落，再現第一段主題，旋律仍舊楚楚動人，表達了作者對幸福美好生活的追求與嚮往，體現了蕭邦抒情浪漫的性格與詩人般的氣質。

《練習曲》（二冊，op.25，No.11），又稱為《冬之風》。A小調，C拍，樂曲開始由慢板速度平穩地奏出動機的單音，突然樂曲轉入快板，左手以小調式的、悲憤有力的和弦奏出動機旋律，右手是半音階下行，但由於加了八音程的分解，使彈奏變得複雜，旋律也顯得更加輝煌，整個樂段具有排山倒海之勢。樂曲向前發展，左手旋律具有濃厚的波蘭民族音樂風格，經過轉調式的模仿後，右手在大調式上奏出開始的動機，情緒更加激昂，快速而流利的半音階下行引出再現的主題，最後樂曲在強有力的氣氛中結束。這首練習曲具有高度的技術性，只有具有大師般的技巧才有可能將它演奏得十分完美，樂曲表現了蕭邦性格強勁剛毅的一面。

蕭邦的瑪祖卡是他創作中最具有民族特色的作品，他的五十八首瑪祖卡基本可分為兩種類型：

第一種是具有濃厚的波蘭民間風格，第二種屬於市民階層那種細膩、委婉的風格。《瑪祖卡》（op. 33，No.2）是蕭邦中期的作品，樂曲D大調，3/4拍，採用複三部曲式，主題是歡快的舞曲音調，左手的空五度音程與突出第三拍的節奏使樂曲具有濃厚的波蘭民間舞曲特色，中間段轉入♭B大調，旋律相對柔和，樂曲進一步轉為#F小調，三連音的節奏與強調的第三拍重音具有對比性與戲劇性，增加了樂曲的熱烈氣氛，最後再現第一部分主題，樂曲在歡快的氣氛中結束。

蕭邦的前奏曲多數寫於一八三八年至一八三九年，總計二十四首，匯成作品第二十八號，還有兩首（#C小調與bA大調）未集入本冊，這二十四首前奏曲分別用二十四個不同的調性寫成，按純五度關係排列，這有些像巴赫的《十二平均律鋼琴曲》。蕭邦的前奏曲中較容易的有E小調、B小調、A大調、C小調等，較難的有G大調、#F小調、bB小調等。

《前奏曲》（op.28，No.6），B小調，又叫《雨滴前奏曲》（Raindrop），作於一八三八年十二月至一八三九年二月間，這一時期蕭邦與喬治・桑旅居在西班牙馬略卡島首府帕爾馬的瓦爾德莫薩修道院。樂曲在高音聲部奏出單調的重複音，好像是模仿雨滴的聲音，低音區的旋律暗淡、憂愁，整個樂曲氣氛始終比較灰暗。喬治・桑在《我的生活史》中記述了蕭邦當時的創作情景：「在一個悲慘淒苦的雨夜，當我帶著孩子回到房間時，他正坐在鋼琴旁彈奏著一首奇異的前奏曲，……他在這個夜晚所寫的作品確實能使人聯想到灑落在修道院房瓦上的雨滴聲。但在他的想像中，那是從天上掉在他心坎裡的淚珠」。

《前奏曲》（op.28，No.15），bD大調，也被人稱爲《雨瀝前奏曲》，作於一八三八年至一八三九年間，因這首前奏曲與上一首是同一時期創作的作品，不知喬治・桑指的是哪一首。這首樂曲

與上首風格不同，♭D大調，慢板，4/4拍，採用三部曲式寫成，樂曲在左手不斷重複的屬音伴奏下開始，旋律清新明朗，富於詩意，樂曲中部轉入#C小調，情緒轉爲陰鬱、憂傷，然後樂曲漸強，出現八度，空曠的音響，最後主題再現，在寧靜的氣氛中結束。這兩首前奏曲具有不同的特點，反映了蕭邦豐富細膩的情感，以及對生活的各種體驗與感受。

蕭邦的夜曲共二十一首，創作時間跨度是從他在華沙時至他去世前三年，其中十餘首是他在華沙時寫作的，其餘在巴黎完成，風格上更加成熟，其中#C小調夜曲與♭D大調夜曲較著名。蕭邦的夜曲不同於古典時期流行的小夜曲，以往的小夜曲多是表達情人之間的愛慕之情，而蕭邦的夜曲無論從內容與旋律方面都開闊了表現範圍，充滿激情與詩意，具有深刻與高雅的風格，他的夜曲旋律優美，常常表現細膩微妙的情感變化，和聲富於想像力，色彩豐富，產生出富於戲劇性的效果；曲式簡練，多採用ABA形式。

《夜曲》（op.27，No.2），♭D大調，6/8拍，慢板，作於一八三五年。全曲由兩個主題，兩次再現構成，左手由分解和弦式的琶音奏出一小節的引子，第一主題純淨、柔美，裝飾音及快速的十六分音與三十二分音符又表現出一種靈敏與富貴的氣質。第二主題用三度及六度和弦增強了音響，使旋

律更加豐滿，把樂曲逐漸推向高潮，當主題再現時，豐富的變化音、裝飾音與節奏、快速的跑句都增添了樂曲的表現力，在熱情地再現主題之後，樂曲在逐漸安靜的氣氛中結束，樂曲反映了蕭邦真摯的情感及對美好生活的追求。

蕭邦的圓舞曲共二十一首，其中像《華麗大圓舞曲》（Grande Valse brillante）、《分鐘圓舞曲》（Minuten-Walzer）都是比較傑出的作品。

《圓舞曲》（op.42），♭A大調，3/4拍、快板。引子由右手裝飾音及左手如圓號演奏那樣柔和的樂句構成，主題由右手第四、五指彈出，要求具有較高的技術，旋律高雅、溫柔，對比這一主題的是上下起伏、活躍靈巧的歡快主題，這兩個對比的主題在樂曲中多次出現，增添了樂曲的歡快氣氛，樂曲的中間部分又出現一富於歌唱性的抒情主題，具有沉穩、真誠的特點，很有感染力，使人聽後難以忘懷，最後樂曲在歡快的氣氛中結束，這首圓舞曲具有深刻的思想含義與藝術性，風格高雅、華麗，樂曲的美好旋律便是蕭邦無聲的語言，從他這些音樂語彙中，我們可以聽到他歡快喜悅心情的展現，也能了解到他真實情感的坦露。

蕭邦作為浪漫主義時期的偉大作曲家，他的鋼琴作品留給我們的是他對人生的各種認識、感受

和體驗，他的表達如此美好、真摯和富有情感，這使他的作品具有巨大的感染力和無窮的魅力。

羅伯特・亞歷山大・舒曼

　　羅伯特・亞歷山大・舒曼 (Robert Alexander Schumann, 1870-1856)，德國作曲家、鋼琴家、音樂評論家。舒曼生於茨維考的知識份子家庭，父親為書商，舒曼從小學習音樂與文學，九歲時嘗試作曲。一八二八年入萊比錫大學學習法律，翌年轉入海德堡大學繼續學習法律，但他仍對音樂有濃厚興趣，擠出大量時間學習鋼琴與作曲，同時也研究文學。

　　一八二九年，舒曼返回萊比錫，寄宿在弗里德里希家中跟他學鋼琴，一八三一年他開始寫音樂評論方面的文章。一八三四年他創辦《新音樂雜誌》並任主編，他寫了大量文章，主張提高音樂藝術的思想性，批判當時德國社會生活和音樂藝術中庸俗、腐朽的現象，主張音樂必須反映生活，認為只有來自生活的藝術才是有內容、有感染力的。他還認為音樂藝術不只是提供娛樂消遣的東西，它必須有感人的力量，能夠使人的精神向上，他的這些思想對浪漫樂派的發展產生了積極的推動作用，舒曼對音樂新生力量特別關注，他曾說，「要尊重過去的遺產，但也要一片至誠地迎接新的萌

芽，不要對生疏的名字抱成見。」他曾寫過介紹蕭邦、布拉姆斯等人的文章。這一時期，他還寫了大量的鋼琴作品，如《狂歡節》（Carnaval，一八三四）、《大衛同盟舞曲》（Davidsbündlertän-ze，一八三七）及《童年情景》（Kinder-scenen，一八三八）等。一八三八年他訪問維也納時，發現了舒伯特的《C大調（偉大）交響曲》的手稿，並把它交給孟德爾頌以供樂隊演奏。

一八四〇年舒曼與弗里德里希的女兒克拉拉結爲夫妻。婚後他創作了大量的聲樂作品與器樂作品，如著名的《婦女的愛情與生活》（Frauenliebe und Leben）、《詩人之戀》（Dichterliebe）等。他僅在一年的時間內就創作了一百二十餘首歌曲，其歌詞多來源於海涅、歌德、拜倫及莎士比亞的詩，歌曲的形式豐富多彩，鋼琴伴奏極爲精緻。一八四一年他主要的作品是交響曲，如《第四交響曲》，另外還有《鋼琴協奏曲》（原名爲《A小調幻想曲》）的第一樂章。一八四二年其主要作品爲室內樂，如三首弦樂四重奏、鋼琴四重奏和五重奏等。一八四三年主要是合唱作品，同年舒曼在孟德爾頌創辦的萊比錫音樂學院教授作曲、鋼琴與總譜讀法等課程。一八四四年，他陪同克拉拉訪問俄國，緊張的演出生活使舒曼一回國便患有嚴重的精神憂鬱症，這種病一直困擾著他後來的生活。一八四六年他的鋼琴協奏曲首演，由克拉拉擔任獨奏，同年他的第二交響曲首演，孟

德爾頌擔任指揮。一八五四年他的精神憂鬱症更加嚴重，曾自投萊茵河，經人救起後被送往精神病醫院。

舒曼一生創作了大量的作品，體裁豐富，包括有歌劇、管弦樂、交響曲、序曲、協奏曲、室內樂、鋼琴曲、管風琴曲、合唱、歌曲與聲樂套曲，還有論文集《論音樂與音樂家》（一八五四年，英譯本出版於一八七七年）。

舒曼是一位鋼琴作曲大師，他的鋼琴作品主要作於一八二九年至四九年，這一時期也是他與克拉拉相識、戀愛到締結美滿家庭的時期，主要的鋼琴作品有《阿貝格主題變奏曲》（*Abegg Theme with Variation*，op.1，一八三〇）、《蝴蝶》（*Papillons*，op.2，一八二九—一八三一）、《帕格尼尼隨想曲主題音樂會練習曲》十二首（op.3，op.10，一八三二—一八三三）、《大衛同盟舞曲》十八首（op.6，一八三七）、《狂歡節》（op.9，一八三四—一八三五）、《童年情景》（op.15，一八三八）、《交響練習曲》（*Etudes symphoniques*，op.13，一八三四）、《幻想曲》（op.17，一八三六）、《少年曲集》（*Album für die Jugend*，op.68，一奏鳴曲式的作品，包括三個樂章，一八三六）、《紀念冊頁》（*Albumblätter*，op.124，一八三二—一八四五）等。

舒曼的鋼琴作品大致可以分成兩類：一類是小曲套曲形式，這些樂曲接近組曲和變奏曲的性

質，是由幾個具有獨立特性的小品經過變奏或穿插構成，另一類是較大型的樂曲，接近古典奏鳴曲

的原則。

舒曼的鋼琴作品具有較深刻的思想含義，音樂形象鮮明，結構清晰嚴謹，織體細緻、豐滿，層

次豐富，技術複雜。舒曼的旋律具有德國傳統音樂的因素，風格穩重、嚴肅，同時也具有浪漫主義

的抒情性。舒曼的鋼琴作品表達了當時進步知識份子對幸福美好生活的憧憬，反映了他浪漫主義幻

想家的思想與氣質。

《狂歡節》，狂歡節是歐洲家喻戶曉的聚會歡鬧的節日，舒曼把從現實生活中對各種人及物的

不同感受，透過各種音樂形象表現出來，組成組曲式的《狂歡節》。其中第一首《前奏》（Préam-

bule）和最後一首《大衛同盟盟員進攻庸夫俗子的進行曲》（Marche Des Davidsbünd Ler

Contre Les PHiListins）均為A♭大調，3/4拍，快板，均屬於情緒熱烈、氣勢宏大的樂曲，最後一首

樂曲八度與和弦產生出宏亮而飽滿的音響，和聲與織體的設計反映了舒曼縝密的思考。第二首樂曲

《皮埃羅》（Pierrot）和第三首樂曲《阿爾列金》（Arlequin）是兩位義大利民間喜劇中的人

物，第二首樂曲採用低音區的八度與和弦，音響深沉、飽滿，表現出一種幽默感，第三首樂曲相比而言顯得更靈巧，大跳的音符展現出滑稽的形象，第四曲《高貴的圓舞曲》（*Valse Noble*）旋律比較流暢，第九曲《蝴蝶》♭B大調，2/4拍，快速的十六分音符描寫了五顏六色的蝴蝶自由飛翔的情景，第十二曲和第十七曲分別是描寫藝術家蕭邦與帕格尼尼的，全曲體現了舒曼對德國傳統音樂的繼承，以及他特有的浪漫抒情特點。

《夢幻曲》（*Träumerei*，op.15，No.7，一八三八），選自舒曼《童年情景》，是舒曼為克拉拉而寫的，樂曲F大調，4/4拍，慢板，ABA曲式，旋律平穩、寧靜，由低向高發展，充滿光明與希望，結構織體體豐富帶有複調因素，和聲富於變換，節奏平穩，樂曲表達了舒曼對美好未來的憧憬，反映了他浪漫抒情的風格。

弗朗茨・李斯特

弗朗茨・李斯特（Ferencz Liszt, 1811-1886），匈牙利作曲家、鋼琴家、指揮家。李斯特六歲時開始學鋼琴，九歲時已舉行過鋼琴獨奏音樂會，被譽為「神童」。一八二一年李斯特得到匈牙利

富人贊助隨父移居維也納，師從貝多芬的學生車爾尼學鋼琴，隨薩列里學作曲。一八二二年他在維也納公演，受到熱烈歡迎，一八二三年至一八三五年間，李斯特曾考過巴黎音樂學院，但因他不是法國人而遭拒絕，李斯特在歐洲各國旅行演出，每到一處均引起極大回響，他的演奏富有表情，具有極大的藝術魅力，引得當時不少貴族夫人神魂顛倒，他的高超演奏技術更使他獲得盛譽。年輕時李斯特思想活躍，一度接受過聖西門的空想社會主義思潮。他曾熱烈地嚮往資產階級民主革命，渴望民族獨立，同情一八三一年至一八三四年的里昂工人起義，在他的鋼琴作品《旅行者畫冊》(*Album d'un Voyageur*)第一集《印象與詩》的第一曲《里昂》(*Lyon*)中，他採用里昂工人的口號爲主題進行創作。李斯特爲人熱情，性格開朗、活躍，在巴黎期間，他曾與蕭邦、白遼士、帕格尼尼等著名文學家、藝術家保持友好往來，也曾爲在波恩建立貝多芬紀念碑而舉行旅行募捐演出。

　　一八三九年以後，他在歐洲許多國家舉行過音樂會，曾到過西班牙、葡萄牙、土耳其、俄國及巴爾幹半島的國家，回到匈牙利後，他爲匈牙利的音樂事業及公益事業的發展捐獻了自己的巨大款額，受到祖國各階層人士的愛戴與尊敬。一八四七年他演出最後一場音樂會後，暫時告別舞台，一

八四八年到一八六一年李斯特寓居威瑪，任公爵宮廷歌劇院指揮，這時期他又創作了大量的鋼琴作品並參與演出，擔任鋼琴獨奏或指揮。一八五〇年他曾指揮華格納的《羅恩格林》（Lohengrin）首演，大力支持過華格納，一八六一年李斯特移居羅馬，在梵蒂岡受剪髮禮成爲修士，但他仍從事作曲與教學。一八六九年以後，他常在威瑪、布達佩斯等地演出，一八七五年創辦布達佩斯音樂學院並親自擔任院長，他的學生有西洛蒂、拉索德、羅森塔爾等。在他的晚期作品中，《愁雲》出現了印象主義的跡象，一八八六年，七十五歲高齡的李斯特仍舉行了生日巡迴演出，並再次訪問巴黎和倫敦。

李斯特一生創作了大量的鋼琴作品與管弦樂作品，他是交響詩體裁的首創者。交響詩是表現具有文學性內容的單樂章管弦樂曲，屬於標題音樂。李斯特在一八五四年創作的《塔索》（Tasso）首次採用這一名詞，這一體裁成爲後浪漫樂派、民族樂派常用的體裁之一。李斯特認爲，音樂與文學有著不可分割的內在聯繫，依靠並運用這種聯繫，音樂就能到達人的思想、感情、意志、願望所交會成的一個焦點。這些思想、感情、意志、願望主要是引導人去探求和認識我們時代的一切不幸和謬誤的根源。李斯特的交響詩《塔索》便具有深刻的文學含義：詩人生前歷盡坎坷，在去世後才得

到認可，並獲得了很高的榮譽。這種大起大落式的對比，不僅激起人們的無限同情與感慨，更告訴人們：正義的事業終究必勝。

李斯特的交響曲有男高音、合唱與樂隊的《浮士德交響曲》（A Faust Symphony）、女聲合唱與樂隊的《但丁交響曲》（Dante Symphony）等。

李斯特的鋼琴作品數量繁多，主要有：

鋼琴協奏曲：《bE大調第一鋼琴協奏曲》（一八四九，修訂於一八五三、一八五六年）、《A大調第二鋼琴協奏曲》（一八三九、一八六三年出版）。

鋼琴獨奏曲：《旅行集》（三集，十二首，一八三五）、《旅遊歲月》（Années de Pèlerinages，三集，第一集《瑞士遊記》，第二集《義大利遊記》和第三集）、《超級練習曲》（Etudes d'execution Transcendante）、《傳奇曲二首》（2 Legendes）、《愛之夢三首》（3 Liebesträume，一八五○）、《梅菲斯托圓舞曲》（Mephisto Waltz，一八八一—一八八五）、《B小調奏鳴曲》（一八五四）、《苦路》（Via Crucis，一八六五）、《聖誕樹》（Weihnachtsbaum，一八八二）、《匈牙利狂想二十首》（20 Hungarian Rhapsodies，No.1-15，一八五一—一八五四，

No.16-20，一八八六左右）。

鋼琴改編曲（自己的作品）：歌曲六首，其中包括《萊茵河畔》（Am Rhein）及《佩脫拉克十四行詩三首》（Tre Sonetti di Petrarca，一八三九）。

鋼琴改編曲（他人的作品）：巴赫的《G小調幻想曲和賦格》（一八三九）、貝多芬交響曲No.1-9（約一八四○）、白遼士的《自由的法官》（一八四五）、《幻想交響曲》（一八三六—一八四○）、貝利尼（V. Bellini）的《上帝創世之六日》（Hexameron）、蕭邦的《波蘭歌曲六首》（6 Chants polonaises，一八六○）、帕格尼尼的《鐘聲大幻想曲》（Grand Fantaisie sur La Clochette，一八三四）、《根據帕格尼尼隨想曲而作的大練習曲六首》（6 Grandes Etudes d'après les caprices de Paganini，一八五四）、羅西尼的《威廉·退爾序曲》（William Tell，一八四六）、舒伯特的歌曲五十四首，包括《流浪者》、《魔王》、《鱒魚》等，以及韋伯的《魔彈射手》序曲。

鋼琴改編曲（歌劇）：《清教徒》（Réminiscences de Puritani）片段（貝利尼）、《拉美莫爾的露契亞》（Réminiscences de Lucia di Lammermoor）片段〔董尼才悌（G. Don-

izetti）〕、《唐璜幻想曲》（Don Juan Fantaisie）（莫札特）、《倫巴第人》（I Lombardi）

〔威爾第（G. Verdi）〕、《唐懷瑟》（Tannhäuser）（華格納）。

除以上作品外，還有論著：《蕭邦》、《匈牙利茨岡人及其音樂》（一八五八）。

《瑪捷帕》是李斯特《超級練習曲》中的一首，李斯特的練習曲不僅具有高超的演奏技巧，同時也具有高度的思想與藝術性。《瑪捷帕》（Mazeppa）根據法國作家雨果的同名詩篇而寫成，原詩的大意是：哥薩克青年瑪捷帕生活在波蘭宮廷並與一宮女相愛，這在當時是不允許的，事情洩露後，他被綁在一匹野馬背上，野馬狂奔至荒無人煙的曠野中，瑪捷帕幾乎喪生，幸好被哥薩克人救回，得以復元，瑪捷帕經自己的艱苦奮鬥，終於成為哥薩克人的首領，這一題材反映了李斯特的「從苦難走向光明」的創作思想。樂曲D小調，$\frac{4}{4}$拍，快板，開始時強奏的琶音和弦、十六分音符和三十二分音符快速的演奏以及其中的ᵇB與#C音構成的民族調式，帶有一種濃厚的悲劇色彩，表示出受害的瑪捷帕的悲慘景象，然後右手的和弦堅強有力地奏出主題，表示了瑪捷帕決心生存下去的勇氣，雙手八度產生排山倒海般的效果，反映了瑪捷帕不畏艱險、頑強鬥爭的精神，當左手演奏主題時，右手以三度音構成的琶音流動出現，情緒轉為柔和，再透過$\frac{6}{8}$節拍的變化、裝飾音的運用，使再現

的主題更富有戲劇性，最後樂曲轉爲２／４拍，快速的彈奏產生出樂隊般的效果，結尾樂曲轉回４／４拍，

在Ｄ大調上結束，表現了光明戰勝黑暗，勝利戰勝苦難的思想。

《匈牙利狂想曲》第二首（S244-2，R106-2）作於一八四七年。李斯特的匈牙利狂想曲是根據

匈牙利民間音樂和吉普賽音樂而創作的，該曲採用匈牙利民間舞曲恰達什體裁寫成，全曲包括兩

大部分，第一部分被稱爲Lassan，意爲「緩慢」，#Ｃ小調，２／４拍，引子部分短促的倚音和強有力的

和弦及低音旋律，深沉有力，表現匈牙利民族的不幸與痛苦，在充滿裝飾音的花彩樂段後，三度音

構成的旋律明朗而優美，表達了匈牙利人民對幸福生活的渴望，三十二分音符分解式的旋律晶瑩、

清純、華麗，有如水波流動，使人心曠神怡。樂曲的第二大部分，Ａ大調，４／４拍，活潑的快板，這

部分又被稱爲Friska，意爲「活潑」，裝飾音及帶附點的節奏增加了歡快的氣氛，後樂曲轉入#Ｆ大

調，突出的第二拍重音、頓挫有力的節奏以及越來越快的速度，表現了歡快的恰爾達什舞的場面以

及匈牙利民族熱情奔放的性格。

李斯特的《愛之夢》第三首作於一八五〇年，是根據德國詩人弗萊里格拉特的詩《愛吧》而創

作，原詩如下：

愛吧，能愛多久，願愛多久就愛多久吧，

你守在墓前哀訴的時刻快要來到了。

你的心總得保持熾熱，保持眷戀，

只要還有一顆心對你回報溫暖。

只要有人對你披露真誠，你就得盡你所能教他時時快樂，沒有片刻愁悶。

還願你守口如瓶：嚴厲的言詞容易傷人！

天啊——本來沒有什麼惡意——

卻有人帶淚分離。

樂曲採用三部曲式，bA大調，6/4拍、快板。在平穩而流暢的右手分解和弦伴奏下，左手主題出現，旋律純潔、高尚、甜美、情感真切。中間部分轉入B大調與C大調，使樂曲在調式和聲方面發生變化，產生出新穎的色彩感。花彩樂段後，主題在bA大調上再現，柔美而深情，最後樂曲在寧靜

的氣氛中結束。

李斯特的鋼琴作品最突出的特點是充滿激情。在這種創作動力的驅使下，他的鋼琴作品常常具有一種類似交響樂隊般的宏偉氣勢和輝煌的效果，當然，這種效果是透過他那精湛的鋼琴演奏技巧來實現的。李斯特是自鋼琴產生以來至今為止世界上最偉大的鋼琴家之一，不少文章與繪畫都記載了他那熱情奔放、狂放不羈的演奏情景。魯賓斯坦曾這樣評價他的演奏：「李斯特渾身都是陽光和耀眼的光輝，以無人可以抗拒的力量征服了他的聽眾。對於他來說，技巧的困難是不存在的。令人難於置信的絕技在他手指下就像兒童的遊戲，他最卓越的成就，是在演奏最複雜的，別人不可能演奏的段落時，也能彈得皎潔晶瑩，不會有片刻的疵瑕；好像把樂曲的精微奧妙之處，全都攝進了聽眾的耳朵。他從鋼琴中取得的力量之大，是我從來沒有聽到過的，但絕沒有粗魯刺耳之感」。（引錢仁康：《歐洲音樂史話》p.115）李斯特的演奏常常引起觀眾的狂熱騷動，這一點只有今日的搖滾樂才能與之相比。

李斯特的一生較順利、舒適，生活方面很富有浪漫色彩，因此在他的作品中常流露出一種喜悅歡騰、欣慰滿足的感受，即使有些憂鬱或悲傷，也是暫時的表面現象，或是對他人的同情。李斯特

樂曲的本質、深層是美好與光明的，不像莫札特、貝多芬與蕭邦的作品那樣，在美好旋律的背後，隱藏著他們心靈的創傷與痛苦，以及對生活的深切感受。

李斯特的鋼琴作品具有濃厚的匈牙利民族特色，他的旋律十分優美動人，具有歌唱性，音調風格高雅，絕不俗氣。樂曲的思想內容大多都很積極，反映了他對祖國、對人民、對生活及對大自然的熱愛。

約翰內斯·布拉姆斯

約翰內斯·布拉姆斯 (Johannes Brahms, 1833–1897)，德國作曲家、鋼琴家。父親為漢堡劇院樂隊的低音大提琴演奏家，布拉姆斯從小學習小提琴與鋼琴，打下了良好的器樂演奏基礎，十歲就舉行過鋼琴演奏會，他還向愛德華·馬克森 (E. Marxen) 學習作曲，在老師的指導下，他曾研究大量的古譜並收集民歌。十五歲時他以鋼琴家身分演出，演奏巴赫、貝多芬等人的作品，同時從事教學與創作。為了謀生，他曾在妓女出入的低級酒店或夜總會彈鋼琴。一八五三年，匈牙利小提琴家賴門伊 (E. Reményi) 的獨奏音樂會就是由他擔任鋼琴伴奏，他們倆人後來成為終生好友，同

年，他創作了著名的《匈牙利舞曲》（Hungarian Dances），並與舒曼相識。一八五七年至一八六

○年間，他在利珀—德特莫爾德的小宮廷任合唱指揮。一八五九年一月，他的第一首鋼琴協奏曲在

萊比錫上演，由他本人擔任獨奏，但結果並不理想，該樂曲在十年後的演出中才獲得成功。一八六

二年，布拉姆斯離開漢堡，寓居維也納，在維也納，他曾與華格納、史特勞斯（J. Strauss）等作曲

家有來往。一八六三年至一八六四年，擔任維也納歌劇學院指揮。一八六八年，他親自指揮其成名

作《德意志追思曲》（Ein Deutsches Requiem）。一八八一年後，他曾去荷蘭、匈牙利、丹麥、

瑞士、義大利等國旅行演出，並上演由他本人擔任獨奏的《第二鋼琴協奏曲》。布拉姆斯曾於一八

七六年和一八九二年兩次被英國劍橋大學授予名譽博士稱號，但他均予以拒絕。一八八九年他接受

了「漢堡市榮譽市民」稱號。

布拉姆斯一生創作了大量作品，除歌劇外，其他各種體裁都涉及：交響曲、協奏曲、室內樂、

管弦樂曲、鋼琴曲、管風琴曲、合唱與樂隊、聲樂套曲、歌曲等。主要鋼琴作品有：

協奏曲：《D小調第一鋼琴協奏曲》、《ᵇB大調第二鋼琴協奏曲》。

奏鳴曲：《C大調奏鳴曲》（op.1，一八五二─一八五三）、《#F小調奏鳴曲》（op.2，一八五

二）、《F小調奏鳴曲》（op.5，一八五三）。

鋼琴曲：《^bE小調諧謔曲》（op.4，一八五一）、《韓德爾主題變奏與賦格》（Variations and Fugue on a Theme by Handel，op.24，一八六一）、《帕格尼尼主題變奏曲》（Variations on a Theme by Paganini，op.35，一八六二—一八六三）、《海頓主題變奏曲》（Variations on a Theme by Haydn，op.56b，兩架鋼琴，一八七三）《五十一首練習曲》、《二十一首匈牙利舞曲》（鋼琴四手聯彈曲）等。

《F小調奏鳴曲》（op.5），作於一八五三年，採用傳統的奏鳴曲四個樂章形式。第一樂章，F小調，3/4拍，快板，主題用八度演奏，有一種莊嚴宏偉的氣勢，第二主題採用^bD大調，左手渾厚的低音演奏，風格抒情。第二樂章，慢板，根據一首愛情詩而創作，充滿浪漫氣息。第三樂章是變化無窮的諧謔曲，主題採用八度及和弦產生出強大而飽滿的音樂。第四樂章採用迴旋曲式，結尾部分增加了一短小、即興式的穿插曲，使整個奏鳴曲好像由五個樂章構成一樣。這首奏鳴曲被公認爲是他最好的一首奏鳴曲。

《匈牙利舞曲》第五首，原爲鋼琴四手聯彈曲，後被改編爲管弦樂曲而廣泛流傳。原曲[#]F小

調，2/4拍，用複三部曲式寫成。第一部分主題旋律在中音區，顯得渾厚而飽滿，具有濃厚的匈牙利民間音樂色彩，中間段落轉入同名大調，情緒更加歡快熱烈，樂曲中快與慢的對比，給人一種幽默風趣的感覺，最後一部分再現第一部分主題，全曲在熱烈的氣氛中結束。

像上述這樣的特性曲，較著名的還有《圓舞曲》（A大調，一八六五）、《搖籃曲》（F大調，一八六八）等。這些樂曲的旋律優美高雅，結構精緻嚴謹，表現了布拉姆斯溫厚篤實的性格特點。

布拉姆斯的鋼琴作品體現了他一生遵循的「嚴肅」的風格，反映了他在形式上繼承巴赫、貝多芬等德國作曲家的古典傳統，但他在這種嚴格的形式下，儘可能地發揮他的熱情，展示了浪漫抒情的一面，儘管他曾反對李斯特的「採用新音樂」的主張，他的作品還是帶有浪漫氣息。

布拉姆斯的鋼琴作品結構嚴謹，技術精湛，音響渾厚。他的特性曲，特別是他的鋼琴四手聯彈曲是流傳最廣的，這些樂曲除具有上述特點外，還常包含民間歌舞曲音調等因素，音樂形象生動，旋律平易近人，通俗易懂，表明他創造上嚴謹的形式與思想、情感與技術之間達到了完美的協和。

　　彼得‧柴可夫斯基 (Pyotr Tchaikorsky, 1840-1893)，俄國作曲家、指揮家。柴可夫斯基自幼學習鋼琴，一八五九年畢業於彼得堡法律學校，後在司法部門任職。一八六二年入彼得堡音樂學院隨安東‧魯賓斯坦 (A. G. Rubinstein) 學習作曲與配器。一八六六年在莫斯科音樂學院學習和聲學，這一時期他創作了《第一交響曲》和歌劇《司令官》 (Voyevoda)。一八六八年與「五人團」等民族樂派作曲家相識，同年創作《第二交響曲》。一八六九年至一八七五年間，創作了《第一鋼琴協奏曲》和三部歌劇。一八七二年至一八七六年任《俄羅斯報》音樂評論家，並創作芭蕾舞劇《天鵝湖》 (Swan Lake) 音樂。一八七七年得到富孀娜傑日達‧馮‧梅克夫人的贊助，辭去教師職務，專門從事創作，在此之後，他創作了大量重要作品，其中他把《第四交響曲》題獻給梅克夫人。一八七八年至一八八五年，他常旅居國外，在歐美等國指揮自己的作品，同時創作了像《義大利隨想曲》 (Italian Caprice) 這樣的傑作。一八七九年在莫斯科上演歌劇《葉甫蓋尼‧奧涅金》 (Eugene Onegin) 獲得成功，在此之後，他的作品更多地流傳於英、美兩國，但在法國和維也納

卻遭到反對。一八八五年他在克林購買了一座鄉間別墅，開始一種隱士般的與世隔絕的生活。一八八八年他訪問德國、法國和英國，指揮演出自己的作品。一八八九年他再訪德國和英國，並創作芭蕾舞劇《睡美人》（The Sleeping Beauty）。一八九○年他在佛羅倫斯創作歌劇《黑桃皇后》（Queen of Spades）並上演，同年，梅克夫人斷絕了給他的贊助，這使柴可夫斯基受到沉重打擊。一八九二年元月他在漢堡觀看了馬勒（G. Mahler）指揮的《葉甫蓋尼‧奧涅金》，一八九一年至一八九二年間創作《胡桃鉗》（Nutcracker），並著手創作《第六交響曲》，這一部交響曲是他悲劇性作品的典型，同年訪問維也納。一八九三年他接受英國劍橋大學授予的名譽博士學位，同年十月在彼得堡指揮《第六交響曲》的首演。

柴可夫斯基的主要作品有：歌劇、芭蕾舞音樂、交響曲、協奏曲、室內樂、鋼琴、合唱及歌曲等，譯著有：《樂器法》（熱瓦埃爾，一八六五）、《音樂教學法問答》（洛比），著有《實用和聲指南》（一八七一）及《一八八八年國外旅遊紀實》。

柴可夫斯基在歌劇創作方面敢於獨樹俄羅斯風格，不受布拉姆斯或華格納等人的影響，他的《葉

甫蓋尼・奧涅金》等歌劇至今仍在世界各國上演。他的芭蕾舞劇音樂具有創新意識、濃厚的戲劇風格、細膩的情感刻畫，使整個芭蕾舞更具魅力。他的鋼琴作品更是絢麗多彩，具有濃厚的俄羅斯風格。柴可夫斯基的主要鋼琴作品有《第一鋼琴協奏曲》（♭B小調，一八七四）、《隨想圓舞曲》（Capriccio, op.4，一八六八）、《四季》（*The Seasons*，一八七五—一八七六）、《兒童曲集》（op.39，一八七八）等。

《第一鋼琴協奏曲》（♭B小調），作於一八七四年，一八七五年十月由鋼琴家比洛（H. G. V. Bülow）在波士頓首演，受到熱烈歡迎。第一樂章，♭B小調，3/4拍，主題採用♭D大調充滿青春的活力，樂隊氣勢磅礴，具有高貴與輝煌的效果，然後樂曲發展到一種活潑的音型，這來自柴可夫斯基在卡緬科集市上聽到盲丐哼唱的小調。第二樂章，行板，在弦樂組輕輕的伴奏下，長笛奏出沉思的旋律，然後鋼琴演奏這抒情詩意的樂句，充滿憂鬱的情調。第三樂章，♭B大調，3/4拍，迴旋曲式，主題旋律莊重抒情，鋼琴與樂隊氣勢磅礴，表現出俄羅斯大自然的遼闊與壯美、俄羅斯民族豪邁的性格。

鋼琴曲《四季》作於一八七五年至一八七六年間，是作者為《彼得堡文藝月刊》副刊而作，全

曲由十二首附有標題的小曲組成，每首小曲與月刊逐月發表的詩的內容相連。這些詩描寫了一年四季自然景色的變化，柴可夫斯基的這些作品深刻地描寫了俄羅斯人民的思想、情感與生活，是現實主義作品的優秀典範。

《船歌》為《四季》中的第六首。阿‧普列謝耶夫所作的詩是：

走到岸邊——那裡的波浪啊，

將湧來親吻你的雙腳，

神祕而憂鬱的星辰，

將在我們頭上閃耀。

樂曲用三部曲式寫成。第一部分，G小調，4/4拍，旋律優美而憂傷，節奏緩慢，具有濃郁的俄羅斯民族特色。中間部分，轉為同名大調，3/4拍，快板，情緒轉為歡快、明朗。雙手交替的彈奏產生出水波流動感，減七和弦把樂曲推向高潮。再現部分，回到原調、原速，最後的琶音與左手的固

定音型像水波的輕輕聲響，樂曲在寧靜的氣氛中結束。

《雪橇》是《四季》的第十一首，尼‧涅克拉索夫的詩爲：

別再憂愁地向大道上看，

也別匆忙地把馬車追趕，

快讓那些悒鬱和苦惱，

永遠從你心頭上消散。

樂曲E大調，$\frac{4}{4}$拍，快板，由三部曲式寫成。第一部分主題採用了五聲調式音調，明朗、舒展，具有淳樸的俄羅斯民歌特點，音樂意境深刻，彷彿看到嚴冬的雪景，三套馬拉的雪橇在奔跑，優美的旋律反映了俄羅斯人民熱情、豁達的性格和他們熱愛大自然，熱愛美好家園，追求幸福生活的願望。中間段，轉入同名小調，調式對比產生出一種新穎感，節奏與裝飾音的變化像在描寫馬蹄與鈴聲。再現部轉回原調，在右手快速的十六分音符襯托下，左手清晰地奏出主題，親切、溫和。樂曲

在漸弱的氣氛中結束，像是三套馬拉的雪橇漸漸走遠。

柴可夫斯基的作品反映了在亞歷山大二世和亞歷山大三世統治下，一位敏感的藝術家的思想、情感及對生活的體驗。柴可夫斯基的創作注重人物的內心世界刻畫，表情細膩，具有較深刻的思想性。旋律美是他創作的最突出的特點，他的不少旋律親切、優美、充滿激情、富於歌唱性，具有很強的感染力。他的音樂語彙平易近人，具有濃厚的俄羅斯民族特點，他的和聲配器色彩豐富，富於表現力，這些都使他的作品具有無窮的魅力。柴可夫斯基的作品多數充滿明朗、樂觀的情緒，能激勵人上進，他的後期作品具有很強的「悲劇」性，一方面反映了他矛盾的心理狀態，另一方面也反映了當時俄國知識份子在思想上的痛苦。他的作品是與俄羅斯民族的情感緊密相連的。

安東寧‧德弗札克

安東寧‧德弗札克（Antonín Dvořák, 1841-1904），捷克作曲家。德弗札克出身於農村屠夫家庭，從小在父親的肉店裡幹活，並學習小提琴，十四歲時開始學習德語，並學習中提琴、管風琴、鋼琴及對位。一八五七年至一八五九年在布拉格管風琴學校學習，畢業後在管弦樂隊中任中提琴手。

一八六六年至一八七三年在布拉格國家劇院管弦樂隊中拉中提琴，當時樂隊的指揮是史麥塔納（B. Smetana），這一時期他開始創作歌曲與歌劇。一八七三年他的康塔塔《讚美詩》（Hymnus）上演取得成功，於是他開始放棄樂隊的職務，專門從事作曲。一八七四年他的《^bE大調交響曲》獲得奧地利國家獎，後又有幾首二重奏作品獲獎，他的作品曾得到布拉姆斯和漢斯利克（E. Hanslick）等人的大力推薦，這一時期他創作了大量作品，特別是《斯拉夫狂想曲》（Slavonic Rhapsodies，一八七八）使他的聲譽日益增長，不少鋼琴家、小提琴家請他創作，並在音樂會上演奏他的作品。一八八四年他首訪英國，指揮他的《聖母悼歌》（Stabat Mater，一八七七），獲得成功，從此，英國一直對他的創作與演出報以熱烈的歡迎，他本人也專門為英國寫了不少作品，如《D小調交響曲》（No.7）等。一八九〇年他在俄羅斯與柴可夫斯基等作曲家相識，一八九一年劍橋大學授予他榮譽音樂博士學位。同年，他擔任布拉格音樂院作曲教授，教授作曲、配器和曲式等課程。一八九二年至一八九五年，他前往美國擔任紐約音樂院院長，在美期間，他創作了大量作品，最有影響的是《「新大陸」交響曲》（New World，op.95，一九八三），受到熱烈歡迎。德弗札克在日趨增長的盛名面前，仍保持了謙遜的作曲家形象。一八九五年回國任教，一九〇一年任布拉格音樂學院院長。

德弗札克一生創作了大量作品，體裁廣泛，包括：歌劇、交響曲、管弦樂、室內樂、鋼琴、合唱及歌曲等。他的不少作品給人留下了深刻的印象，像歌劇《水仙女》（Rusalka）、交響曲《新大陸》、歌曲《母親教我的歌》（Songs My Mother Taught Me）及大量的鋼琴特性曲。他的主要鋼琴作品有：

《杜姆卡與富里安特》（Dumka and Furiant，op.12，一八八四）、《蘇格蘭舞曲》（Scottish Dances，op.41，一八七七）、《圓舞曲》（8 Waltzes，op.54，一八七九—一八八〇）、《瑪祖卡舞曲六首》（op.56，一八八〇）、《詩意音畫》（Poetic Tone Pictures，op.85，一八八九）、《幽默曲八首》（8 Humoresques，op.101，一八九四）、《田園詩曲》（Ecloques，一八八〇）、鋼琴二重奏《斯拉夫舞曲十六首》（16 Slavonic Dances，op.46、op.72）等。

德弗札克的這些鋼琴特性曲大多形式精巧，和聲色彩鮮艷，旋律優美動聽，具有濃厚的捷克民族民間音樂特色。《斯拉夫舞曲十六首》共兩集，這些作品是根據富里安特、波爾卡等捷克斯洛伐克民間舞曲以及戈帕克、瑪祖卡、波蘭舞曲等斯拉夫民間舞曲的體裁特徵而寫成的，這些樂曲原為鋼琴四手聯彈曲，後由作者本人改編為管弦樂曲，並廣為流傳。

《斯拉夫舞曲》第二首（op.46，No.2），作於一八七八年，樂曲E小調，2/4拍，小快板，採用迴旋曲式，樂曲源於烏克蘭民歌的杜姆卡舞曲體裁，主題純樸，稍有傷感，第一插部主題帶有舞曲特點，與這個主題形成鮮明對比，隨著音樂的發展，節奏漸快，力度變強，樂曲情緒達到高潮，突然柔和的主題再現，使人又回到那純樸、略有傷感的情調之中。

《斯拉夫舞曲》第十首（op.72，No.2），作於一八八六年至一八八七年，樂曲E小調，3/8拍，用複三部曲式寫成，第一部分主題有兩種情緒，第一主題柔美婉轉，略帶憂鬱，第二主題歡快優美，輕盈靈巧。第二部分主題具有瑪祖卡舞曲的色彩，旋律純樸溫厚，附點節奏突出了舞曲特點。第三部分再現主要主題，給人一種寧靜、美好的感覺。

《幽默曲》（op.101，No.7）作於一八九四年八月，是鋼琴曲集《幽默曲八首》中的第七首。幽默曲流行於十九世紀，一般結構簡單，篇幅短小，格調高雅，具有幽默、風趣、詼諧感，該樂曲G大調，2/4拍，複三部曲式，第一部分主題具有五聲音階調式特點，休止符的巧妙運用，使樂曲充滿幽默感，八度大跳音程和七聲的下行音調，輕盈靈巧，優美婉轉，中間部分轉爲同名小調，旋律抒情柔美，具有濃厚的民族特色，最後樂曲轉回G大調，在歡快的氣氛中結束。

德弗札克運用古典傳統結構、手法，創作了具有捷克民族特色的作品，他的作品多數具有較深刻的思想內涵，這與他能較好地理解音樂的社會意義，以及他對生活的深切感受是分不開的。

德弗札克的作品最突出的特點是旋律性強，有人稱他具有舒伯特式的旋律天賦。他的旋律純樸、親切、清新，富於歌唱性，他的和聲配置靈活巧妙，色彩鮮艷，他的音樂語彙具有濃厚的民族特色，這些都使他的作品具有一種自然的新鮮感，具有較強的感染力，作品中時時流露出他那純樸、忠厚而熱烈的情感，表達了他對祖國、對生活的熱愛，對故鄉人民的深情厚意。

愛德華‧葛利格

愛德華‧葛利格（Edward Grieg, 1843-1907），挪威作曲家、指揮家、鋼琴家。六歲起隨母親學習鋼琴，九歲開始作曲，一八五八年至一八六二年在萊比錫音樂學院學習，由於過度勤奮苦讀，致使健康受損。一八六三年至一八六四年在哥本哈根從事作曲與演奏，受到當時丹麥著名作曲家加德（Gade）的讚揚。一八六五年至一八六六年訪問羅馬，創作音樂會序曲《秋天》（In Autuem），該曲後榮獲斯德哥爾摩音樂學園獎。一八六七年定居克里斯蒂安尼亞（今奧斯陸），先

後擔任過教師、愛樂協會指揮、音樂學院副院長等職務，在此期間，他積極研究挪威民間音樂。一八七〇年他再次訪問羅馬時，與李斯特相識。李斯特曾試奏他的鋼琴協奏曲。一八七四年葛利格接受挪威政府頒發的終身年金。葛利格不僅積極創作，也積極開展各項音樂活動，如指揮奧斯陸愛樂樂隊、組織青年合唱團等，同年他為易卜生的《皮爾金》（Peer Gynt）譜寫戲劇配樂。一八八九年驕傲地感到自己是一個挪威人，英國人對我表示的歡迎，是挪威的榮譽。」一八九四年他獲得劍橋訪問倫敦，對此他曾寫道，「當我站在那兒指揮《春》時，我感到美麗的家鄉給我莫大的力量。我大學名譽音樂博士學位，一九〇六年獲得牛津大學名譽音樂博士學位。

葛利格的音樂體裁集中在管弦樂、室內樂、鋼琴與歌曲，缺少大型交響曲和歌劇，他的音樂受德國浪漫樂派的影響，但他很好地繼承了挪威民間音樂的傳統，並大膽創新（採用不協和音等），這使他的作品既具有浪漫色彩，又富有鮮明的民族特色，葛利格的論著有：《論舒曼和華格納》（一八九四）、《論莫札特》（一八九七）、《論威爾第》（一九〇一）、《論比昂森》（一九〇一）。特別是《我的初次成就》（一九〇五），寫得親切自然，樸實謙遜。

還有自傳性的《我的初次成就》（一九〇五），寫得親切自然，樸實謙遜。

葛利格的主要鋼琴作品有：

《E小調鋼琴奏鳴曲》（op.7，一八六五）、《A小調鋼琴協奏曲》（op.16，一八六八）、《小品四首》（op.1）、《幽默曲三首》（op.6）、《抒情曲》（Lyric Pieces）共十冊、《挪威生活素描》（Sketches of Norwegian Life，op.19）、《G小調敘事曲》（op.24）、《紀念冊頁》（op.28）、《交響小品三首》（2 Symphonic Pieces，op.14，四手聯彈曲）、《挪威舞曲四首》（4 Norwegian Dances，op.35，四手聯彈曲）、《隨想圓舞曲》（2 Waltz Caprices，op.37，四手聯彈曲）等。

《抒情曲》共有十冊：第一冊（共八首，op.12，一八六七）、第二冊（共八首，op.38，一八八三）、第三冊（共六首，op.43，一八八四）、第四冊（共七首，op.47，一八八八）、第五冊（共六首，op.54，一八九一）、第六冊（共七首，op.57，一八九三）、第七冊（共六首，op.62，一八九五）、第八冊（共六首op.65，一八九六）、第九冊（共六首，op.68，一八九八）、第十冊（共六首，op.71，一九○一），這些作品的時間跨度為三十餘年，在這期間，葛利格主要住在北海岸旁的特羅爾豪根，那兒風景優美，引人入勝，他創作的這十冊《抒情曲》是他的重要作品，這些鋼琴小品宛

如一幅幅人物風景畫，形象生動、真實，描繪了挪威的風俗人情與自然景色。

《搖籃曲》（Vuggevise，op.38，No.1）是《抒情曲》第二冊第一曲，作於一八八三年，樂曲G大調，2/4拍，三部曲式，開始的伴奏音型突出切分效果，模仿搖籃的擺動，然後主題出現，溫柔而平穩，表達了母親的慈愛之心，中間部分轉爲G小調，情緒變得歡快，像是描寫孩子的夢中景色，最後樂曲轉回G大調，再現第一部分主題，旋律仍舊溫和，樂曲在安詳寧靜的氣氛中結束。

《致春天》（Til Foraret，op.43，No.6）作於一八八四年，是《抒情曲》第三集的第六首，樂曲#F大調，6/4拍，三部曲式，開始右手高音區輕輕演奏大三和弦的連續聲，給人一種春天來臨的預兆感，主題旋律悠長，節奏從容，音調清新、明朗、柔美。中間段落，變化音的巧妙運用，增添了樂曲哀愁的氣氛，然後樂曲逐漸轉爲明朗，音響逐漸漸強，好像描寫春歸大地，萬物復甦的景象。最後，用八度再現第一部分主題，抒情而寬廣，樂曲表現了作者對春天的讚美和歌頌。

《特羅爾豪根的婚禮日》（Byllupsdag på Troldhaugen"op.65，No.6），作於一八九六年，是《抒情曲》第八冊的最後一首。樂曲D大調，4/4拍，三部曲式，開始的空五度伴奏音型模仿鄉村人民的簡樸樂器，主題旋律採用鄉土氣息濃厚的五聲音階調式，情緒歡快，氣氛熱烈，描寫村民們

從各處趕來參加婚禮的場景。樂曲中部轉入Ｇ大調，２/４拍，旋律採用切分節奏，重複出現，力度增強，表現婚禮上人們載歌載舞的場面，最後段落再現第一部分主題，這首樂曲具有濃厚的挪威民間音樂特色。

《Ａ小調鋼琴協奏曲》作於一八六八年，當時作者僅二十五歲，充滿了青年人的朝氣。一八六九年四月該曲在哥本哈根上演，一八七〇年李斯特曾試奏過這一樂曲，並提出建議，作者根據李斯特的意見，進一步修改，於一八七二年出版了這首樂曲。

樂曲採用傳統的「快—慢—快」三個樂章結構。第一樂章，Ｃ大調，４/４拍，快板，一開始鋼琴獨奏就以強大的和弦與八度彈出，輝煌而莊嚴，琶音的快速演奏如波浪翻滾，勢不可擋，第二主題由大提琴先奏出，低沉而渾厚，表現出一種內在的情感。第二樂章，行板，主題旋律溫柔、優美，結尾部分，鋼琴的高音區顫音逐漸引導樂曲走向宏大的氣勢。第三樂章，快板，採用迴旋曲式、奏鳴曲快板的組合，主題歡快活躍，源於挪威流行的民間舞曲，透過節奏、節拍的變換，使樂曲達至高潮，結尾部分旋律莊嚴宏偉。整首樂曲表現了作者熱愛祖國，熱愛大自然的情感。

葛利格以他特有的抒情筆觸，描繪了他的祖國、人民以及他所熱愛的大自然的景色。他的題材

豐富，從《搖籃曲》、《老母親》、《索爾威格之歌》（*Solveig's Song*）到《挪威山谷》、《祖國讚歌》等，多數作品的思想內容深刻，具有較強的感染力。他的旋律清秀、甜美、純樸，具有濃厚的挪威民族特色。他的和聲富於變化，表現出北歐地區特有的一種雅致、清新。葛利格的音樂反映了他的愛國主義思想，以及他對生活及大自然的熱愛，他的作品具有明朗、抒情的風格和高雅的氣質。

第二篇 十九世紀末二十世紀初的各國鋼琴藝術

十九世紀末，音樂的各種形式已經發展到了相當完美的程度。交響樂、協奏曲和弦樂四重奏最常採用的奏鳴曲式已發展到頂峰。有些作曲家將奏鳴曲式發展至相當複雜的程度，以至於聽眾難以理解，非要對照樂譜方能弄懂。

華格納吸取了貝多芬及其繼承者的交響樂技巧，創立了音樂、戲劇與舞台表演的綜合音樂劇，把傳統的各種手法完全用盡，這種形勢給後來的音樂家提出了一個嚴肅的問題：音樂如何向前發展？正是這種環境促進了音樂史上印象主義與表現主義的誕生。

十九世紀末的巴黎，是西方世界文化活動的中心。特別是對於一些尋求新的方式來表達思維情感的藝術家來說，巴黎是個理想的地方，在巴黎匯集了來自歐洲各國的青年藝術家，印象主義繪畫和象徵主義詩歌首先也在法國興起。

一八七四年在巴黎由莫內、雷諾瓦等四位畫家舉辦了一次畫展。這是一次在視覺上進行突破的展覽。他們的作品避開了線條分明的輪廓，用模糊的外廓、細碎的筆觸來表現對景物的「印象」。印象派畫家放棄了現實主義與浪漫主義對感情的展示，主張走出畫室，到戶外作畫。他們採用斷斷續續的筆觸、各種色彩的交織，來表現這次畫展立即被一些批評家輕蔑地稱爲「印象派藝術家」。

視覺對自然界的瞬時印象或朦朧的自我感受。

在法國的文學界，象徵主義的作家相對現實主義和自然主義，用暗示和隱喻的陳述來進行創作，代表人物有馬拉美等。

音樂上印象主義的代表人物是法國的德布西、拉威爾（M. Ravel）、英國的戴留斯（F. Delius）、義大利的雷斯庇斯（O. Respighi）、西班牙的法雅（D. Falla）等。這些作曲家的涉獵由德奧中心擴大到非洲、埃及等國家和地區的原始的或奇特的音調，甚至包括中國、日本那種堂皇而緩慢的樂曲。他們推新的技術包括：新的和弦結構（採用九和弦、十一和弦、十三和弦取代三和弦和七和弦），三和弦、七和弦和九和弦的平行進行，採用全音和弦，採用非大、小調系統的音階和擴大變化音的使用以使調性模糊。

印象派的思潮儘管在初期遭到了尖銳的批評，但在二十世紀二〇年代以後，印象派畫家和音樂家便得到了普遍的承認與歡迎，至今它已成爲音樂、美術發展中的一個重要流派。

二十世紀初期，立體派畫家巴勃羅、畢卡索等拋棄了表現感情的主題，採用抽象的幾何形狀來展示畫面。畫家們從不同的視點來重新再現傳統的三度空間物體，這是在視覺上的又一次突破。當

時慕尼黑表現主義畫派「青騎士」的代表人物是康定斯基，他主張避免再現的形式，而是採用誇張的筆法，表現作者主觀的心理衝動。音樂上表現主義的代表人物是荀白克。荀白克不僅是音樂家而且也是畫家，他是康定斯基的好朋友。荀白克透過十二音作曲技術把後期浪漫樂派的半音和聲發展到無調性音樂。

音樂上的表現主義強調藝術家自我的感受與體驗，反映人的內心及靈魂深處的感覺和情緒，而這種感覺和情緒多是苦悶的、悲痛的、孤獨的、恐懼的甚至是絕望的。作曲家們往往採用極端主觀的方式把它們表現出來。表現主義音樂上的特點主要有採用十二音作曲技術，旋律零碎並急劇跳動，音響力度從一個極端走向另一個極端，和弦爲尖銳的不協和音，節拍是不對稱的，結構是混亂的。

荀白克認爲，美和眞實是兩個不可能結合的極端，既然現實是那麼黑暗、可怕，反映現實的藝術也不可能那麼美好。

第二次世界大戰以後，歐洲音樂界興起了各種潮流，由於表現的種類繁多，人們便把思想最激進、創作手法最奇特的流派，統稱爲先鋒派。不少先鋒派音樂家的思想受到超現實主義、意識流文學、荒誕派戲劇、古希臘哲學及東方哲學的影響。他們追求的目標是相同的：摒棄傳統，銳意創新。

先鋒派音樂主要包括：序列音樂（serial music）、具體音樂（concrete music）、電子音樂（electronic music）、機遇音樂（aleatory music，又稱chance music）、概率音樂（stochastic music）等。電腦等現代技術的發展也極大地影響了音樂的發展。

以上各種思潮、流派的變化都在鋼琴藝術中有所表現。

5 法國的鋼琴藝術

阿希爾—克洛德·德布西

阿希爾—克洛德·德布西 (Achille-Claude Debussy, 1862-1918)，法國作曲家、鋼琴家，生於巴黎郊外聖日爾曼昂萊，父母是經營瓷器的商人。他八歲開始學鋼琴，一八七三年入巴黎音樂學院學習音樂理論與鋼琴。在學習期間，他就憑藉自己敏銳的聽力和熟悉的鍵盤和聲，實驗新的音響與音色。一八七九年他隨俄國富孀梅克夫人訪問威尼斯、羅馬和維也納等城市，一八八○年他作為梅克夫人的家庭教師訪問莫斯科，在此期間，他接觸柴可夫斯基、鮑羅庭 (A. P. Borodin) 及穆索斯基 (M. P. Mussorgsky) 等人的作品，進而開始研究俄國音樂與吉普賽人的音樂。一八八四年他的作品康塔塔《浪子》 (L'Enfant prodigue) 獲羅馬大獎，這是他遵守學院風格而寫的作品，在此之前，他的老師吉洛曾勸他：「你寫的那些歌曲很有意思，但必須擱一下，不然你就永遠得不到羅

馬大獎。」這次獲獎也使他獲得了去羅馬留學的機會。在兩年半的留學期間，他結識了李斯特、威爾第、博伊托（A. Boito）等人，但他不喜歡羅馬的音樂氣氛，於是學業期限一到，他就立刻返回了巴黎。

德布西與那個時代富有上進心的作曲家一樣，開始也被華格納的音樂劇所吸引，這一點從他的早期作品可以反映出來。後來他與印象派畫家及作家，特別是與馬拉美等人的交往，使他深受印象主義思潮的影響。馬拉美認為音樂是典型的象徵藝術，他認為探索作家的心理狀態勝於強調對一個主題的描寫或技術的展示。一八八九年德布西在巴黎博覽會上聽到了爪哇加美蘭樂隊的演奏，接觸到柬埔寨等國家的音樂，對之產生了很大興趣，他成了第一位接受東方音樂的西方音樂家。他在東方音樂及西方葛利果聖詠以前的古老的、原始的音樂語言中挖掘出未經開發的豐富寶藏，找到了音樂革新的道路，從此他開始形成自己的風格。

一八九一年他與法國激進派作曲家埃里克·薩蒂（E. Satie）等人交往。一八九四年他的《牧神午後》（Printemps à L' Après-midi d'un faune）上演，這部序曲獨闢蹊徑，被人稱為「印象主義」作品，引起一場風波。他們指責作品「無形式可言」，但馬拉美聽了這首樂曲後，深深為之感

動，特意把自己的一本詩集贈送給德布西，並題詩一首：

德布西注入了呼吸的光明。

請你細細聆聽，

如果你的笛子已經製成，

原始氣息的森林之神，

德布西繼續尋找新的創作靈感與思維。他曾說，他想要一種音樂的自由，這種自由是自然與幻想之間的溝通，但並不是簡單地再現自然，而是一種從傳統和聲學中解放出來的音樂之聲。一八九九年他的作品《夜曲三首》（3 Nocturnes）發表，這部作品具有千變萬化的和聲及變幻莫測的音色。一九〇五年他的交響音樂《大海》（La Mer）首演，這首交響詩突破了傳統的創作方法，他稱自己為「法國音樂家」，他希望法國音樂從德奧傳統的統治下解放出來，特別是從華格納的影響下脫離出來。

這時德布西的音樂已與華格納的音樂有了很大的區別了：華格納的音樂總是表面上和諧地導向

一個收束，然後再偏離這個收束，這樣依次變化，而德布西的音樂採用平移的和弦，形成飄忽不定

的和聲。華格納常採用強烈的不協和音，而德布西即使使用強的不協和音時，也是透過配器手法，

以使之顯得不太刺激。華格納喜愛的和弦是C—E—G—B，而德布西典型的和弦是C—ᵇE—G

—ᵇB。德步西的音樂在和聲、調式等方面幾乎走到了傳統的邊緣。

德布西一生創作了大量的作品：舞台音樂、管弦樂、室內樂、鋼琴、合唱及歌曲等，還有一些

音樂論文。他的主要鋼琴作品有：

《阿拉伯風格曲二首》（2 *Arabesque*，一八八八）、《貝加莫組曲》（*Suite Bergamaque*，

一八九○—一九○五）、《鋼琴曲》（*Pourle piano*，一八九六—一九○一）、《版畫》

（*Estampes*，一九○三）、《快樂島》（*L'Ilerjoyeuse*，一九○四）、《意象》（*Images*，I集，

一九○五；II集，一九○七）、《兒童園地》（*Children's Corner*，一九○六—一九○八）、《前

奏曲》（*Preludes*，I集，一九○九；II集，一九一○—一九一三）、《練習曲》（共二冊，一九一

五）等。

鋼琴二重奏有《小組曲》（Petite Suite，一八八九）、《蘇格蘭進行曲》（Marche écossaise，一八九一）、《古代墓誌銘六篇》（6 Epigraphes antiques，一九一四）。

兩架鋼琴曲：《林達拉哈》（Lindaraja，一九〇一）、《白與黑》（En blance et noir，一九一五）。

除以上曲目之外，德布西還改編了舒曼、葛路克（C. W. V. Gluek）、聖桑、（C. C. Saint-Saëns）柴可夫斯基的一些音樂曲目為鋼琴曲。

《月光》（Clair de lune）作於一八九〇年，是德布西早期的印象派代表作之一，選自《貝加莫組曲》，貝加莫處義大利北部，是德布西在羅馬留學期間曾經訪問過的地區，樂曲b D 大調，9/8拍，中速，主題柔美、抒情，有一種月夜怡人的意境。樂音從高向低緩緩浮動，宛如懸掛在半空的月亮發出光影慢慢地移動，陰涼而寂靜。中間段落樂曲情緒轉為激動，左手的琶音不斷地流動，旋律富有起伏，彷彿是描寫月夜景色瞬時的千變萬化，激起人們無限豐富的聯想。最後，樂曲再現開始主題，在寧靜的氣氛中結束。

《版畫》中的三首樂曲很有特色，第一首樂曲《塔》（Pagodes），有人稱之為「德布西的第一

首東方夢幻曲」。樂曲受亞洲音樂影響，避開第Ⅳ級音、第Ⅶ級音，具有五聲音階的調式特色，樂曲中四、五度和聲連續進行，運用兩部對位、固定音型來模仿鈴聲等手法產生出新的音響效果。第三首樂曲《雨中花園》是較爲流行的作品，伴奏音型採用和弦琶音形式，具有很強的技術性，其旋律源於兩首法國兒歌曲調，快速而強烈的音響對比，模仿了雨滴飛濺的景色。

《雪花飛舞》(Snow is dancing) 選自《兒童園地》，這是一首技術性較強的樂曲，雙手交錯地彈奏要求輕快而靈巧，樂曲描寫了飄忽不定的雪花漫天飛舞的景象，其旋律採用全音音階和半音音階，色彩新穎、奇異，表現出一種輕淡、憂鬱、柔和的氣氛。

《被淹沒的教堂》(La cathédrale engloutie) 是《前奏曲》的第十曲，是一首敍事性的樂曲，此曲根據法國古代布里塔尼神話中洪水淹沒古城後又退落的故事而寫成。故事講的是一千五百年前，YS教堂被洪水從布里塔尼捲走而沉沒，這是對不信奉神的平民的懲罰，這座教堂還經常浮出水面作爲對平民的警告，故事本身具有一種神秘色彩。樂曲從平靜的海面混合著被淹沒的鐘聲開始，主題由平移的四、五、八度和聲構成，深沉而寧靜，具有中世紀教堂音樂色彩，變化音構成的八度，深邃奧妙像迷霧環繞，有一種陰沉神秘的色彩，接著樂曲藉由左手三連音節奏逐漸流動起來，迷霧

逐漸退去，音量逐漸加大（但作者要求不要急促，不要加快），人們彷彿聽到鐘樓上混響的泛音在整個水面上發出的嗡嗡聲，此時人們懷著驚恐的心情聽到了宏偉的中世紀聖歌，平移的八度和弦莊嚴肅穆，具有濃厚的宗教色彩，在整個旋律低部是漫長的持續低音C，為這聖歌奠定了扎實的基礎。教堂的鐘聲與波濤的沖擊交織於一體，聖歌漸趨縹緲而低沉，再漸漸消失，大海又逐漸淹沒了教堂。在一切消失之前，被淹沒的鐘聲隱約可以聽到，給人一種朦朧、神秘的感覺。德布西為錄製唱片親自彈奏了這首樂曲。

《練習曲》作於一九一五年，共有兩冊，十二首樂曲，是作者經驗的積累和智慧的結晶。這些練習曲在技術上包括∶五指練習、三度音、四度音、八度音、指法練習、半音階、裝飾音、重複音、複合琶音及和弦等，在音響調式方面不局限於傳統的大、小調和聲體系，而採用更廣泛的五聲音階、全音階及二、四、五、七、九度不協和音程的音響。在彈奏方法上是復古與創新的結合，例如《為八音指法而作》這首練習曲，彈奏時要求不用大姆指演奏。

德布西這一組練習曲具有印象派風格（除最後一首，該首練習曲採用強有力的八度與和弦，一反德布西往常的姿態），內容構思具有哲理性，技術與結構複雜，它突破了傳統的車爾尼練習曲規

範，也有別於蕭邦、李斯特練習曲的浪漫氣息，他的練習曲探索出一條新的道路，反映了二十世紀音樂對鋼琴技術的要求。

德布西對音樂革新的熱情始終如一，他對傳統的旋律、調式、和聲及表現手法上均進行了大膽的突破。他的音樂，特別是他那些特性鋼琴小品，曲調優雅、纖細，形式自由短小，手法精湛，而他那特性的描繪與幻想即興相結合的印象派風格，使得他的作品具有一種特殊的魅力，反映出他高度的敏感性與細膩性。他的作品常以自然景色為題材，他的激情從不過分，樂曲中常採用「稍許」、「一些」等術語，但「富於表情」是他一直強調的，他在題材選擇方面的局限性及對細膩情感的偏愛，使得他的相當一部分作品內容與社會實際聯繫甚微，導致他的音響缺少輝煌與壯闊的場面和雄偉高大的英雄性。他的作品更多的是供人欣賞、點綴生活式的，產生的主要是娛樂作用，但儘管如此，德布西對音樂的改革與創新，使他成為印象派的主要代表人物，成為二十世紀現代音樂的先驅，現代作曲家的鼻祖史特拉汶斯基 (I. F. Stravinsky) 曾說：「我們這一代音樂家以及我自己多歸功於德布西」。

埃里克・薩蒂與六人團

埃里克・薩蒂（Eric Satie, 1866-1925），法國作曲家、鋼琴家。他曾在巴黎音樂學院學習，但成績不佳。一八八八年在蒙特馬特雷餐館彈鋼琴，同年，創作鋼琴曲《裸體歌舞》（Gymnopédies），一八九〇年與德布西相識，一八九一年加入天主教的玄宗教派，並爲該教派創作了幾首作品。一九〇五年進入聖詠學院，但不久後又離開，直至較晚他才取得學位文憑。當時薩蒂沒沒無聞，很少有人知道他的作品，他的成名是在本世紀二〇年代以後。那時，人們經歷了戰爭的殘酷現實，對音樂的需求有所變化，浪漫派與印象派那種幻想與虛飾，諸如描寫仙女、海浪、明媚的春光等與現實生活的艱辛殘酷形成了鮮明的對比。人們需要一種實際的音樂語言，表達自己的內心感受。在這樣的條件下，薩蒂的作品逐漸受到歡迎，這時他已年過半百。在他的舞劇《遊行》（Parade，一九一七）上演以後，他的名聲越來越大。在這部舞劇中，他採用的音樂全部來自日常生活，如街上的流行小調、黑人樂隊的爵士音調等，更爲特別的是他在配器中還加入了打字機、警報器等噪音，引起了音樂界的極大震驚。薩蒂這種奇異而怪誕的創作風格吸引了大批青年人，這些

人大部分是巴黎音樂學院的學生，法國六人團對他更是到了推崇備至的地步。

薩蒂和法國六人團曾猛烈地抨擊當時法國迂腐保守的官方藝術，他們反對浪漫主義，認爲它太脫離現實；他們反對印象派風格，認爲它過於繁複、晦澀；薩蒂甚至攻擊現代主義音樂，認爲它離經叛道。他認爲法國音樂應是純樸、平凡的，應「回歸自然」。但他自己的作品卻常常反映出他受了超現實主義的影響，表現出一種混亂、怪誕和矛盾的風格。但從另一方面看，薩蒂與六人團所走的道路的確使法國音樂徹底擺脫了華格納等人的德國音樂影響，促進了法國音樂朝著樸實、簡明的方向發展。

薩蒂的旋律簡明，他的總譜總是顯得很簡樸，他很少採用全奏，並大膽創新：和弦基本上不解決，節拍方面有時不用小節線。他提出了「家具音樂」，讓演奏者像家具一樣處在演奏廳的不同位置，演奏不同的樂曲，以製造一種混亂、錯綜的音響，這種作法被他的追隨者稱爲「空間音樂」。

過去的音樂會要求人們聚精會神，而薩蒂的「空間音樂」是完全反傳統的，薩蒂的音樂就是以這種使人出乎意料的、反傳統的，但是平易、樸實和率直的風格吸引了大批青年聽眾。

薩蒂一生作有戲劇音樂、管弦樂、合唱、鋼琴曲等，鋼琴曲數量較多。薩蒂的鋼琴作品一般曲

式短小，具有即興特點，曲名常常就充滿了幽默與諷刺。他的普普通通「生活化」的音樂風格與德步西等印象派作曲家那種細膩、精巧的風格形成鮮明的對比，這一點在他早期的鋼琴作品《薩拉班德舞曲》（一八八七）中就有所體現，這部作品沒有印象派那種虛飾、傷感，而具有一種簡明、直率與清淡的風格。薩蒂的鋼琴作品主要有：

《裸體歌舞三首》（德步西曾爲第一、三首配器）、《玄秘曲三首》（3 Gnossiennes，一八九○）、《冷淡曲二首》（2 Pièces froides，一八九七）、《沉思的游魚》（Le Poisson rêveur，一九○一）、《梨形曲三段》（3 Morceaux en forme de poire，一九○三，四手聯彈）、《暢所欲言的話題三首》（3 Chapitres tournés en tous sens，一九一三）、《古幣和舊甲三首》（3 Vieux Séquins et vieilles cuirasse，一九一三）、《周期六首》（6 pièces de la période，一九○六—一九一三）、《古老和即時的時刻》（Heures séculaires et instantanées，一九一四）、《官僚派小奏鳴曲》（Sonatine bureau-數第二的主意》（Avant-dernières pensées，一九一五）、《倒cratique，一九一七）等。

薩蒂的鋼琴曲《煩惱》要求連續反覆八四○次，紐約的五位鋼琴家於一九六三年九月九日專爲

此曲而演出，他們整整連續彈了一個通宵才把這首樂曲彈完。

和薩蒂一起常常舉行音樂會的「六人團」包括奧涅格（A. Honegger）、米約（D. Mil-haud）、普朗克（F. Poulenc）、奧里克（G. Auric）、杜列（L. Durey）和泰費爾（G. Taillefer-re），六位作曲家曾出版過《六人鋼琴曲集》（一九二〇）。

達律斯·米約（Darius Mihaud, 1892-1974），法國作曲家、鋼琴家。一九〇九年入巴黎音樂學院學習，一九一七年至一九一九年任法國駐里約熱內盧使館隨員，回國後爲「六人團」成員之一。一九二二年年訪問美國，舉行鋼琴演奏會，演奏自己的作品。一九四〇年後定居美國，在加利福尼亞奧克蘭之米爾斯學院任敎。一九四七年至一九七一年間還同時在巴黎音樂院任敎。他是一位勤奮的作曲家，一生寫了大約四百餘部作品，他的作品風格樸實、開朗、活潑、簡明，曲式多樣，包括歌劇、芭蕾舞劇、戲劇音樂、管弦樂、室內樂、鋼琴及聲樂作品等，影響較大的作品是管弦樂《屋頂上的牛》（Le Boeuf Sur Le Toit，一九一九）。

米約的鋼琴作品主要有：《奏鳴曲》（一九一六）、《憶巴西》（Saudades do Brazil，一九二〇—一九二一）、《包法利夫人的紀念冊》（L'album de Madame Bovary，一九三四）、《膽

小鬼》（*Scaramouche*，一九三九，兩架鋼琴）、組曲《巴黎》（一九四八，包含六首由四架鋼琴演奏的小品）。

鋼琴曲《憶巴西》採用了巴西的音樂素材，具有巴西舞曲節奏和流行的音調，可用於教學。米約是最早對多調性進行系統研究的作曲家，他的《屋頂上的牛》，便採用了多調性，但他認為，使用多調性是爲了襯托自然音階的旋律，旋律是樂曲中更重要的、不可缺少的因素，它應該讓人們走在大街上就很容易記得起，能隨口哼唱出來。如果沒有旋律這基本因素，世界上所有的技巧都將失去意義。

一九二○年十月米約的第二交響組曲在巴黎上演，引起了騷動，他對此卻說：「聽眾聽了你的作品無動於衷，是最使人喪氣的事；相反，熱情歡呼也好，強烈抗議也好，都表明你的作品是有生命力的」。（引錢仁康：《歐洲音樂史話》p.189）

薩蒂與六人團的創作，個性突出，豐富多彩，生動地顯示了二十世紀音樂多元化的風格。

莫里斯・拉威爾

莫里斯・拉威爾（Maurice Ravel, 1875-1937），法國作曲家、鋼琴家。母親是西班牙人，父親是瑞士的工程師。拉威爾七歲開始學鋼琴，十二歲開始學習作曲與和聲，十四歲入巴黎音樂學院預備班學習鋼琴與作曲，他在巴黎音樂學院的學習長達十五年。一八九九年他創作的鋼琴曲《悼念公主的帕凡舞曲》（Pavane pour une infante défunte）初步展示了他的創作才華。拉威爾的創作富有革新精神，不符合學院派傳統的法規，儘管他的幾位作曲老師比較開明，他仍受到保守勢力的壓制。他在一九○一年、一九○二年、一九○三年和一九○五年的四次羅馬大獎的競爭中均遭排斥而落選，最後一次因引起社會強烈的輿論反應，迫原院長辭職，由他的老師福萊（G. U. Fauré）擔任院長，他才得到了應有的肯定，這時他已創作了很多有影響的作品，如弦樂四重奏《舍赫拉查德》（Shéhérazade）、鋼琴曲《鏡子》（Miroirs）。第一次世界大戰時，他曾志願服軍役，在前線救護車隊充當駕駛員，一九一七年退役後，便專門從事作曲，一九二八年接受了牛津大學授予的榮譽博士學位。拉威爾的晚年作品數量不多，但質量很高，如著名的管弦樂《波麗露》（Boléro）以

及兩首鋼琴協奏曲。

拉威爾的作品題材多取自古代神話，他的旋律清新，節奏明快，並常採用西班牙民間音調及五聲調式的音調。拉威爾是配器大師，他的配器精練，效果突出，這一點受到過史特拉汶斯基的讚揚。

拉威爾的作品形式遵循古典主義原則，曲式結構清晰，邏輯性強，他喜愛完美的形式，他在和聲調式方面大膽創新，採用二重調性、五聲音階調式，並實驗各種不協和音程的音響。從拉威爾每首鋼琴曲的技術要求，就可以看出他是一位技術精湛的鋼琴大師。鋼琴家基爾·馬爾舍克斯曾說，演奏《夜之妖靈》（Gaspard de la Nuit）中的《絞刑架》，至少需要二十七種不同的手指彈奏方法，從中也反映出拉威爾作品精雕細刻的功底。

拉威爾是一位才華橫溢的作曲家，他一生作品體裁豐富，包括歌劇、管弦樂、室內樂、鋼琴、聲樂作品及其他作曲家的改編曲。

拉威爾的主要鋼琴作品有：《古風小步舞曲》（Mennet artique，一八九五）、《悼念公主帕凡舞曲》（一八九九）、《水的嬉戲》（Jeux d'eau，一九〇一）、《小奏鳴曲》（Sonatine，一九〇三—一九〇五）、《鏡子》（一九〇五）、《鵝媽媽》（Ma mère L'oye，四手聯彈，一九〇八）、

《庫普蘭的墳墓》（Le Tombeau de Couperin，一九一四—一九一七），為兩架鋼琴而寫的作品有《卷首畫》（Frontispiece，一九一八），鋼琴協奏曲有：《左手鋼琴協奏曲》（一九三一）、《G大調鋼琴協奏曲》（一九三一）。拉威爾的鋼琴作品風格精緻典雅，是古典的均衡形式與創意革新的完美結合。

《水的嬉戲》作於一九〇一年，是根據法國詩人雷尼埃的詩《水的節目》中的一段：

河神笑流水，流水戲河神。

而創作的，該曲技術精湛，技巧難度可與李斯特的鋼琴作品相比。樂曲的曲式結構遵循傳統，但在演奏方法與和聲調式方面富有新意，旋律採用純五聲音調，並常出現在左手。右手的伴奏音型豐富多樣，來描寫流水的千姿百態。音程大大突破傳統，採用大二度、增四度、純四度、五度、九度，以新的音響來展示河神與流水的形象，樂曲節奏變換多樣，三對二、三對八、三對四等節奏型產生一種奇異的感覺，六十四分音符的快速流動，為樂曲增添了不少幻想色彩。

《G大調鋼琴協奏曲》作於一九三一年，由三個樂章組成。第一樂章G大調，2/2拍，主題明朗、歡快，旋律包含民間音樂、五聲調式的因素，節奏歡快有力，朝氣蓬勃，有李斯特作品的氣勢。第二樂章行板，3/4拍，旋律優美，具有歌唱性，但每個樂句較長，具有器樂化的特點，反映出拉威爾的內心情感與深刻的思想性，右手三十二分音符與左手八分音符對應那段音樂流暢、抒情而寬廣，引人進入高雅的藝術境界。第三樂章急板，2/4拍，這個樂章要求技術熟練，雙手快速交替的和弦，熱情而有力，減五度內的半音移動、平行移動的三和弦具有新穎的音響效果。樂曲中多次轉調，從四個升號到五個降號，變化半音的大量使用，產生了不協和的特殊色彩，整個樂曲反映了拉威爾創作的兩個方面：一方面他尊重傳統音樂的成果，注意從民族民間音樂中吸取營養，另一方面他積極地研究新音樂，在鋼琴的演奏方法、作品的旋律、和聲與調式等方面進行了大膽的嘗試，為二十世紀鋼琴音樂的發展作出了巨大的貢獻。

奧利維埃‧梅西昂

奧利維埃‧梅西昂 (Olivier Messiaen, 1908–1992)，法國作曲家、管風琴家、教師。母親是

位女詩人，父親是法國文學教授，梅西昂於一九一九年入巴黎音樂學院，曾向多位教師學習，如杜卡斯 (P. Dukas)（作曲）、迪普雷 (M. Dupré)（管風琴）等，他才華出眾，曾多次獲獎…一九二六年獲對位與賦格獎，一九二八年獲鋼琴伴奏獎，一九二九年獲音樂史獎，一九三〇年獲作曲獎。年青時他對印度和古希臘音樂的節奏很感興趣，還對鳥鳴有特殊的喜愛，他曾花大量的時間把法國各地區鳥類的鳴聲記錄下來，分類整理。一九三一年以後，他擔任巴黎三一教會的管風琴師，共四十餘年，創作了不少優秀的管風琴作品。第二次世界大戰時，他因是「青年法蘭西小組」成員，受到德國人的監禁，為此他還創作了《最後時刻四重奏》(Quatuor Pour la fin du temps，描寫他在集中營的歲月，一九四一）。戰後他在巴黎音樂學院任作曲系教授，先後教授過和聲學、作品分析、作曲等課程，著名的作曲家布萊茲 (P. Boulez)、施托克豪森 (K. Stockhause) 都曾是他的學生。

梅西昂是二十世紀法國最具獨特風格的作曲家，也是最偉大的鋼琴作曲家。他大膽探索新的音色與音響，極大限度地擴展了音樂語彙，且大膽採用各種聲源‥東方的打擊樂、鳥鳴、大海的波濤、風聲等。在和聲與調式方面，他大膽解放變化音，發展到幾乎沒有不協和之說。旋律上他常採用五

聲調式或印度民間音樂甚至古代素歌，他的節奏最富獨創性，有的源於古希臘手法，有不少是他自己創作的組合方式，例如採用奇數節奏（用五代替四，七代替六）、增減時值等，並常常擺脫傳統節拍的限制，使小節線失去了原來的作用。他在《我的音樂語言技術》（一九四四）一書中，稱自己既是音樂家又是節奏韻律家。他的音樂由於這些特點而具有一種雄渾的效果。梅西昂畢生信奉天主教，他認爲音樂與宗教相符，這也是他常用古代素歌作爲旋律的原因之一。他寫過不少關於宗教的作品，如管風琴曲《基督誕生》（La Nativite du Seigneur，一九三五）、鋼琴曲《二十首凝視聖嬰》（20 Regards surl Enfant Jésus，一九四四）等。

梅西昂主要作品有管弦樂、鋼琴、管風琴、其他器樂曲及聲樂作品，主要鋼琴作品有：《前奏曲八首》（一九二九）、《阿門幻想曲》（Visions del' Amen，兩架鋼琴，一九四三）、《迴旋曲》（一九四三）、《二十首凝視聖嬰》、《節奏練習曲十首》（一九四九─一九五○）、《百鳥圖》（一九五五─一九五八）等。

鋼琴曲《二十首凝視聖嬰》包括二十個樂章，全部演奏約用兩個半小時，其中主要的三個主題是《上帝》、《星光與十字架》、《和諧》。

鋼琴整體序列作品《時值與力度的模式》（*Mode de valeurs etd'intensis*）是《四首節奏練習曲》（*4 Études de rythme*）中的一首，該曲建立在四個模式上：第一是音高模式，有三十六種，第二是時值模式，有二十四種，第三是起音模式，有十二種，第四是力度模式，有七種。這種把音樂各個參數運用在序列中的辦法擴大了荀白克的十二音體系音高序列的表現手法，在當時引起了強烈的回響。

《異國鳥》（*Oiseaux exotiques*）作於一九五六年，是一首鋼琴獨奏與管弦樂的作品，它分為十三個段落，分別描寫了世界各國、各地的約四十種不同的鳥鳴，音樂形象生動、色彩絢麗，其中有幾段寫得相當有特色：第七段，描寫亞馬遜森林上空的雷雨，採用漸強的鑼聲作襯托，然後有北美松雞自高而低的尖叫聲。第八段，合奏段，所有的鳥按對位方式一起合唱，伴奏音型源於印度和希臘的節奏。第十段，鋼琴花彩樂段，發揮了鋼琴所有的音區。第十三段，是描寫了在喜馬拉雅山區的白冠畫眉的鳴叫。

梅西昂的作品具有豐富的音響和濃厚的色彩，反映了他對宗教的虔誠、對人類之愛的讚美和對大自然的熱愛。

彼埃爾・布萊茲

彼埃爾・布萊茲（Pierre Boulez, 1925-），法國作曲家、指揮家。布萊茲從小喜愛音樂與數學，他雖然選擇了音樂作為職業，但數學對他的創作產生了很大的影響。一九四二年他入巴黎音樂學院，跟梅西昂學習作曲，並向其他教師學習對位與十二音技術，一九四六年任巴黎馬里尼劇院的巴羅─勒諾歌劇團音樂指導與指揮，曾在南、北美洲、歐洲各國巡迴演出，他本人則從大量的實踐中積累了豐富的經驗。一九五三年他在友人的支持下創辦了馬里尼音樂會，目的在於向聽眾介紹二十世紀的音樂。他在系列音樂會中介紹荀白克、韋伯恩、貝爾格及當時的先鋒派作曲家的作品。

五〇年代中期，布萊茲採用偶然原則於他的《第三鋼琴奏鳴曲》，讓演奏者自己選擇樂章順序，處理時值與力度等問題。同一時期，他還在達姆施塔特國際夏令新音樂學校任教。六〇年代初，他在國際上很有聲望，曾應邀指揮歐洲幾個國家的著名樂隊：一九六二年在薩爾茨堡指揮維也納愛樂樂團演出，一九六三年任哈佛大學訪問教授，一九六五年指揮克利夫蘭交響樂團，一九六六年任英國廣播公司交響樂團客席指揮，並帶樂團在美、蘇兩國訪問演出，一九七一年至一九七四年任紐約

◎ 鋼琴藝術史 ◎

法國的鋼琴藝術

161

愛樂樂團指揮。

一九七四年布萊茲在音樂聲學協作學會上談到對現代音樂的看法，他認爲當代作曲家不能再夢想從舊的傳統遺產中尋找現代音樂的語彙，而應培養自己新的理解力，他同意笛卡兒的觀點：「我思，故我在」，主張音樂家應從「我在思想」出發，從零開始去創造新世紀的音樂語言，他還提倡音樂家與科學家合作，探索計算機音樂（computer music）、電聲音樂等新的創作形式。

布萊茲的多數作品具有獨創性。他的作品反映出他儘可能把嚴密的數學構思與自由的情感相結合，其作品一方面具有高度的組織性，一方面又很自如，富有色彩。在器樂創作方面，他在各種樂器的組合、音色及演奏法方面大膽進行試驗，他一九五四年寫的整體序列音樂，爲女低音、長笛、中提琴、吉他、顫音琴及打擊樂而作的《無主之槌》（*Le Marteau sans Maître*），以音響與節奏的奇特而引人注目，並使他成爲重要的先鋒派作曲家。

布萊茲的主要鋼琴作品有：

《鋼琴奏鳴曲》（No.1，一九四六），這是一單樂章奏鳴曲，採用十二音作曲技術。

《鋼琴奏鳴曲》（No.2，一九四八），是他的成名作。樂曲由四個樂章組成，採用傳統式的結

構、序列式手法寫旋律與節奏，音響強烈而狂熱，構思出人意料，樂曲被公認為是在檢驗鋼琴家對序列音樂的興趣。

《鋼琴奏鳴曲》（No.3，一九五五—一九五七），包含五個樂章。各樂章對比強烈，演奏者可根據自己的意願彈奏各樂章，但第三樂章要求被安置於中間，這首樂曲深奧難懂，使少數鋼琴家想克服千難萬險去研究它，但幾乎無人知曉其詳細內容。

《結構I》（Structures I，一九五一—一九五二），為兩架鋼琴而作，採用序列音樂。

由於布萊茲的音樂旋律性不強，很難使人理解，因而他的作品具有研究意義，但流傳並不廣泛。

6 歐洲其他國家的鋼琴藝術

保羅·興德米特

保羅·興德米特（Paul Hindemith, 1895-1963），德國作曲家、指揮家、中提琴家、教師。興德米特的父親是油漆工，他家住在法蘭克福工人區，家境貧寒。興德米特從小學習小提琴，十四歲入法蘭克福高等音樂學院，依靠在咖啡館樂隊演奏的收入繳付學費。在音樂學院期間，他學習作曲、小提琴、中提琴與指揮。除此之外，他還學習了其他的樂器，如鋼琴、單簧管、小號、長笛、大提琴及低音提琴等。在校期間，他就擔任歌劇院樂隊或雷布納四重奏樂團的第一小提琴。一九一七年至一九一九年在德軍服役期間，他堅持作曲與實踐演出。服役結束後，他回到歌劇院工作，並創作了三部歌劇和第二弦樂四重奏。一九二三年他離開歌劇院樂隊，在阿爾瑪─興德米特四重奏團工作。他的創作與演出使他的名望很快提高，同事們都認為他是一位脾氣急躁，但令人佩服的、充滿感情

的人。一九二七年他任柏林音樂學校作曲系教師，一九二九年他創作的諷刺歌劇《當日新聞》

（Neues Vom Tage）與康塔塔《教育劇》（Lehrstück）引起輿論界的轟動。一九二九年至一九

三〇年曾兩次訪問英國，擔任中提琴獨奏，並曾上演過中提琴協奏曲。一九三三年根據歌劇而改編

的交響曲《畫家馬蒂斯》（Mathis der Maler）獲得成功，但在一九三四年卻遭到禁演。一九三五

年他應邀去土耳其創辦一所音樂學校。一九三六年他的全部作品遭禁演，起因是他的作品被納粹稱

爲「文化上的布爾什維克主義」、「頹廢的藝術」、「第三帝國無法容忍」。在此之後，他被迫漂

泊流離，曾到過土耳其、美國、瑞士等國。一九四一年至一九五三年他任耶魯大學音樂理論訪問教

授，同一時期，在坦格伍德的伯克夏爾夏季音樂節主持高級作曲班教學，曾與伯恩斯坦（L. Bern-

stein）相識。一九四五年他加入美國籍，一九四七年他返回歐洲，訪問了義大利、荷蘭、比利時、

英國、德國、奧地利和瑞士。一九四九年至一九五〇年在哈佛大學任教一年，在那兒的講稿後經整

理出版，題爲《作曲家的世界》（A Composer's World: Horizons and Limitation），一九五一

年在蘇黎世大學任教，一九五三年辭去耶魯大學的工作，回到歐洲，定居瑞士。同年在拜羅伊特音

樂節指揮貝多芬的第九交響曲，一九五六年率維也納愛樂樂團訪日演出。晚年仍從事創作與指揮。

興德米特是他同時代作曲家中的佼佼者，他無論在作曲、理論、演奏、指揮及教學各方面，均作出傑出的貢獻。

興德米特一生的創作體裁豐富，數量驚人，包括：歌劇、戲劇音樂、芭蕾舞劇、管弦樂、室內樂、協奏曲、鋼琴曲、管風琴曲、合唱與樂隊，聲樂作品及群衆音樂，還有大量的論著。

興德米特重視大衆普及音樂教育，他反對「爲藝術而藝術」的觀點，主張音樂要爲社會服務。他專門寫了《演奏用樂》（Spielmusik，爲弦樂器、長笛、雙簧管演奏，op.43，No.1）、《齊唱歌曲》（Lieder für Sing Kreise，無伴奏合唱，op.44，No.2，一九二六）、《中小學用弦樂重奏曲》（Schulwerk für Instrumental-Zusammenspiel，op.44，一九二七）、《唱奏音樂，業餘和音樂愛好者用》（Sing und Spielmusik für Liebhaber und Musikfreunde，op.45）、《音樂頌》（In Praise of Music，一九四三）、《普倫音樂日》（Plönermusiktag，一九三二）等。這些作品面向業餘音樂愛好者和中小學音樂教育，對於這樣一位偉大的作曲家來說，眞是難能可貴。

興德米特不同意十九世紀一些作曲家的觀點，即作品只作爲作曲家創作的結果。他認爲作曲家的作品應能被實踐所應用，讓人們能夠參與其中，學習一種技術或擴大知識領域，增長見識。被他

稱為「唱奏音樂」的作品，如兒童歌劇《讓我們來造一座城市》（Wir bauen eine Stadt），便是利於業餘音樂愛好者參與的作品。

興德米特一生寫了大量的著作，主要有：《作曲技巧》（The Craft of Musical Composition）卷I《理論》（Theoretical，一九三五）、卷II《二部寫作》（Exercises in 2-Part writing，一九三八—一九三九）、卷III《三部寫作》（3-Part Writing，一九七〇）；《音樂作曲技術》（一九三七—一九三九）；《傳統和聲簡編》（A Concentrate Course in Traditional Harmony）二冊，一九四二—一九四三，一九五三）；《音樂家基本訓練》（Elementary Training for Musicians，一九四五—一九四六）；《作曲家世界：視野與局限》（Elementary Training，一九四九—一九五〇）；《約翰·塞巴斯蒂安·巴赫，遺產與義務》（Johann Sebastion Bach, Heritage and Obligation，一九五〇）等。

不難看出興德米特是一位比較全面的音樂家，他的音樂事業是由教學與研究相結合，創作與演出實踐相聯繫的。像這樣的音樂理論與實踐兩方面都擅長的音樂家，在音樂史上並不多見。

興德米特的作品是以調性為基礎的。他認為調性是一種自然的力量，就像重力一樣。說到音樂

與自然界的聯繫，他的最後一部歌劇《世界的和諧》（Die Harmonie der Welt，一九五七）是與他的和聲理論有關的。歌劇介紹了德國天文學家開普勒（一五七一—一六三○）一生的事蹟。興德米特認為，開普勒發現的行星運動規律與有關宇宙和諧的概念是可以在音樂中得到反映的。他認為符合自然規律的事物不能取消，所以他反對取消調性，也不同意荀白克十二音作曲法的理論基礎。他認為十二音技法不符合自然規律，僅是一種嚴格規則的作曲技術，但他主張大膽創新，在他的作品中可以看出他在積極實驗各種先鋒派的手法；儘可能擴大泛音的應用，大膽採用不協和音，多調性同時存在及開拓多種和弦的可能性等。他以這些新方法來增強音樂的表現力，因此他的作品雖沒有先鋒派那樣激進，但絕不保守、陳舊，而是充滿時代感。興德米特重視合理的技術，作品具有思想深度，曲式傳統，風格嚴謹，旋律有時代特色，對位與和聲具有獨創性，手法創新但不走極端。他的這些特點在他的中提琴協奏曲中得到反映，那首樂曲寫得那樣完美無瑕，是二十世紀的經典作品之一。

興德米特的鋼琴作品主要有：

《鍵盤音樂》（Klaviermusik，I部，一九二五，II部，一九二六）、電影《午前怪事》

（*Vormittagsspuk*）音樂（由自動鋼琴演奏，未出版，一九二八）。

《鋼琴奏鳴曲三首》（No.1，A 大調、No.2，G 大調、No.3，bB 大調，一九三六），這三首奏鳴曲均採用傳統曲式結構，其中第三奏鳴曲還採用了賦格寫作，具有「新巴洛克」之意。第二奏鳴曲則以短小的篇幅、突出的節奏和強烈的和弦著稱。

《調性遊戲》（*Ludus Tonalis*，一九四二），由前奏曲、間奏曲、後奏曲及十二個賦格組成。每首賦格曲一個調，採用了複調手法，音響新穎，但有人認爲這部作品過於機械。

卡爾海因茲・施托克豪森

卡爾海因茲・施托克豪森（Karlheinz Stockhausen, 1928-），德國作曲家。父親爲鄉村教師。施托克豪森從小學習鋼琴、小提琴和雙簧管，青年時代爲鄉村的舞會彈過鋼琴伴奏。一九四七年至一九五一年在科隆高等音樂學校學習作曲理論與鋼琴，一九五二年在科隆大學學習音樂學、哲學和語言學。他很早就對現代作曲技術產生了興趣，曾對荀白克等人的作品進行過研究。一九五二年至一九五三年他在巴黎師從梅西昂與米約，並與布萊茲等先鋒派作曲家有過交往。據說他把梅西昂的

《時值與力度的模式》聽了三十遍，認爲梅西昂的音樂是「星空中的幻想音樂」。在巴黎期間，他曾在法國廣播電台進行電子音樂方面的實驗。一九五三年他回到科隆，開始從事電子音樂的實驗與研究，分析音響音色的比例等。爲了進一步的深入研究，他於一九五四年入波恩大學深造，學習語言學、音響學和信息理論，同時研究哲學，這些給他後來的音樂事業打下了寬廣的理論基礎。從一九五四年起他擔任音樂《序列》雜誌的編輯，一九五八年他在美國舉行講課性的音樂會，並從此常以這種講解兼指揮的方式，作爲先鋒派音樂的代言人，在世界各地演出。他的影響逐漸擴大，美國等許多國家的大學請他擔任客座教授，他的教學演講具有較高的水準，含有高度的抽象性思維，包括宗教與自然科學精神，不少概念相當深奧、複雜以至於難以理解與分析。他認爲作曲家應是一位思想家和問題的解決者，演奏家應盡力理解作曲家的思考，把作品眞實地介紹給聽眾。一九六三年至一九六八年他在科隆音樂講習班介紹現代音樂，一九七一年任科隆高等音樂學校作曲教授，撰寫了很多文章和音樂論著。

施托克豪森在探索新音樂的時間與程度方面可以算是二十世紀以來最偉大的音樂家，他在六〇年代研究創立了「音群作曲法」(group composition)，在這種作曲法中，各個音群相互間的連接

構成了作品的結構布局，其代表作是《時段》（Moment）。在這類作品中，音群的排列順序可以變動，他的系列鋼琴作品《鋼琴曲》第十一首就採用了此種方法，允許演奏者按自己選擇的順序演奏，這種創作方法使所有的演奏幾乎不可能完全相同。

在序列音樂方面，他把四種基本的序列要素（音高、節奏、力度和音色）擴大為五種，加入向量參數（既有大小、又有方向）。代表作有《分組》（Gruppen，一九五八），表演時由三個室內樂隊、三位指揮，用三種不同的速度，在不同的方位同時演奏。

在電子音樂方面，他經過多年的探索與研究，終於尋找到聽眾能夠理解的創作手法。他得到聽眾認可的作品是《青年之歌》（Gesang der Jünglinge，一九五六）。在這部作品中他把電子音響與童聲女高音相結合，利用了回聲效應及濾波技術等。他的這種嘗試，改變了過去作品由作曲家創作，再由演奏家演出的模式，而是由作曲家創作並合成演出作品。他對電子音樂有較深刻的認識，他認為，電子音樂解放了內部世界，內部世界與外部世界同樣是真實的世界。他還認為，欣賞十九世紀大師們的作品，聽眾不一定要去音樂廳，在家透過錄音即可辦到，但欣賞電子音樂，聽眾必須要去音樂廳。他認為電子音樂廳應建成球形，周圍布滿揚聲器，聽眾坐在中央，音樂來自四面八方，

只有這樣的電子音樂才真正具有時空特色。

六〇年代後期，施托克豪森開始創造「世界音樂」，他把世界各地區不同的音樂素材綜合於一體，來表現世界的多樣性與複雜性。其作品《遠距離音樂》（Telemusik，一九六六，爲四聲道錄音帶而作），採用了日本的雅樂、南撒哈拉大沙漠的音調、西班牙鄉村的旋律、匈牙利的音樂及南北亞馬遜河上游少數民族音調等等，色彩異常豐富，音響極爲奇特。有時施托克豪森也把各種方法結合起來使用，如把偶然音樂與序列音樂結合在一起。

施托克豪森寫了大量新音樂作品，體裁包括管弦樂、室內樂、電子音樂、鋼琴曲、打擊樂以及聲樂作品等。他的主要鋼琴作品有：《十一首鋼琴曲》（No.1-No.4，一九五二—一九五三：No.5，一九五四：No.6-No.7，一九五四—一九五五：No.8，一九五四：No.9-No.10，一九五四—一九五五：No.11，一九五六）、兩架鋼琴曲《波蘭人》（一九六九—一九七〇）、三架鋼琴曲《博覽會》（Expo，一九六九—一九七〇）、兩架鋼琴和電子樂器《曼特拉》（Mantra，一九七〇）等。

施托克豪森的《十一首鋼琴曲》寫於他事業的早期。其中第五首據說是對空間的研究，採用鍵盤最廣的音域，音符與休止符鮮明對比，休止符表達出的沉默狀態都很有特色。第九首，由一個和

弦重複一二八次並逐漸減弱，發展部分的力度從ff→f→pppp，節拍從$^{14}/_8$至$^{87}/_8$，和弦音分別是左手彈奏#C與#F，右手彈奏GC。第十一首，屬於偶然音樂作品，樂曲包含十九小段音樂，寫在一張紙片上。演奏者可從他們看見的地方開始演奏，選用不同的速度、力度和演奏法。當某一段音樂連續演奏三遍後，作品就算結束，這種偶然的手法，在六〇年代的西方得到了普遍的採用，其優點是充分發揮演奏者的創造性與即興性，讓演奏者參與創作。

施托克豪森一直在盡力創造新的音響與新的音樂表現方式，他的創作手法極為寬廣，幾乎包括二次大戰以後的各種先鋒派手法，如序列音樂、電子音樂、偶然音樂、空間音樂、圖表音樂、世界音樂、混合媒體等等。從最原始的人類呼叫到具有先進科技的電子音響，從原始落後地區的音樂素材到專業程度極高的古典音樂經典，他都有所涉獵。他的不少作品從研究意義上看是有價值的，但從現實的演奏效果看卻有一定問題，如他的鋼琴作品，不少鋼琴家看到他的總譜就感到一種威脅，因而拒絕演奏他的作品，因此他的作品多數不能被演出，即或演出也難找到知音，以至於其作品不能廣泛流傳。

伊薩克·阿爾貝尼斯

伊薩克·阿爾貝尼斯（Isaac Albeniz, 1860-1909），西班牙鋼琴家、作曲家。他自幼學習鋼琴，四歲就登台演出，有神童之稱。九歲即入馬德里音樂學院。受冒險小說影響，他十幾歲就在西班牙北部地區自謀生活，後來又到過西班牙南部許多城市，這樣的旅行演出使他熟悉了大量的民間音樂。他以演奏爲生，曾乘船到過哈瓦那、紐約等城市，最後又返回歐洲，在比利時學習作曲與鋼琴。一八七八年他在威瑪曾向李斯特學習鋼琴，李斯特對民間素材的運用，對他後來的創作有很大影響。他一邊創作，一邊繼續旅行演出，曾在英、德、法和西班牙各大城市舉行過演出。他的演奏具有強烈的西班牙色彩，因此，受到了公眾的熱烈歡迎。一八九三年，阿爾貝尼斯定居巴黎，專事作曲，不再演奏。這期間他與法國作曲家福萊、杜卡、丹第等人交往。一九〇九年他遷居法國畢列內依的一個海濱療養地，完成了他的名作《伊別利亞》（Iberia）的第四集。

阿爾貝尼斯的旋律吸取了安達魯西亞地區的民間音調以及西班牙歌曲和舞曲音調，他的和聲色彩豐富，常採用「西班牙終止」（三個下行小調和弦組成的和聲進行模式）。鋼琴作品中，常模仿

民間樂器的演奏法和音響效果，特別是模仿西班牙吉他。

阿爾貝尼斯一生創作了大量作品，其中大多數是鋼琴獨奏曲，這些作品大多作於一八八〇年至一八九二年間，其中較著名的有：

《鋼琴奏鳴曲》（五首），具有十九世紀浪漫主義風格，要求高超的技巧。

《西班牙之歌》（op.232），由五首特性小曲組成，分別描寫五個不同地區的歷史、人物與風俗人情。其中第二首《科爾多瓦》旋律優美，音樂形象生動，描寫了古城的景色：教堂、街道以及民間音調的歌舞。

《西班牙組曲》（Suite española，op.47），由八首特性小曲組成，其中第一首《格拉納達》（Granada）作於一八八六年。格拉納達是西班牙東部安達魯西亞山脚下的一座古都，該城保存著不少中世紀的古蹟，作者曾在那兒居住過，樂曲旋律深沉，表達了作者對古城美好的回憶和懷念。

《伊別利亞》由十二首小曲組成，分為四冊。旋律由西班牙各種舞曲提煉加工而成，第四冊表現了作者對祖國的真摯感情。

阿爾貝尼斯把祖國的民間音樂與自己的專業技能完美地結合起來，創作了不少優秀的鋼琴作

品，成爲西班牙民族樂派的奠基人。

曼努埃爾・德・法利亞

　　曼努埃爾・德・法利亞 (Manuel de Falla, 1876-1946)，西班牙作曲家、鋼琴家。自幼從母學鋼琴，並跟本地樂師學習和聲理論。後入馬德里音樂院，師從特拉戈學鋼琴，從佩德雷爾 (F. Pedroll) 學作曲。一九〇五年他創作的二幕歌劇《人生朝露》(La Vida Breve) 獲得馬德里文藝學院所設的最佳抒情戲劇獎。同年，他又獲得西班牙鋼琴家的奧蒂斯—庫索獎。一九〇七年入巴黎音樂學院，與德布西、拉威爾等相識，並深受他們的影響。一九〇八他的鋼琴曲《西班牙樂曲四首》(4 Spanish Pieces for piano) 在巴黎上演，一九一一年該曲在倫敦上演，兩次演出均獲得極大好評。一九一四年他回到家鄉教學，同時進行創作。一九一六年他最傑出的作品《西班牙庭園之夜》(Noches en los Jardines de España，鋼琴與樂隊) 上演，獲得極大成功，一九一九年他爲賈吉列夫的芭蕾舞劇《三角帽》(El Sombrero de Tres Picos) 配樂。一九二一年他寓居格拉納達，一九三九年移居阿根廷的布宜諾斯艾利斯。

法利亞一生作有歌劇、芭蕾舞劇、管弦樂、鋼琴曲等，其中著名的鋼琴作品有：

《西班牙樂曲四首》（一九○七—一九○八）、《西班牙庭園之夜》（一九一六，鋼琴與樂隊）、《安達魯西亞幻想曲》（Fantasia Bética，一九一九，題獻給阿圖爾·魯賓斯坦）、鋼琴曲《火祭舞》（Ritual Fire Dance）等。

《火祭舞》作於一九一五年，原是芭蕾舞劇《魔法師之戀》中的音樂，樂曲描寫了吉普賽人燒火跳舞驅趕鬼魂的情景，曲中用鋼琴低音區的顫音來描繪夜色中神秘跳動的火光。旋律出現帶有濃厚的吉普賽音調色彩，中段旋律較為陰沉冗長，像是描寫人們驅趕惡靈的情景，最後樂曲轉向明朗，在熱烈的氣氛中結束。

貝拉·巴托克

貝拉·巴托克（Béla Bartók, 1881-1945），匈牙利作曲家、鋼琴家、音樂學家。五歲隨母學鋼琴，十歲舉行公開演奏，曾師從著名指揮家埃爾凱爾（F. Erkel），一八九九年至一九○三年在布達佩斯皇家音樂學院學習作曲與鋼琴，一九○三年創作音詩《科蘇特》（Kossuth），畢業後曾以鋼

琴家身分到各國巡迴演出。從一九〇五年巴托克開始系統地研究匈牙利農民音樂，一九〇六年與匈牙利另一位著名的作曲家柯達伊（Z. Kodály）一起走遍全國，寬廣收集匈牙利民歌，他們還到過羅馬尼亞、捷克斯洛伐克、烏克蘭、土耳其和北非等國家與地區，收集民間音樂和民歌，總計超過六千首。一九〇七年起巴托克在布達佩斯皇家音樂學院任鋼琴教授，並曾作為鋼琴家去倫敦、巴黎、德國、俄國、美國演出，這一時期他也創作了一些作品，但並不受歡迎。一九一七年他的芭蕾劇《木刻王子》（The Wooden Prince）上演，一九一八年他的獨幕歌劇《藍鬍子城堡》（Duke Bluebeard's Castle）上演，但效果仍不理想。一九三三年以後匈牙利受到德國法西斯的影響，他拒絕在德國的音樂會上演奏，一九三七年他的作品在德國遭到禁演，匈牙利科學院曾提供給他一個有薪俸的職位，讓他可以專心於民歌的整理工作，但納粹的統治最終使他於一九四〇年移居美國。初到美國，他並不習慣，平日要不停地為生活而奔波。他的作品在美國上演次數不多，他的體力也開始衰退，他還是在哈佛大學整理出二千餘首民歌，並創作了《樂隊協奏曲》（Concerto for Orchestra）及《小提琴奏鳴曲》（應梅紐因（Y. Menuhin）之約而寫）與中提琴奏鳴曲等。

巴托克一生的作品包括管弦樂、室內樂、鋼琴曲、芭蕾舞劇、歌劇和聲樂作品等，他的論著《匈牙利民間歌曲》（一九二四）已有德、英、俄多種文版。

巴托克的論著與文章是採用科學方法對民歌進行整理和研究的結晶，其中含有不少他對民間音樂的看法，認識相當深刻。他認為匈牙利藝術音樂的基礎有二，一是掌握西方過去和當代的藝術音樂的基本知識，以此作為創作的技巧，第二應以匈牙利的民間音樂和農村音樂為作品的靈魂。他本人認為，他對農村音樂的研究，把他從大小調的統治中解放出來，他發現在原始風格的曲調中找不出三和弦的影子，因而他從五聲音調出發，擴大了半音的運用，不過他對半音的運用又有別於荀白克的半音概念，巴托克的作品是有調性的，他的半音來自自然音體系，這是他一九一三年在北非比斯克拉地區收集民歌的體會。他對現代音樂的看法是‥藝術的發展是以穩定、連續的演變為基礎的，他不認為荀白克是在完全破壞傳統，但他認為微分音方面的實驗不可思議。

巴托克的作品是將西方作曲技法與匈牙利民間音樂相結合的典範，他的作品具有很高的思想性、概括性和精練性，他的獨創精神主要體現在他對調式的開拓，對節奏、節拍的大膽革新上，這些使他的作品富有強烈的時代感，具有高度的藝術價值。

巴托克的主要鋼琴作品有：

《十四首小品曲》（14 Bagatelles，一九〇八），《為兒童們》（For Children，一九〇八—一九〇九）、《三首滑稽曲》（3 Burlesques，一九一一）、《粗野的快板》（Allegro barbaro，一九一一）、《小奏鳴曲》（Sonatina，一九一五）、《組曲》（Suite，一九一六）、《二十首羅馬尼亞聖誕頌歌》（20 Romanian Christmas Carols，一九一五—一九一六）、《戶外》（Out of Doors，一九二六）、《奏鳴曲》（一九二六）、《小宇宙》（Mikrokosmas，一九二六—一九三九）、《第三鋼琴協奏曲》（一九四五）。

《小宇宙》共六冊，一五三曲。作曲家用了十多年功夫專為教學而寫成，已是一部非常優秀的近現代鋼琴教材。教材內容由淺入深，訓練技術綜合全面，和聲調式觸鍵有時代特色，具體體現在以下幾個方面：

複調、多聲部訓練

書中各類模仿、倒置、卡農寫得極為精緻，如No.60《帶持續音的卡農》，由四個聲部組成，有兩個聲部為長時間的持續音，另兩個聲部作卡農進行，音響宏亮、渾厚。No.141《主題與倒影》，

倒影的手法貫穿全曲，主題透過節奏等手法不斷發展，全曲包括多種節拍與速度變換，強弱對比鮮明，觸鍵新穎但符合自然規律。

節奏、節拍訓練

作者常採用不對稱節奏，引起節拍的豐富變化，如No.82《諧謔曲》、No.126《節拍的改變》等。另一方面作者還常採用固定節奏音型，如No.47《博覽會》、No.113《保加利亞節奏》、No.146《固定音型》等。

調式、和聲訓練

書中所含調式極為豐富，五聲音階調式有《五聲音階》、《遊戲》等，還有不少樂曲採用教會調式，如多利亞調式、混合呂底亞調式等，還選用各種民族調式，如No.40《南斯拉夫調式》、No.90《俄羅斯風格》、No.112《一首民謠變奏曲》、No.138《風笛》等。雙調性也是作者的獨特之處，No.103《小調和大調》和No.136《全音音階》，都是兩手各彈一個調，產生一種矛盾、摩擦的音響效果。

在和聲方面，大量的增減和弦、不協和音程的出現以及它們之間的相互連接，產生了特殊的混

響效果，如No.97《夜曲》、No.102《和聲》、No.107《雲霧中》、No.110《不協和音》以及No.134《雙和弦》等，其中No.134《雙和弦》僅二十一小節，卻包含大三度、減三度、純四度、增二度、大二度等多種音程，音響極爲豐富。

曲式內容方面

六冊書中每首樂曲均標明演奏時間，最長的是三分二十五秒，最短的是二十秒。整體而言篇幅短小，曲式結構層次清晰，從音樂內容方面看，不少樂曲音樂形象生動準確，如No.139《小丑》、No.142《蒼蠅日記》、No.147《進行曲》等。還有些樂曲旋律優美感人，這在巴托克的音樂中是相當突出的，如No.48《混合呂底亞調式》、No.97《夜曲》、No.102《和聲》、No.151《保加利亞舞曲》等。

教學法

巴托克主張讓學生多合奏，提高視譜演奏能力。主張器樂講授可透過聲樂練習來進行，如No.68《匈牙利舞曲》是爲兩架鋼琴而寫的，他要求學生邊彈邊唱；No.95《狐狸之歌》，採用鋼琴加入人聲，以提高學生的興趣。

阿歷山大・斯克里亞賓

　　阿歷山大・斯克里亞賓（Alexander Skryabin, 1872–1915），俄國作曲家、鋼琴家。他出身於知識份子家庭，父為律師，母為鋼琴家。斯克里亞賓從小就受到良好的音樂教育，十二歲開始學習鋼琴，少年曾入莫斯科軍官預備學校，一八八八年他進入莫斯科音樂院，學習鋼琴與作曲，一八九二年他以優異的成績畢業，並獲金質獎章。畢業後他以鋼琴家身分到歐洲各國巡迴演出，他的演奏富有浪漫主義的熱情，音色變化豐富，有一種特殊的魅力，很受人們的歡迎。一八九八年至一九〇三年他任莫斯科音樂院鋼琴教授，一九〇三年移居瑞士，從事創作與演出，一九〇六年至一九〇七年曾去美國演出，一九〇八年後受神秘主義影響，自稱其作品達到了一種「狂喜至極的、神秘的意境」。一九一四年他訪問倫敦，上演了他的交響曲《普羅米修斯》和鋼琴協奏曲。

斯克里亞賓的主要作品是管弦樂和鋼琴曲，他的作品風格早期較抒情，技術性很強，旋律富有歌唱性。他的中後期作品主要特點是在和聲方面的革新，常採用四度或二度疊置的和弦，例如建立在一系列四度關係上的和弦，C—#F—B—bE—A—D，被人稱爲「神秘和弦」。這些和弦的應用，使他的作品延伸至無調性的程度，但他在曲式方面還是遵循傳統法規的。

斯克里亞賓的主要鋼琴作品有：奏鳴曲、練習曲、前奏曲、圓舞曲、即興曲和瑪祖卡等，他的前奏曲寫得短小精練，大多是描寫思想或情感的，富有浪漫特色，每首樂曲均有一個具體的音樂形象，表達比較生動。

塞奇·拉赫曼尼諾夫

塞奇·拉赫曼尼諾夫 (Sergei Rakhmaninov, 1873-1943)，俄國作曲家、鋼琴家、指揮家。四歲開始隨其母學鋼琴，九歲即入聖彼得堡音樂院。一八八五年他入莫斯科音樂院師從茲維列夫學鋼琴，一八八八年進入濟洛蒂 (A. I. Siloti) 鋼琴班深造，同時在塔涅耶夫 (S. I. Taneyev) 和阿連斯基 (A. S. Arensky) 班學作曲。一八九〇年開始創作《第一鋼琴協奏曲》，一八九二年創作了

《#C 小調前奏曲》（Prelude in #C Minor）均受到人們的好評，一八九三年他的歌劇《阿列科》（Aleko）在莫斯科上演獲得成功，一八九七年他的《第一交響曲》上演卻遭到失敗，一八九七年至一八九八年他任莫斯科俄羅斯歌劇團副指揮。一八九九年去倫敦訪問演出，演奏了《#C 小調前奏曲》，並指揮了他自己的管弦樂幻想曲《岩石》（The Rock），獲得很大成功。同年他創作《第二鋼琴協奏曲》，這是一首成熟的、富於詩意的作品，具有他作品特有的眞摯、深刻。在此之後，他又創作了兩部歌劇，並在莫斯科大歌劇院指揮上演，同時他也指揮了格林卡和柴可夫斯基的歌劇。一九○六年他移居德雷斯登，開始創作《第二交響曲》。一九○九年訪問美國，在紐約上演他的《第三鋼琴協奏曲》，由他擔任獨奏，馬勒指揮紐約愛樂樂隊協奏，後又在波士頓、費城等地演出，均取得了巨大成功。一九一二年至一九一三年間，他多次指揮莫斯科愛樂音樂會上的演出。一九一四年他開始創作《第四鋼琴協奏曲》，但該曲直到一九二六年才完成，一九一七年他離開俄國，移居美國，一九三四年他爲鋼琴和樂隊寫了《帕格尼尼主題狂想曲》（Rhapsody on a Theme of Paganini），一九三六年完成了《第三交響曲》，一九四○年創作了《交響舞曲》（Symphonic Dances），拉赫曼尼諾夫在國際上的演出活動，使他成爲世界公認的現代優秀鋼琴家之一，是俄國

鋼琴學派的代表之一。

拉赫曼尼諾夫一生創作了大量的作品，主要有交響曲、歌劇、鋼琴與管弦樂、鋼琴、室內樂、合唱等，這些作品大部分是在俄國時期作的，其中鋼琴作品占大多數：

鋼琴協奏曲：No.1，#F小調，op.1（一八九一）、No.2，C小調，op.18（一九○○─一九○一）、No.3，D小調，op.30（一九○九）、No.4，G小調，op.40（一九一四─一九二六）、《帕格尼尼主題狂想曲》（op.43，一九三四）。

鋼琴曲：《夜曲三首》（3 *Nocturnes*，一八八七─一八八八）、《幻想曲五首》（5 *Fantasias*，op.3，其中第二首是著名的#C小調前奏曲，一八九二）、《前奏曲十首》（*10 Preludes*，op.23，一九○三）、《前奏曲十三首》（*13 Preludes*，op.32，一九一○）、《圖畫練習曲集》（*Études tableaux*，op.33，一九一一）、《奏鳴曲》（一九○七、一九一三）等。

雙鋼琴曲：《E小調俄羅斯狂想曲》（*Russian Rhapsody*，一八九一）等。

在這些鋼琴曲中協奏曲及鋼琴特性曲是最突出的，成爲浪漫樂派音樂的經典。

拉赫曼尼諾夫的創作構思深刻、宏偉，他尊重傳統並沿著浪漫主義的道路向前發展。他的題材

多與俄羅斯人民的精神生活和大自然的景色相聯繫，其旋律悠長而寬廣，有一種深沉的憂鬱感，其和聲很有特色，音響豐滿宏亮，給人一種遼闊寬廣的感覺，他的風格細膩嚴謹，帶有濃厚的俄羅斯民族特色。拉赫曼尼諾夫的創作與演奏面向廣大聽眾，這一點有別於浪漫派以後的一些作曲家，後者只追求自我的表現，拉赫曼尼諾夫的演奏情感真摯，充滿活力，富於激情，技術輝煌，具有很強的感染力。

《第二鋼琴協奏曲》作於一九〇〇年至一九〇一年，由三個樂章構成。

第一樂章C小調，2∕2拍，中板。鋼琴獨奏輕輕的一串和弦，朦朧沉悶，然後力度逐漸增強，樂隊奏出穩重而有些憂鬱的旋律，第二主題由圓號演奏，音色溫柔，表達了一種思念之情。

第二樂章，行板，具有夜曲的意境，弦樂加弱音器使氣氛更加寧靜，鋼琴伴奏著長笛、單簧管和雙簧管演奏著深沉而稍帶憂鬱的音調，彷彿是描寫一段痛苦而甜蜜的夢境，接著鋼琴突然奏出一花彩樂段，充滿激情，最後樂曲又回到夜曲那寧靜的氣氛中。

第三樂章，C小調，2∕2拍，快板。鋼琴在樂隊的襯托下，演奏出輝煌的樂段，充分展示了演奏者精湛的技巧，旋律充滿朝氣，第二主題抒情優美，由中提琴和雙簧管演奏，鋼琴透過這一主題加

以展開，表現出拉赫曼尼諾夫那種眞摯、抒情與剛毅的特色，樂曲雖然是C小調，但卻給人一種明朗開闊的感覺，催人進取。

伊戈爾‧史特拉汶斯基

伊戈爾‧史特拉汶斯基 (Igor Stravinsky, 1883–1971)，俄國作曲家、鋼琴家、指揮家。其父是聖彼得堡帝國歌劇院的歌唱家，他從小接受音樂教育，九歲時學鋼琴，青年時代在彼得堡大學學習法律，同時師從林姆斯基‧高沙可夫 (N. A. Rimsky-Korsakov) 學作曲。一九〇五年他創作了《第一交響曲》，隨後幾年又創作了《鋼琴奏鳴曲》 (op.1) 等作品。一九一〇年移居巴黎，在那兒與著名的芭蕾舞編導賈吉列夫相識，並爲他的兩部芭蕾舞劇《火鳥》 (Firebird) 和《春之祭》 (The Rite of Spring) 配樂。《火鳥》 在巴黎上演很成功，但是一九一三年上演的 《春之祭》 卻引起了觀衆騷動，聽衆對如此粗獷的音響及簡樸原始的舞裝感到驚訝，有人贊同，有人反對。但一年後的再次演出終於得到公認，迎來了一片喝采聲。一九一四年歌劇 《夜鶯》 (The Nightingale) 首演於巴黎，不久大戰爆發，他作爲流亡者在瑞士度日。一九一五年他親自指揮 《火鳥》 在日內瓦

的首次公演，從此開始了他的指揮生涯。一九一七年史特拉汶斯基移居法國，以鋼琴家、指揮家的身分出現在舞台上，同時也創作了不少作品，如《鋼琴拉格泰姆》（*Piano Rag-Music*）、以室內樂形式表演的《士兵的故事》（*L'Histoire du Soldat*）以及和賈吉列夫合作的舞劇《普契涅拉》（*Pulcinella*）。這時他的風格從早期的原始主義、民族主義開始轉向新古典主義。在法國期間，他曾與德布西、福萊、拉威爾有交往，並三次訪問美國，均受到了熱烈歡迎。一九三九年在美國，他被哈大學聘為教授，在那兒開設他在法國就寫好的《音樂詩學》講座，後演講稿成書出版。從一九三九年至一九六九年他一直住在洛杉磯好萊塢山中的簡樸寓所中，他不斷擴大創作題材和體裁範圍，不但寫交響曲、舞劇等嚴肅音樂，也寫流行音樂，如電影音樂、爵士樂和馬戲音樂等。一九五一年他與英國詩人奧登合作歌劇《浪子歷程》（*The Rake's Progress*），並在威尼斯舉行的第十四屆國際現代音樂節上首演，獲得極大成功，歌劇全長兩個半小時，是他最長的作品。一九五六年在慶祝他七十五歲壽辰的音樂會上首演舞劇《阿貢》（*Agon*），由他的親密朋友克拉夫特指揮。在克拉夫特的建議下，由他兩人用談話的方式介紹史特拉汶斯基的創作經驗與藝術見解，後成書《對三十五個問題的回答》。此後他仍精力充沛，新作品源源不斷。一九六一年蘇聯作曲家協會主席在美

國會見了他，並向他提出回國觀光的邀請，一九六二年他接受了美國國務院頒發的獎章和甘迺迪總統的接見，同年這位八十歲的老人經巴黎、漢堡等地，終於回到闊別近半個世紀的祖國，受到了極隆重的接待與歡迎。史特拉汶斯基是世界上第一位留有指揮錄影的作曲家。從錄影中我們可以看出他個子矮小，瘦而結實的身體似乎在向四周放射著無窮的能量。據說他講話冷靜，甚至尖刻，他最喜愛的城市是義大利的威尼斯。

史特拉汶斯基一生作品包括歌劇、芭蕾舞劇、管弦樂、室內樂、鋼琴及聲樂作品等，數目繁多，內容豐富，反映了他一生在不懈地追求和探索。從俄羅斯到古希臘，從中世紀的法國音樂到現代的美國音樂，從傳統古典的手法到現代的序列音樂，從交響樂到馬戲團小調、爵士樂，……梅西昂曾稱他有一千零一種風格。他擅於吸取各種音樂的特點，並創造具有自己獨特風格的音樂，他的曲式結構完整，旋律簡潔，和聲突破傳統，常採用自然音階和弦、平行和弦、不協和和弦、全音音階和弦、雙調性等。他的早期作品為解決經費短缺的問題，而把樂隊編制縮小，但因為他強調打擊樂的作用，音響上並未受太多影響，他喜愛明亮與乾澀的聲音，風格多明朗而率直，其作品常反映出他的理智、機巧、冷靜與果斷，在眾多的音樂要素中，他特別強調節奏，他的不少作品均有一種舞蹈

的韻律感。他曾說，哪兒有節奏，哪兒就有音樂，就像哪兒有脈搏，哪兒就有生命一樣。他認為，音樂就本質而言，是不能夠「表現」任何一點東西的，不管這是一種感情、一種態度、一種心理狀態、一種自然現象或其他什麼。因此，在他的創作中不強調感情，只強調在「純音響體系中建立秩序與規則」。（史特拉汶斯基：《自傳》p.53）這也是在他的作品中缺少感情色彩的原因之一。史特拉汶斯基的新古典主義作品對該流派的確立有劃時代的意義，在現代音樂流派中占有極重要的地位。

史特拉汶斯基的主要作品有：《#F小調奏鳴曲》（一九○三─一九○四）、《練習曲四首》（一九○八）、《簡易二重奏曲三首》（一九一四─一九一五）、《鋼琴拉格泰姆》（一九一九）、《奏鳴曲》（一九二四）、《協奏曲》（為兩架獨奏鋼琴用，一九三一、一九三四─一九三五）、《馬戲波爾卡》（*Circus Polka*，一九四二）等。其中著名的獨奏曲是根據舞劇音樂改編的《彼得魯什卡》（*Petrushka*），該劇是講一位魔法師和他的三只木偶的故事，其中一只木偶叫彼得魯什卡，扮演滑稽而可悲的小丑角色。這部獨奏曲是為鋼琴家安東·魯賓斯坦而作的，樂曲中的俄羅斯舞曲音調，展示了木偶們栩栩如生的舞蹈場面，音樂節奏歡快，氣氛熱烈。鋼琴奏出的各種平移和弦，

有打擊樂的效果，雖然旋律的歌唱性不強，但在僅有的音調中仍顯出濃厚的俄羅斯民族特色，樂曲展示了作曲家的機智、果斷與冷靜。

謝爾蓋・普羅高菲夫

謝爾蓋・普羅高菲夫（Sergey Prokofiev, 1891-1953），前蘇聯作曲家、鋼琴家。三歲隨母學鋼琴，五歲時便能作曲，十歲時已寫了兩部歌劇，十一歲時師從格利埃爾學作曲，十三歲時入聖彼得堡音樂學院，師從幾位有名的教授，如李亞多夫（A. K. Liadov）、林姆斯基・高沙可夫、列普寧等等學習作曲、配器、指揮以及鋼琴。這種全面系統的學習，為他後來的創作打下了堅實的基礎。學生時期他已發表了兩首鋼琴奏鳴曲及兩首鋼琴協奏曲，一九一四年他的《第一鋼琴協奏曲》獲魯賓斯坦獎。同年他去英國訪問，受著名芭蕾舞蹈家賈吉列夫的委託，創作芭蕾舞音樂。一九一七年他的《第一交響曲》公演，獲得國際樂壇的好評，這是一首傳統的古典風格樂曲。一九一八年他以鋼琴家身分訪問美國，所到之處演出均獲得成功。一九二〇年起他定居巴黎，從事創作與演出，他不顧一些傳統守舊人的批評，大膽革新。他為賈吉列夫寫舞劇音樂，也經常回到祖國，一九二七年

他以蘇聯革命後的生活為題材，創作舞劇《鋼鐵時代》（Age of Steel），該劇音樂中採用先鋒派手法，音響宏大、新穎，場面壯觀，演出獲得成功。一九三一年他的《第四鋼琴協奏曲》上演，展示了他精湛而高超的鋼琴演奏技巧。由於不能適應西方的環境，他最終於一九三六年回到祖國，回國不久便創作了兒童劇音樂《彼得與狼》（Peter and the Wolf）。在後半生他寫了大量的舞劇、交響樂及電影音樂，如舞劇《羅密歐與茱麗葉》（Romeo and Juliet）、電影音樂《基日中尉》（Lieutenant）、《亞力山大‧涅夫斯基》（Alexander Nevsky）等。一九四一年他創作了歌劇《戰爭與和平》（War and Peace），一九四三年又作了大幅度修改，擴大了場面，增加了愛國主義內容，使這部歌劇具有史詩般的英雄性。一九四四年他創作了《第七鋼琴奏鳴曲》和《第五交響曲》，兩部作品分別於一九四三年和一九四六年獲得蘇聯國家獎金。一九四五年作者親自指揮《第五交響曲》，演出很成功，但在當時這部作品卻被指責為形式主義藝術。一九四七年他完成了《第六交響曲》，作品規律較小，曲調質樸，氣質轉為優雅寧靜。普羅高菲夫晚年常住在莫斯科河畔尼古拉山上的別墅裡。在那兒他創作了舞劇《寶石花的傳說》（The Stone Flower）、組曲《冬日篝火》、《第七交響曲》、《大提琴協奏曲》等作品。普羅高菲夫因創作上的成就曾六次榮獲國家獎金，被

授予過紅旗勞動勳章及俄羅斯聯邦共和國功勳藝術家的稱號。

普羅高菲夫曾說，作曲家和詩人、雕塑家、畫家一樣，應該爲人類服務，爲人民服務，他應該美化和保障人類的生活，他在藝術中首先應該表現出是一位公民，歌唱人類的生活，引導人們走向光輝的未來。他的一生就像他自己所說的那樣，對創作與演奏均作出了巨大的貢獻。其作品體裁寬廣，包括交響曲、歌劇、舞劇、管弦樂、協奏曲、室內樂、鋼琴、電影與戲劇配樂及聲樂作品等，其中以歌劇、舞劇的成就最爲卓著。

普羅高菲夫的鋼琴演奏技巧極爲高深，力度宏大，充滿激情。人們說他的手指是鋼，手腕是鋼，肌肉與骨骼全是鋼，他的演奏是鋼鐵的托拉斯。他的手指靈活，能演奏極快的速度，八度與和弦等鋼琴的花彩樂段對他來說毫不費力，這些使他的演奏極具魅力。但四〇年代後，他不再演奏，集中精力專事創作。

普羅高菲夫的創作既具有革新精神，又尊重傳統規律。他的旋律優美、新穎，音樂充滿著生機與熱情，和聲大膽突破傳統，採用了不協和音及先鋒派的一些手法。他的曲式結構清晰，樂曲內容含意深刻，音樂形象鮮明生動，風格明快、豪放、堅毅、生氣勃勃。從他那宏大的音響、猛烈的節

奏以及悠長而抒情的音調中，我們可以了解到他特有的深切而純潔的情感，熱情與剛毅的性格。

普羅高菲夫的鋼琴作品主要有：

鋼琴協奏曲：《♭D大調第一鋼琴協奏曲》（op.10，一九一一）、《G小調第二鋼琴協奏曲》（op.16，一九一三）、《C大調第三鋼琴協奏曲》（op.26，一九二一）、《左手第四鋼琴協奏曲》（op.53，一九三一）、《G大調第五鋼琴協奏曲》（op.55，一九三二）。

鋼琴奏鳴曲十首：No.1，F小調（op.1，一九○九）、No.2，D小調（op.14，一九一二）、No. 3，A小調（op.28，一九○七—一九一七）、No.4，C小調（op.29，一九○八—一九一七）、No. 5，C大調（op.38，一九二三）、No.6，A小調（op.82，一九四○）、No.7，♭B大調（op.83，一九四○）、No.8，♭B大調（op.84，一九三九—一九四四）、No.9，C大調（op.103，一九四七）、No.10（未完成）。

鋼琴特性曲：《十首小品》（op.12，一九○八—一九一三）、《老祖母的故事》（*Tales of The Old Grandmother*，op.13，一九一八）、改自《羅密歐與茱麗葉》的十首小品（op.76，一九三七）等。

《G小調第二鋼琴協奏曲》作於一九一三年，是作者在音樂院就學時的作品，一九一四年春他

參加畢業考試的曲目，當時該曲已正式出版。但這首樂曲在社會上公演時卻得到不同的回響，有人

認爲這是「未來派鋼琴」，有人則認爲其「音色乾枯、尖銳，觸鍵似敲擊」，因而音樂會上出現了

公開起鬨，喝倒彩。但普羅高菲夫相當鎮靜，他又加演了幾曲，向不禮貌的觀眾進行反擊。樂曲有

三個樂章。第一樂章行板，音調悠長、抒情，有五聲調式色彩。第二樂章是活潑的急板，氣勢強大，

情緒熱烈。第三樂章小快板，低音沉重，力度很強。第四樂章小快板，鋼琴的花彩樂段與樂隊相互

輝映，反映了作曲者遒勁的鋼琴風格。

德米特里・蕭士塔高維奇

德米特里・蕭士塔高維奇（Dmitry Shostakovich, 1906-1975），前蘇聯作曲家、鋼琴家、教

育家和社會活動家。父親是一位化學工程師，母親是位鋼琴家。蕭士塔高維奇九歲開始隨母學鋼琴，

一九一六年至一九一八年在格拉澤爾音樂學校學鋼琴，一九一九年入彼得格勒音樂學院師從尼古拉

耶夫學習鋼琴，從施泰因貝格（M. O. Steinberg）學作曲，並得到院長格拉祖諾夫（A. K.

Glazunov）的指導與資助。一九二三年畢業後，爲維持生計，他曾參加多種形式的鋼琴演奏，包括在電影院爲無聲電影彈鋼琴。一九二六年他的《第一交響曲》在列寧格勒和莫斯科上演獲得極大成功，這使他贏得了國際上的聲譽，一九二七年他獲第一屆國際蕭邦鋼琴比賽榮譽獎，一九三〇年從作曲專業研究生畢業，一九三四年歌劇《姆欽斯克縣的馬克白夫人》（The Lady Macbeth of the Mesensk District）上演獲得成功，但他卻因此劇在一九三六年受到官方的嚴厲批判，說他的作品具有「小資產階級傷感情調」，是「形式主義」等等。當時他正在排練的《第四交響曲》也因此擱淺，一九三七年他的《第五交響曲》上演，獲得極大成功，同年他開始在列寧格勒音樂學院任教。一九三八年至一九五三年他又創作了一批作品，包括五首交響曲和四首弦樂四重奏。一九四一年列寧格勒遭到德軍圍困時，他當過消防隊員。戰爭的苦難與磨練，使他在《第七交響曲》中注入了深切的情感，該曲在古比雪夫、列寧格勒及莫斯科上演，給予俄羅斯人民極大的激勵。總譜微縮膠片被空運至美國，一九四二年七月十九日由托斯卡尼尼（A. Toscanini）指揮國家廣播交響樂團公演，數百萬人聽到了實況轉播。同時反法西斯國家也紛紛演播了這部交響曲，《第七交響曲》由此獲得了巨大的聲譽。一九四三年他在莫斯科音樂學院任教，一九四三年至一九四八年間他又創作了大量的

作品，他很早就注意研究西方先鋒派音樂，並在自己的創作中作過大膽的嘗試。一九四八年二月他

與前蘇一些主要作曲家（包括普羅高菲夫）再次遭到非難，被指責犯了「形式主義和反民主」的錯

誤。他被解除莫斯科音樂學院作曲系教授職務，直到一九六〇年才得以復職。一九五三年他創作了

《第十交響曲》，其中採用了由DSCH（他本人名字的字首字母）組成的動機。一九六一年他的《第

四交響曲》公演，獲得成功，他的作品經受了時間的考驗，從一九五三年到七〇年代的二十餘年中，

他創作了第十至第十五交響曲（這些作品的接近傳統風格），第六至第十五弦樂四重奏、小提琴和

中提琴奏鳴曲（這些作品有些很複雜抽象，有的採用了十二音技巧，有些在史達林去世後才公諸於

世）。一九五八年蕭士塔高維奇訪問英國，一九六〇年至一九六八年任蘇聯作曲家協會官員，同時

擔任世界保衛和平委員會委員。一九七三年他訪問美國，一九七四年再次訪問英國，並成為布里頓

（E. B. Britten）的好友。

蕭士塔高維奇的創作體裁豐富，包括歌劇、芭蕾舞、管弦樂、交響曲、協奏曲、室內樂、鋼琴、

戲劇配樂、聲樂、電影音樂等。其中交響曲的成就最為突出，他的作品常以現實生活為題材，具有

哲理性又充滿時代生活氣息，使人感到既平凡又崇高。他的寫作認真嚴肅且充滿睿智，即使是一首

歌曲也絕不隨意處之，例如他的《保衛和平之歌》旋律流暢、寬廣，情感真摯親切，轉調手法精妙，似水到渠成，具有很強的感染力。他的作品情感充溢，筆觸有時很幽默，有時又帶有尖銳的嘲諷性，但無論何種情緒或形式，都反映出他對祖國與人民深切的愛。他的旋律親切、高雅，在和聲方面大膽突破傳統，常用不協和音與複調手法，他擅於駕馭龐大的結構。他的旋律具有邏輯性，因而交響曲是他才華的最高標誌。他配器精妙、輝煌而富於想像力，他精通作曲，擅於博採眾長，無論是古典音樂還是現代音樂。他非常關懷青年作曲家的成長，卡拉耶夫、哈恰圖良（A. I. Khachaturian）均出自其門下。

蕭士塔高維奇曾獲國際和平獎（一九五四）、列寧獎金（一九五八）、蘇聯國家獎金（一九四一、一九四二、一九四三、一九四四、一九四六、一九五〇、一九五二、一九五八）、俄羅斯聯邦共和國格林卡獎（一九七四）、烏克蘭共和國舍甫琴科獎、西貝流士獎（一九六八）、還曾獲勞動紅旗勛章（一九四〇）、列寧勛章（一九五六、一九六六）、十月革命勛章（一九七一）、英國皇家交響樂團金質獎章（一九六六）、奧地利共和國大銀質獎章（一九六七）、維也納莫札特協會紀念獎（一九六九）等。

蕭士塔高維奇是十月革命後成長起來的第一代蘇聯作曲家，他一生幾度遭到不公正的批判與非難，但他以自己的忠誠與才華獲得了巨大的成就，他所獲得的榮譽與聲望遠遠超過了他受到的指責，從他的經歷可以看出他在榮譽與挫折面前始終表現出高度的冷靜與理智、博大的氣量和堅韌的意志，也體現了他高尚的人格和非凡的氣質，他自始至終追求著音樂的最高境界。作爲二十世紀最偉大的交響樂作曲家，他受到了全世界人們的尊敬。

《二十四首序曲與賦格》（op.87）作於一九五〇年至一九五一年，每首樂曲一個調。序曲富於戲劇特色，旋律寬廣，音調具有時代氣息，充分表現出人民性與英雄性，賦格旋律富有歌唱性，音調具有俄羅斯民間音樂色彩，使人感到親切易解，在這部作品中，蕭士塔高維奇將俄羅斯人民的風貌和民族音樂的特色注入於古典的形式之中，使其重新獲得了時代的、青春的活力。

非調性序列鋼琴音樂

阿諾爾德‧荀白克

阿諾爾德‧荀白克 (Arnold Schoenberg, 1874–1951)，奧地利作曲家、理論家、教師。父母為猶太人，父親經營著一家鞋店，家境貧寒。荀白克從小學習小提琴與大提琴，爲了生活，他當過銀行的小職員，音樂理論方面他基本以自學爲主，他喜愛文學、哲學，擅長繪畫。青年時期他受布拉姆斯、華格納、馬勒和理查‧史特勞斯 (R. Strauss) 的影響，創作了一些室內樂作品、歌曲，並爲一些輕歌劇配器，其中《D大調弦樂四重奏》引起了樂壇的注意。

一八九九年他創作了弦樂五重奏《昇華之夜》 (Verklärte Nacht)，一九〇一年他任施特恩音樂學院作曲系教師。一九〇三年七月返回維也納，爲私人教授作曲與理論，這一時期他的學生有韋伯恩 (A. V. Webern)、貝爾格 (A. Berg)、韋勒斯 (E. Wellese) 和歐文‧施坦因 (E. Stein)

等人，這些學生對老師均畢生追隨不渝，特別是韋伯恩與貝爾格，成爲他終生的支持者和忠實的信

徒。韋伯恩在繼承與發展他的十二音技法上有突破，貝爾格在發展他的表現主義風格上更突出，他

們師生三人被稱爲音樂上表現主義的代表人物。

一九〇三年至一九〇七年這一時期的作品中，荀白克的變化音發揮了重要的作用，主音與旋律

及樂曲結構退至若無，由於聽衆對這種音樂的不理解，他曾一度舉辦個人畫展。一九〇八年他創作

了《鋼琴曲三首》（op.11）和聲樂套曲《空中花園之篇》（*Das Buch der hängenden Gär-*

ten），充分展示了他的無調性傾向，這兩部作品均受到猛烈抨擊。一九〇九年他的獨幕歌劇《期待》

（*Erwartung*）和一九一二年他的配樂詩《月光下的彼埃羅》（*Pierrot Lunaire*）上演，均獲得成

功，這使他成爲國際上知名的作曲家。

荀白克採用誇張的手法來發洩人們對現實社會罪惡的憎恨與內心的恐懼、苦悶之情，而這種手

法使他的作品遭到更多的批判與敵視，因此他與其弟子只好關起門來創作、演出，謝絕音樂評論家

「光臨」。一九一八年他們創辦了「同人作品演奏協會」，專門演奏現代作品。三年間他們共舉辦

了一一七場音樂會，演出了一五四部新的作品，極大地推動了現代音樂的發展。一九一三年至一九

二一年他幾乎沒有創作任何作品，而專心於思考，在這期間，第一次世界大戰爆發，儘管他年齡已

很大，仍應徵入伍。戰後他繼續從事創作與教學，一九二〇年他出席了在阿姆斯特丹舉辦的他的作

品專場音樂會，同時開設了新的音樂理論講座，一九二一年他推出《鋼琴組曲》（Suite, op.25, 一

九二一），這是第一部完全用十二音技法寫成的作品，在其中他向世人展示了他的序列主義音樂理

論和一系列實踐作品，一九二五年他應邀在柏林普魯士藝術學院任作曲教授，這時他雖然在經濟上

有了保證，但在納粹的統治下他並不感到自由，一九三三年他被納粹解職，先去了巴黎，後移居美

國，在美國他定居洛杉磯，先後在波士頓馬爾金音樂學院、加州大學和加州大學洛杉磯分校任教，

並創作了《小提琴協奏曲》等作品。他的創作有的是採用十二音技法，有的仍為傳統的調性風格，

他也繼續教授私人學生，他的課堂已證明是培養有探索精神的、頑強奮鬥的青年作曲家的重要陣地，

這時他的學生包括電影音樂作曲家大衛·拉克辛和先鋒派作曲家凱奇（J. Cage）等。

荀白克晚年的作品有清唱劇《天梯》（Die Jakobsleiter）和歌劇《摩西與亞倫》（Moses

und Aron）。《摩西與亞倫》形式仍為古典的，但採用序列音樂手法，雖然作品僅完成部分，但在

他去世後上演卻得到極大的回響，被認為「效果感人」，「從各個角度看都是最全面的傑作」。

荀白克與德布西和史特拉汶斯基等歷史轉變時期的作曲家一樣，為浪漫主義音樂向現代音樂的發展作出了很大貢獻。德布西和史特拉汶斯基偏離了偉大的德奧傳統——巴赫、貝多芬和華格納的傳統，荀白克則把這一傳統引入一條新的道路——數學邏輯推論。他的早期音樂本來已被維也納聽眾所認可，他原可以很容易地沿著傳統的浪漫主義晚期的風格走下去，這樣他一生會很平靜，但他感到有一種奇異的力量在推動他，他曾說，「我被迫走向這個方向，我將服從於一個比任何教育都要強烈的內心衝動」。

一九〇七年荀白克的《♭E小調四重奏》的三、四樂章引入一段女高音獨唱，唱詞源於詩人斯蒂芬‧喬治的一篇詩文，其中一句是：「我感受到其他星球的微風，黑暗中幻影從我身上拂過，⋯⋯」為了這預言般的語句，荀白克採用了無調性音樂。二百年來，調式體系已成為西方音樂各種曲式的主體框架，雖然在浪漫樂派後期不協和音有所發展，華格納的音樂中已含有非調性的成分，但樂曲最終往往仍回到一個和諧的主三和弦，人們習慣了傳統的大小調體系的音響，對於荀白克十二音作品產生的那種複雜、新奇與怪異的音樂自然是相當的不理解，但隨著時間的推移，無論是作曲家還是聽者都覺得荀白克的作品值得研究，他畢竟開拓了一個嶄新的音樂世界，做了一件前人未做過的

事，荀白克的偉大在於他對音樂藝術發展的影響，在於他在音樂發展方面的遠見和敢於革新的膽識。

十二音技法是一種組織全部十二個半音的技術，至今仍有許多人認為採用它作曲是一種機械的方法，但是作為作曲的一種程序系統、輔助手段，它可以產生醜陋的、美好的、熱情的、枯燥的各種音調，就像傳統音樂那樣具有不同的風格，傳統音樂的曲式是以調性布局為基礎的，而荀白克採用非調性音樂，自然也從根本上突破了古典的曲式結構概念。他的十二音技法由動機性寫法和橫向、縱向處於同等地位的手法構成，這也是序列音樂的主要特點。十二音技法從一種邏輯、理智的組織原則取代了傳統的以調式為權威的所有領域，荀白克認為這種原則更允許個人的靈活性，正像調式音樂在過去幾個世紀發展的那樣，荀白克離開傳統的調式體系與曲式結構，就彷彿用音樂反映出一個世紀的結束。荀白克從未動搖過他對德奧傳統的敬仰，但他堅持音樂必須向前發展，作曲要有新的思維方式與手法，他對於十二音本身的理論基礎並不感到滿意，他未能完美地像德奧傳統音樂理論需要的那樣解釋他所做的工作。

荀白克以艱苦的自學、非凡的才華、頑強的毅力與深邃的遠見創建了序列主義的理論與作曲方法，完成了浪漫主義音樂向二十世紀現代音樂的過渡。對於十二音技法所遭到的猛烈攻擊，他冷靜

地說：「時間將說明一切」。十二音技法的確得到越來越多人的重視，不少作曲家，如史特拉汶斯基、科普蘭（A. Copland）等都從他的序列音樂中得到了不少有益的啟示。

荀白克的鋼琴作品有：《三首》（3 *Pieces*，op.11，一九○九）、《六首小曲》（6 *Little Pieces*，op.19，一九一一）、《樂曲五首》（5 *Pieces*，op.23，一九二○—一九二三）、《鋼琴組曲》（*Suite*，op.25，一九二五）、《二首鋼琴曲》（2 *Piano Pieces*，op.33a，一九二八，op.33b，一九三一），其中作品op.23以後是用十二音技法寫成的。

《鋼琴組曲》（op.25）作於一九二五年，是荀白克第一部全序列音樂作品，包括六個樂章，其中第二樂章嘉禾舞曲採用的十二音序列為♭E、♭F、♭G、♭D、♭G、♭E、♭A、♭D、♭B、♭C、♯A、♭B。右手的動機由該序列原形的前四個音（♭E、♭F、♭G、♭D）組成，左手應句是原形的最後四個音（B、C、A、B），第一樂句的左手應句是逆行序列。

安東・韋伯恩

安東・韋伯恩（Anton Webern, 1883-1945），奧地利作曲家、指揮家。其父為礦業工程師，韋伯恩從小隨母學習鋼琴，後隨E・科默博士學鋼琴與音樂理論，青年時參加管弦樂隊任大提琴手，十九歲時入維也納大學，師從吉多・阿德勒學音樂學，從普菲茨納（H. Pfitzner）學作曲。一九〇四年至一九〇八年師從荀白克學序列音樂。一九〇六年在阿德勒指導下以〈論荷蘭作曲家伊薩克的宗教合唱〉一文獲博士學位。一九〇八年後在維也納、布拉格等地任指揮，一九一五年應徵入伍。一九一八年至一九二二年在維也納參與荀白克的內部交流演出活動，一九二二年起任維也納「工人交響音樂會」及「工人歌唱協會」的指揮。一九二四年《弦樂四重奏》（op.9）獲維也納市的音樂大獎，一九二六年起在國際新音樂協會定期舉辦的音樂節上演出他的音樂作品，但納粹上台後他的作品遭禁演。一九二七年至一九三八年間任奧地利廣播電台指揮與音樂指導，這期間他曾五次訪問英國，指揮英國廣播公司樂隊。

作為荀白克的學生，韋伯恩繼承和發展了荀白克的十二音技法和表現主義。他習慣採用稀疏零

落的短音符作不協和音程的跳進，產生出奇異的飛珠濺玉的音響效果，他還採用大量的休止符、極弱的力度、各種對比的音色，這些構成了所謂的「點描」手法。他的作品篇幅短小，最短的僅有十九秒鐘，荀白克曾說他的作品像把「一整篇小說緊縮成一聲嘆息」。其旋律只相當於「一次呼吸」的長度。韋伯恩的音樂語言是所有音樂家中最精練的，他的音樂風格嚴謹、理智。他曾為李白的詩：

春夜洛城聞笛 　　（op.12，No.2）

　誰家玉笛飛暗聲，

靜夜思 　　（op.13，No.3）

　床前明月光，

　疑是地上霜，

　舉頭望明月，

　低頭思故鄉。

散入春風滿洛城。

此夜曲中聞《折柳》，

何人不起故園情。

譜成了很短小的歌曲。

韋伯恩一生共創作各種體裁編號作品三十一首，其中包括管弦樂、鋼琴、室內樂與合唱，他的所有作品全部演奏完僅需三個小時左右，這些作品在他生前除在英國廣播公司演奏過外，很少得以重視和演出，但隨著時間的推移，人們逐漸發現他的作品預示了許多未來的激進因素，例如音色作曲法、點描音樂手法都早在他的作品中有所體現。他對序列音樂的開拓性研究，促成了整體序列音樂的產生，他的功績在於他對二十世紀以來的新一代作曲家產生了深遠的影響。

韋伯恩的鋼琴作品有：《小曲》（Stück，一九二四）、《變奏曲》（Variations，op.27，一九三六）。

《變奏曲》（op.27），作於一九三六年，為一首鋼琴獨奏曲，樂曲由三個短樂章組成，第一樂

章三段體，第二樂章二段體，第三樂章是變奏體，由主題及五個變奏樂段組成。其中變奏部分是用序列音樂寫作的，作品給人的印象是音響空曠，好像沒有任何情緒要表現。

阿爾班‧貝爾格

阿爾班‧貝爾格（Alban Berg, 1885–1935），奧地利作曲家，出生於奧地利一富裕家庭，他小時未受過正規音樂教育，但他很熱愛音樂和文學，十五歲時他開始作曲，曾在幾年之內創作了一百餘首歌曲，十九歲時他透過一則廣告得知荀白克在招收作曲學生，從此開始師從荀白克學習，他幾乎與韋伯恩同時成為荀白克的學生，後來他倆也成為終生的好友，他與韋伯恩一起加入了維也納先鋒派藝術生活的圈子，與許多藝術名家相識，如作曲家馬勒、詩人阿爾滕貝格、畫家科科什卡等。

一九一三年五月在維也納上演他的《阿爾滕貝格歌曲》（Altenberglie-der）第二首時，儘管由荀白克指揮樂隊，場內仍引起騷亂，音樂會被迫取消。一九一五年至一九一八年貝爾格參軍服役，戰後他以教學為生。一九二〇年他完成了歌劇《沃采克》（Wozzeck）的創作，該劇於一九二五年上演，儘管遭到強烈的非議，但最終歌劇還是以其人性的主題及強烈的藝術感染力而取得成功，在此

後的十餘年時間裡，該劇上演一六六場，成爲二十世紀大型歌劇上演率最多的劇目，一九二六年他

創作了弦樂四重奏《抒情組曲》（Lyric Suite）。一九二九年創作了音樂會詠嘆調《酒》（Der

Wein）。一九三四年完成歌劇《璐璐》（La Lu）初稿和《小提琴協奏曲》。

貝爾格的歌劇《沃采克》和《璐璐》都是表現主義歌劇的傑作，從這些作品中可以看出貝爾格

十分強調作曲家的主觀情緒表現，作品反映出他對人的命運的同情以及對當時社會腐敗和壓抑人性

的強烈抗議。貝爾格在他的作品中既採用自由無調性音樂，也尊重傳統，採用舊的形式與手法，他

的音樂是新舊結合的產物，例如《沃采克》中包括一首有二十九個變奏的帕薩卡利亞、一首舞曲組

曲和賦格曲。在《小提琴協奏曲》中，他既採用十二音技法，同時又在序列中隱現出大、小三和弦，

他的旋律有的源於奧地利民間音調，有的源於古典作曲家如巴赫的衆讚歌等。

貝爾格一生出版作品十五部，他自己編號的作品僅有十部，他的鋼琴作品有《創作主題變奏曲》

（Variations on an Original Theme，一九〇八）、《鋼琴奏鳴曲》（一九〇七—一九〇八）。

《鋼琴奏鳴曲》作於一九〇七年至一九〇八年，是單樂章鋼琴奏鳴曲，是作者隨荀白克學習時

的作品，樂曲以小快板形式演奏，速度標記得很清楚，樂曲的演奏技巧採用了十九世紀晚期鍵盤樂

非調性序列鋼琴音樂

器的技巧，但變奏手法多樣，其對位樂段精彩，樂曲更富於層次感，和聲豐富，情緒強烈，該樂曲吸引了不少鋼琴家，由於作品已走到調性的邊緣，因而又被鋼琴家們稱為「現代」作品。

非調性序列鋼琴音樂

214

美國的鋼琴藝術

查爾斯‧艾夫斯

查爾斯‧艾夫斯（Charles Ives, 1874-1954），美國作曲家。父親為管樂隊隊長，對音樂有許多獨創的見解，艾夫斯從小在他父親的影響下學音樂，學習的內容不局限於傳統的音樂，而是盡力開拓擴展聽覺，進行多方面的實驗，例如，艾夫斯用一個調唱歌，他父親用另一調為其伴奏。吹口哨的聲音與練鋼琴的聲音交錯混響。欣賞遊行隊伍中兩個樂隊同時演奏不同調的樂曲交響，練習1/4微分音的音響與音簇的和聲等等。另外艾夫斯不僅研究大量的古典音樂作品，同時非常重視美國民間的流行音樂，艾夫斯十幾歲時便開始作曲，並在丹伯里浸禮會教堂任管風琴師，十七歲時他創作了《「亞美利加」主題變奏曲》（Variations on "America"）。

他還特別喜愛運動，是學校的棒球隊員，二十歲時他進入耶魯大學，從達德利‧巴克（在歐洲

受過訓練的美國作曲家）學管風琴，從霍雷蕭・帕克（H. W. Parker）學作曲，但這些傳統的教育

不能滿足艾夫斯強烈的求新欲望。

他早期創作的一些作品有合唱《雜技團樂隊》（The Circus Band，一八九四）、《詩篇》

（Psalm，第十四篇，一八九七；第二十五篇，一八九七；第五十四篇，約一八九六；第六十七篇，

一八九八；第一〇〇篇，約一八九八；第一三五篇，一八九九）、《弦樂四重奏》（No.1《信仰復

興禮拜》，一八九六）等。他同時擔任中心教堂風琴演奏與樂隊演奏工作，二十四歲畢業後他在紐

約一家保險公司任職，同時在幾處教堂擔任管風琴師及合唱隊與樂隊的指揮，並利用業餘時間創作，

這一時期他的作品有《第二交響曲》、《第三交響曲》〔「營地集會」（The Camp Meeting），

一九〇四—一九一一）。馬勒曾對他的第三交響曲有較高的評價。

一九一〇年以後的八年中，艾夫斯達到了他的創作高峰，他喜愛同時創作幾首作品，正如他兒

時父親培養他同時聽幾個樂隊演奏不同的樂曲一樣，著名的作品有《沒有回答的問題》（The Un-

answered Question，一九〇六）、《中央公園之夏夜》（Central Park in the Dark in the Good

Old Summer Time，一九〇六）、鋼琴奏鳴曲《康科德奏鳴曲》（Concord Sonata，一九一〇—一

九一五)、《新英格蘭三個地方》(Three Places in New England，一九〇三，一九一二年完成，一九一四年修訂)等。一九一八年以後由於身體原因，他逐漸減少商業活動時間，專事創作，一九三〇年退隱，一九三二年由H·林斯科特和科普蘭指揮演出了他的七首歌曲，並舉行了他的作品音樂會，引起了人們的注意。

一九三九年鋼琴家約翰·柯克帕特里克 (Kirkpatrick) 在紐約上演了《康科德奏鳴曲》，演出獲得成功，人們終於開始承認艾夫斯為美國最偉大的作曲家之一，這時他已六十五歲了。這首複雜的樂曲是鋼琴家柯克帕特里克花了近十年的功夫，經過與艾夫斯的反覆磋商探討，才掌握了的。一九四七年艾夫斯的《第三交響曲》獲普立茲獎金，他不知如何處置，於是將獎金送給了別人。艾夫斯曾計劃寫一部《宇宙交響曲》(Universe Symphony)，希望有幾個不同的樂隊加上龐大的合唱隊分別在山谷中或山頂上演出，這種構思也反映了他的創作氣魄。

艾夫斯的主要作品有：管弦樂、交響曲、室內樂、鋼琴、管風琴、合唱與歌曲等。

艾夫斯的生活環境和經歷使他的作品具有濃厚的自由主義與人道主義色彩，他畢生崇尚探索與獨創精神，他對過去的音樂沒有全盤接受，而是進行了深刻的思索與尖銳的剖析。他認為作曲家應

致力於新的音響的發明與創造，而美國作曲家應把興趣轉移到美國本身的音樂上。他喜愛提出一些其他人認為是很奇怪的問題，如「為什麼人們認為調式是美好的？」、「為什麼調式總是呈現？」。

對於音樂的未來他曾談到：「未來的幾個世紀，學校兒童們將吹著流行音調，在1/4微分音中活躍」，「未來的時代，不像我們生活的時代，音樂將發展成現在不可想像的……」。

艾夫斯的思維極為超前，在他的作品中有許多先鋒派手法，如《詩篇》（第六十七篇）從頭至尾採用兩個調式。他在一八九六年至一九〇〇年間為唱詩班作的詩篇配樂中採用了全音音階、十二音音列、音簇、多調性及複節奏，還有軍號喇叭聲等。在《沒有回答的問題》中採用了機遇音樂技法。

他還借用其他作曲家的音樂或已有的歌曲讚美詩等，他的音樂包羅萬象：古典的、傳統的、現代的、流行的……；有調的、無調的、多調的；規則節奏的、不規則節奏的、複節奏的；愉悅的、悲傷的、麻木的、平淡的、離奇的……各種情形交織於一體，變換萬千，彷彿是大宇宙在音樂中的反映。

由於他的作品聽眾難於理解，演奏者難於演奏，因而其作品在他生前上演得很少。當時有不少人認為他的作品「怪里怪氣」，並嘲笑他「連最基本的作曲法都不知道」，還有的乾脆認為他「有神經病」。但他反駁道：

有不少演奏者看了他的樂譜後說「大概艾夫斯不知道這些音是怎麼響的」，

「我從來不寫我沒有聽過的任何東西！」

艾夫斯的鋼琴作品主要有：

《鋼琴練習曲》〔二十餘首，其中No.9《反廢除奴隸制的暴動》（The Anti-Abolitionist Riots）、No.21《左手投球》（Some Soulth-Paw Pitching）、No.23《棒球跑壘》（Baseball Take-off）〕、《看得見與看不見》（Seen and Unseen）、《錯誤的和正確的決定》（Bad Resolutions and Good，一九一六—一九〇七）、《奏鳴曲》〔No.1，一九〇二—一九〇九、No.2《麻省康科德》（Concord, Mass），後加中提琴與長笛獨奏，一九〇九—一九一五）《四分之一音鋼琴曲三首》（3 Quarter-Tone Piano Pieces，兩架鋼琴用，一九二三—一九二四）等。

《第二鋼琴奏鳴曲》（「康科德」Concord, Mass., 1840-1860）作於一九一〇年至一九一五年，樂曲由四個樂章組成，演奏約一個多小時。四個樂章分別代表四位十九世紀中葉美國知名的超驗主義哲學家和作家：哲學家愛默生（Ralph Waldo Emerson, 1803-1822）、小說家霍桑（Nathaniel Hawthorne, 1804-1864）、哲學家奧爾科特（Amos Bronson Alcott, 1799-1888）、作家梭羅（Henry David Thoreau）。

第一樂章「愛默生」，借用貝多芬第五交響曲開始的音調，同時也加入了美國流行音調，其中抒情樂段是反映愛默生的詩，而濃厚的結構則代表著哲學家的散文。第二樂章是幻想曲式的樂章，艾夫斯建議演奏速度要盡可能的快，樂曲描寫小說家霍桑的冒險精神，此外艾夫斯採用音簇彈奏方法，用一塊長十四又四分之三英吋的木板壓奏鋼琴而非用手指彈奏，樂曲中還採用了讚美音調、樂隊進行曲的音樂和歌曲「哥倫比亞，海洋之珍寶」。第三樂章描寫奧爾科特，對聽眾與演奏者來說都是相當容易接受的，作者再次引用了貝多芬第五交響曲音調。第四樂章以抒情的筆觸來描寫梭羅，艾夫斯採用持續踏板，音響柔和，表達了一種放鬆、休息、沉思與凝視的狀態，結尾部分長笛加入，增加了溫柔的氣氛。

喬治‧蓋希文

喬治‧蓋希文（George Gershwin, 1898-1937），美國作曲家、鋼琴家。蓋希文出生於貧窮的猶太人家庭，十四歲開始學習鋼琴與作曲理論，從一九一六年起擔任流行音樂出版商雷米克的鋼琴師和歌曲推銷員，蓋希文未能有機會在音樂學院系統地學習，他基本上是靠邊工作邊學習的。年青

時他創作了大量歌曲與百老匯音樂喜劇，曾出版過一本歌曲集，其中通俗歌曲《斯旺尼》

(Suwanee) 很受大眾的歡迎。

一九二四年美國著名爵士樂指揮家保羅‧懷特曼計劃舉行一場新穎的「現代音樂實驗」音樂會，他請蓋希文爲他的樂隊寫一首爵士風味的協奏曲，蓋希文用了三個星期完成了這部協奏曲的主旋律鋼琴部分，離演出只有五天，配器由美國著名作曲家格羅菲（F. Grofé）完成。這首樂曲被安排在音樂會上最後一個節目，它以其新穎、獨特、通俗和熱情贏得了全場聽眾的起立鼓掌，從此《藍色狂想曲》（Rhapsody in Blue）以第一部具有美國特色的鋼琴協奏曲而著稱於世。

在此之後，蓋希文還創作了《F大調鋼琴協奏曲》（一九二五）、《一個美國人在巴黎》（An American in Paris，一九二八）等成功的作品，一九三五年他創作了黑人歌劇《波吉與貝絲》（Porgy and Bess），描寫南卡羅萊納黑人的生活方式、習俗語言等。他創作的音樂喜劇《我歌唱您》（Of Thee I Sing，一九三一）曾獲美國普立茲獎。蓋希文的成就在於將美國大眾音樂與西方傳統音樂完美地結合起來，他曾說：「真正的音樂，應再現時代人民的思想與靈感，我的人民是美國民眾，我的時代是今天」。

蓋希文的主要作品有歌劇、管弦樂、協奏曲、鋼琴、電影音樂與歌曲。

《藍色狂想曲》作於一九二四年。樂曲一開始由黑管演奏出爵士樂的音調，降三級音與降七級音的旋律新穎而具有幽默感，接著鋼琴奏出主題，熱情奔放，展示了作曲家精湛的鋼琴技巧。中段由圓號奏出寬廣抒情而感傷的旋律，引人回憶起昔日的美好，具有很強的感染力。結尾部分鋼琴與樂隊之間此起彼伏，相互競爭，然後主題再現，並在熱情、輝煌的氣氛中結束。

阿隆・科普蘭

阿隆・科普蘭（Aaron Copland, 1900-1990），美國作曲家、鋼琴家、指揮家。其父母開了一個零售商店。科普蘭很早就顯出他的音樂天賦。

一九一七年他師從魯賓・戈爾德馬克（R. Goldmark）學習音樂理論，一九二一年赴巴黎，師從當時著名的法國女教師娜迪亞・布朗熱（Nadia Boulangor），學習長達六年之久，布朗熱堅持要求她的學生必須掌握高水準的專業知識，科普蘭曾仔細地研究了古典音樂、浪漫音樂、德布西與拉威爾的作品，還熱心地研究了薩蒂、海德格爾、韋伯恩、巴托克、興德米特等人的作品，並與盧

梭、普羅高菲夫、米約等人有過交往。

一九二四年他回到紐約，加入美國作曲家協會，一九二六年至一九二九年間多次回歐洲（包括巴黎）訪問，加強了歐美之間的音樂交流，一九二八年至一九三一年舉辦「科普蘭—塞欣斯音樂會」的系列新音樂會，並經常進行演講，他的講座與文章後來集成《在音樂中聽什麼？》和《我們的新音樂》兩本暢銷書。他意識到了新一代的音樂家與大眾之間的鴻溝，因此提倡作曲家創作大眾化的樂曲。

一九三六年他根據多次訪問墨西哥的印象創作了《墨西哥沙龍》（El salón México），其中大量引用墨西哥的流行音調。一九三七年至一九四五年他任美國作曲家聯盟主席，一九四二年創作《林肯肖像》（A Lincoln Portrait）。一九五一年任哈佛大學詩學教授一年，他是第一位擔任此職務的美國作曲家。

一九五九年至一九七二年在全國電視教育網舉辦系列音樂講座，科普蘭曾獲得普立茲獎（一九四五）、紐約評論界獎（一九四五）、電影藝術與科學協會奧斯卡獎（一九五○）、國立藝術與文學研究院金質獎章（一九五六）、總統自由勛章（一九六四）、聯邦德國功勛十字勛章（一九七

○）、耶魯大學豪倫獎（一九七○）等。

科普蘭一生作有芭蕾舞、管弦樂、室內樂、鋼琴、合唱與歌曲等，他的作品多數是激勵人向上的，他曾說：「一部大的交響曲，就像一條人造的密西西比河，其力量勢不可擋。我們應沿著它，隨著它的運動流向未來的目標。」科普蘭的作品包括有標題的通俗作品和非標題的抽象作品兩大部分，多數作品風格明快，想像力豐富，曲式結構清晰，具有較強的戲劇性。其節奏繁複多樣，和聲綜合：既有傳統的，也有非傳統的不協和音響。他的配器簡樸，旋律源於美國民間大眾音調，因而容易被人接受，他的音樂是古典與現代、傳統與革新、專業與通俗完美結合的產物，其作品給人印象最深的是熱情與認眞。

科普蘭的主要鋼琴作品有：《貓和老鼠》（*The Cat and the Mouse*，一九一九）、《鋼琴變奏曲》（*Piano Variations*，一九三○）、《奏鳴曲》（一九三九—一九四一）、《幻想曲》（*Fantasy*，一九五七）以及《比利小子》（*Billy the Kid*）和《我們的城鎮》（*Our Town*）鋼琴組曲。

《鋼琴變奏曲》作於一九三○年，採用十二音技法，序列以四個音調爲基礎，全曲由二十個變奏及結尾組成，和聲、調式很不協和，速度變化極爲豐富，但觀眾還是接受了這部作品。

《鋼琴奏鳴曲》作於一九三九年至一九四一年，由三個樂章組成，第一與第三樂章是抒情緩慢的，主題多次出現，第二樂章是諧謔曲迴旋曲式的活潑的快板，和聲多採用四、五度，節奏有爵士樂韻律特點，旋律含有民歌因素，伴有延長的低音。

《鋼琴幻想曲》作於一九五五年至一九五七年，採用十個音的序列手法，和聲採用傳統語彙，但由於作品篇幅較長，很難使聽眾專心地聽下去。

約翰·凱奇

約翰·凱奇 (John Cage, 1912-1992)，美國作曲家、音樂理論家。其父為發明家。凱奇自幼學習鋼琴，高中畢業後他考入波莫納學院，兩年後棄學出遊歐洲，一九三一年回國決心學習音樂，並師從科威爾 (H. D. Cowell) 學習非西方音樂、民間音樂和現代音樂。一九三四年他師從荀白克學習對位，曾對舞蹈和打擊樂很感興趣，擔任過舞蹈的作曲和鋼琴伴奏。一九三八年他開始實驗「特調鋼琴」，即在鋼琴弦中間加入各種物體，如木塊、釘子、橡皮筋等，以此方法來產生新的音響效果，並創作特調鋼琴作品《喧鬧》(Bacchanale，一九三八)。

一九四三年任M‧卡寧漢舞蹈團作曲及音樂指導，並在各地舉行講座、教學與演出活動，吸引了一大批青年學生。這一時期他還學習佛教禪學和中國的《易經》，按東方哲學思想實驗「機遇音樂」，代表作有《變之樂》(Music of Changes，一九五一)。

一九五二年他創作鋼琴曲《4'33"》，以沉默的方式來拒絕一切形式結構。此外，他還採用過電子與視覺結合的手法來進行創作，一九五八年在紐約市音樂廳舉行了他的個人作品音樂會，一九六四年由伯恩斯坦指揮演奏他的《黃道帶》(Atlas Eclipticalis)，該樂曲是由八十六件樂器任意組合成小組演奏，大多數的聽眾接受不了這種音樂，中途退場，演奏員也發出噓噓聲向作曲家喝倒彩。他的多種探索活動不被人理解，卻引起了學術界的重視，一九六八年他成爲國家藝術與文學學院院士。

凱奇一生創作了大量稀奇古怪的作品，這些作法從某種意義上看是削弱了作曲家的作用。他的實驗包括運用環境音響與噪音、半音主義音樂、打擊樂與特調鋼琴（使鋼琴變成由一人演奏而又有某種音高的打擊樂隊）、偶然音樂、電子音樂、無聲音樂，以及運用視覺技術等等。

總之他的實驗是激進的、不遵守音樂規律和反傳統的，他的創作遭到多數人的反對，但也吸引

了一批批年青人。荀白克曾說：「他與其說是一位作曲家，還不如說是一位發明家」。美國音樂著述家Ｐ・Ｓ・漢森說：「他是一位先知先覺者，或是一位好心的惡作劇者，還有待來日見分曉」。

中國大陸的鋼琴藝術

賀綠汀

賀綠汀（一九○三—），中國作曲家。一九三一年入上海國立音樂專科學校，學習作曲與鋼琴。抗日戰爭時期在上海救亡演劇隊等處從事創作、教學工作，一九四九年任上海音樂學院院長。賀綠汀一生創作包括管弦樂、鋼琴和一些聲樂作品，還有部分音樂論文，曾出版《賀綠汀鋼琴曲集》。

《牧童短笛》作於一九三四年，當時美籍俄國作曲家、鋼琴家齊爾品在中國上海國立音專舉辦「徵求中國風格鋼琴曲」的評比活動，該樂曲獲得一等獎，曲名源於一首中國兒童歌謠：

小牧童，騎牛背，

短笛無腔信口吹。

《牧童短笛》用民族五聲調式寫成，採用複調手法，三部曲式。第一部分主題明朗、優美，表現牧童天眞活潑的形象。第二部分帶有裝飾音的旋律描寫小牧童騎在牛背上，吹著竹笛，歡快玩耍、嬉戲的情景。第三部分稍有變化的主題再現，表現了春光明媚的江南景色和牧童歡樂的心境。

瞿維

瞿維（一九一七——），中國作曲家。一九三三年入上海新華藝術專科學校師系，一九三五年畢業後去延安魯藝任教。一九五五年至一九五九年在莫斯科柴可夫斯基音樂學院作曲系學習，回國後在上海交響樂團工作，作有交響詩等數部交響曲、歌劇、室內樂、鋼琴、電影音樂及一些合唱歌曲等，曾出版《瞿維鋼琴曲集》。

《花鼓》作於一九四六年，採用民族五聲調式，樂曲爲三部曲式。第一部分主題情緒熱情歡快，旋律源於安徽民歌《鳳陽花鼓》。第二部分轉爲抒情，旋律源於中國南方江浙一帶的民歌《茉莉花》。第三部分再現第一部分主題，整首樂曲描寫歡天喜地的民間歌舞場面，表現了人民大衆的喜

悅心情。

丁善德

　　丁善德（一九一一—一九九五），中國作曲家、鋼琴家。一九二八年入上海國立音樂學院，師從外籍教授查哈羅夫。畢業後先後在天津女子師範學院、上海私立音樂專科學校、南京國立音樂學院教授鋼琴。一九四七年赴法國巴黎音樂學院學習作曲，師從布朗熱等教授。一九四九年回國任上海音樂學院教授、副院長。作品有交響曲、鋼琴、合唱曲等。論著有《複對位法大綱》、《賦格寫作技術綱要》及《作曲技法探索》等。

　　《兒童組曲——快樂的節日》作於一九五三年。樂曲由《郊外去》、《撲蝴蝶》、《跳繩》、《捉迷藏》、《節日舞》五段小樂曲組成。每首樂曲曲式結構清晰、簡明，易於理解。旋律與和聲採用民族調式，而寫作手法則是中西結合，因此拓展了音樂的表現力。這幾首作品生動、富有兒童特色，音樂風格明快。

杜鳴心

杜鳴心（一九二八―），中國作曲家。一九三九年就學於陶行知育才學校學習鋼琴、小提琴和音樂理論，一九五四年赴莫斯科柴可夫斯基音樂學院學習作曲，回國後任中央音樂學院作曲系教授、系主任。杜鳴心創作了大量作品，包括舞劇、交響曲、協奏曲、鋼琴、電影音樂及歌曲等。

《水草舞》作於一九五九年。是舞劇《魚美人》中的音樂選段改編曲，樂曲採用三部曲式，開始的引子是鋼琴輕輕的和弦聲，似潺潺流水。第一部分B大調，¾拍，中速。主題流暢優美，轉調對比的模仿手法精巧，增加了音樂的色彩，生動地描繪了水草的游動之態。中間部分轉爲小調，交錯的彈奏使樂曲增添了律動感，低音有一種深沉溫厚的形象。第三部分主題再現，樂曲在寧靜的氣氛中結束。整首音樂有一種清秀、典雅的風格。

陳培勛

陳培勛（一九二二―），中國作曲家。一九三九年入上海國立音樂專科學校學習作曲，一九四

一年畢業後在藝術院校任教。一九四九年後任中央音樂學院作曲系教授，作有交響曲、鋼琴曲等。

《平湖秋月》寫於一九七五年，根據呂文成創作的同名粵曲（又名《醉太平》）改編而成。該曲在三〇年代就已流行，樂曲主要描寫西湖的景色與作者的感受。引子由流動的三十二分音符組成，描寫平靜的湖水。第一主題旋律優美、抒情、婉轉，風格細膩。第二主題與第一主題形成對比。旋律由左手演奏，音調渾厚，富有詩意。右手以上下起伏的六十四分音符來襯托主題。其中作者還大量模仿民族樂器演奏法，以擴展音樂的表現力。結尾部分裝飾音的設計秀麗而靈氣，漸漸消逝的音響引人回到最初的藝術境界。

王建中

王建中（一九三三—），中國作曲家。一九五八年畢業於上海音樂學院作曲系，後留校任教授、副院長，寫過大量的鋼琴改編曲及學術著作。

《梅花三弄》作於一九七三年，曲名取自同名古琴曲。古琴曲《梅花三弄》樂譜見於明代的《神奇秘譜》。

樂曲以緩慢的速度開始，模仿民族樂器彈奏的裝飾音，古色古香，引人進入一種寧靜雅致的境界。第一部分主題第一次出現由右手演奏，左手配以民族調式和聲以及流動的十六分音符，音調流暢、高雅。第二次主題出現從左手在中音區演奏，右手在高音區配以四度平移和弦。樂曲音調具有濃厚的民族特色，高音區的音色顯得格外明亮。第二部分作者透過四度和弦、三十二分音符、雙手交替的彈奏、轉調等手法來發展主題，情緒逐漸變爲激昂。結尾部分轉回原調，但作者仍以八度、和弦、琵音等各種手法延續了熱烈的氣氛。最後樂曲在寧靜的氣氛中再現主題動機，使人回味無窮。

作者以豐富的中西結合的手法把這首古琴樂曲表現得更爲開闊和豐滿，再現了中國古代藝術作品的一種清高、典雅的風格。

結論

鋼琴藝術至今已有三百餘年的歷史，在這三百餘年中，鋼琴從早期的鍵盤樂器發展成爲今天的現代大鋼琴。它具有寬闊的音域和豐富的音色，被譽爲西方樂器之王。

鋼琴藝術是與西方各歷史時期的音樂緊密相連的，古典、浪漫、印象樂派以及二十世紀以來的各種先鋒派的主要風格特點都在鋼琴音樂中得到體現。

鋼琴藝術是西方各類器樂音樂中發展得最系統、最全面的。鋼琴的曲目豐富，包括各種傳統曲式體裁：賦格曲、序曲、奏鳴曲、協奏曲、變奏曲、迴旋曲及敘事曲等。不少鋼琴作品題材內容深刻，與當時的文學或歷史緊密相連。鋼琴的演奏技術系統、全面，三百餘年的發展史完善了鋼琴在二十四個大小調體系上的各類彈奏技術。音階、琶音、和弦、八度等各類練習均配有系統的練習曲目，掌握這些演奏技巧一般需要八年至十年的時間。

鋼琴的歷史造就了一大批鋼琴作曲家與鋼琴家，這些大家又發展了鋼琴藝術，僅本書所涉及的

◎ 鋼琴藝術史 ◎

結論

235

主要鋼琴作曲家就有五十餘位，他們在西方音樂史上均占有重要地位，一般來說，在西方音樂史上，偉大的作曲家都創作過鋼琴作品。

回顧歷史，鋼琴藝術在十八至十九世紀，也就是在古典時期、浪漫時期及浪漫後期達至頂峰。這是從調體系中心出發而考慮的，傳統的調式、和聲、曲式與技巧到這時發展得很完善。大量的鋼琴作品不僅具有深刻的思想內容，而且具有很高的藝術水準，旋律感人具有魅力。這些作品是鋼琴藝術中的經典，人類文明的瑰寶，將會得到後人永遠的珍愛。

二十世紀自荀白克以後的各種流派的作曲家，他們的大膽探索精神應予肯定。但整體來講，就作品本身而言，並沒有產生很大的影響，人們還不習慣無調性音樂，感到這類作品難於理解和接受，另外這些樂曲也缺乏系統性，缺乏雄厚的理論基礎，缺少數量，沒有一定數量的好的作品很難產生質的變化。總之，各先鋒派的手法仍處於探索階段，在眾多的革新手法中應指出有的「創作手法」是極端錯誤的，例如，在一個節目表演的過程中，把一架很好的鋼琴燒掉。

二十一世紀的鋼琴藝術應是向前發展的，可以肯定，科學技術，特別是計算機技術的發展，會影響到鋼琴藝術的發展，鍵盤的形式與電子合成技術相結合將會展現出一個更廣闊的前景。

結論

參考文獻

1. Stewart Gordon: *A History of Keyboard Literature*, Schirmer Books, c1996.

2. David Burge: *Twentieth-Century Piano Music*, Schirmer Book, 1995.

3. 《牛津簡明音樂詞典》，人民音樂出版社，一九九七年。

4. 上海音樂學院音樂研究所編譯：《外國音樂辭典》，上海音樂出版社，一九八八年。

5. 中國藝術研究院音樂研究所編：《二十世紀外國音樂家詞典》，人民音樂出版社，一九九一年。

6. （美）瑪麗・赫・溫奈斯特朗著，蔡松琦譯：《二十世紀音樂精萃》，人民音樂出版社，一九八九年。

7. 魏廷格編註：《中國鋼琴名曲三十首》，人民音樂出版社，一九九六年。

8. 《貝多芬鋼琴奏鳴曲集》（魏納・萊奧作註釋），人民音樂出版社，一九八四年。

鋼琴藝術史　　　　　　　　　　　揚智音樂廳 6

著　　者／馬　清
出 版 者／揚智文化事業股份有限公司
發 行 人／葉忠賢
執行編輯／晏華璞
登 記 證／局版北市業字第 1117 號
地　　址／台北市新生南路三段 88 號 5 樓之 6
電　　話／(02)2366-0309　2366-0313
傳　　真／(02)2366-0310
E-mail／tn605547@ms6.tisnet.net.tw
網　　址／http://www.ycrc.com.tw
郵撥帳號／14534976
戶　　名／揚智文化事業股份有限公司
印　　刷／偉勵彩色印刷股份有限公司
法律顧問／北辰著作權事務所　蕭雄淋律師
初版三刷／2001 年 5 月
定　　價／新台幣 230 元
ＩＳＢＮ／957-8637-72-1

國家圖書館出版品預行編目資料

鋼琴藝術史 ＝ A history of piano in art /
馬清著. -- 初版. -- 台北市：揚智文化,
1998 [民 87]
　面；　公分. -- （揚智音樂廳；6）
參考書目：面
ISBN　957-8637-72-1（平裝）

1. 鋼琴　2. 音樂 - 歷史

917.109　　　　　　　　　　87013732

爵士樂
Jazz

王秋海◎著

如果把美國黑人音樂比做一條長長的河流，
爵士樂便是這河流中
最富魅力、色彩最為斑斕絢麗，聲韻最為優美動聽
的一段流程。
這條河流
從細小卑微的汩汩涓滴流倘於夾石隙縫之中，
憑著一股韌性和不屈的精神逐漸蔚為寬闊浩瀚的洪流，
這就是爵士樂的象徵，
它昭示著黑人音樂從幼稚過渡到成熟期的艱難的歷程。
爵士樂不祇是一種音樂藝術形式而已，
它還是一部負荷沈重的歷史，
一部美國黑人在由白人統治的地盤上
如何不甘泯滅，如何奮爭而實現自我價值的歷史。
從這個角度講，
這段河流便又潛湧著血腥和混濁的暗流
而更顯悲壯和深厚了。

當代台灣音樂文化反思

The Reflection Contemporary Taiwan Music Culture

羅基敏◎著

「音樂」之所以成為

人類藝術文化財產的一部分，

並自成其系統，

實有著相當複雜的背景和條件。

一個當代音樂文化環境的形成，

更是由不同的時空與人文環境累積漸進而成。

本書係作者直接、間接

參與台灣及歐洲音樂活動的心得、報導及評論，

書中重點擺在歷史相當悠久的

德國拜魯特音樂節

以及奧地利薩爾茲堡夏季藝術節，

期能將藝術文化環境

需要有常態性與節慶性的觀念帶入，

以他人走過的路

作為自己發展的參考，

提升台灣當前的音樂文化欣賞環境。

音樂教育概論
Introduction to Music Education

Charles R. Hoffer◎著

李茂興◎譯

呂淑玲◎校閱

音樂對人們的重要性
可由不同層面展現，
但由於其過於廣泛，反而容易被忽視，
反觀：
音樂在日常生活裡
隨處可聞，
人們會發現音樂存在的必要性，
但未必會瞭解
音樂教育的重要性，
現在大多數人不僅重視音樂且意識到音樂的價值。
本書對音樂教育的特質、專業性
及其發展做一深層的思考，
同時也為音樂教育者
引導出成為音樂教師的意義。

搖滾樂
Rock'n Roll

馬清◎著

從藍調經爵士樂到搖滾樂，

我們看到了非洲裔美國黑人精神的成長與延續，

也看到了美國白人及其他各國人民

對這種音樂文化形式的逐漸承認與瞭解。

因此，我們相信，

隨著社會的發展，

更多的專業人員參與搖滾樂的創作與演奏，

搖滾樂會向著更高層次、更加完善的方向發展。

相信它會在前進的過程中，

由歷史之河大浪淘沙，去蕪存菁。

其優秀的作品必將

會與西方各歷史時期的音樂經典作品一樣，

受到全世界人民的肯定與珍愛。

搖滾樂，這一當今世界青年人的重要音樂文化現象，

在二十世紀音樂中

有著不可忽視的地位與影響……。